la cucina incontra l'artista
cuisine meets the artist
Eugenio Tibaldi

ricette di
recipes by
Cristina Bowerman

Glass
HOSTARIA

GLASS HOSTARIA
Ristorante in Roma
dal / since 2004

"carciofo, carciofo & carciofo"

alla romana,
alla giudia,
alla *Bowerman*

MARETTI EDITORE
ef FUSIONI *di* GUSTO

prefazione

di Massimiliano Tonelli

Questo libro parla di una grande chef, Cristina Bowerman, e di un grande artista, Eugenio Tibaldi. E affronta le loro relazioni creative, le loro differenze, le loro sintonie e i lunghi anni di evoluzione della loro ricerca.
Imbarcarsi in una collana editoriale che mette a confronto artisti e cuochi può essere al contempo la scelta più scontata del mondo (assimilare cucina e creatività ormai è cosa sdoganata) e l'impresa più complicata possibile. Ma la casa editrice Maretti ci ha abituato da esattamente vent'anni a sfide e innovazioni da affrontare senza badare troppo ai rischi e dunque non è una novità sebbene non si possa fare a meno di complimentarsi sia con l'editore sia con la curatrice della collana.

Non ho seguito direttamente le lavorazioni del volume. Mi sono limitato – quando l'idea è germinata – a mettere in contatto gli editori con chef Bowerman invitandola semplicemente a fidarsi e a trovare un po' di spazio tra i tanti impegni. Alla fine la cosa si è fatta e probabilmente in virtù di quell'essermi fatto *facilitatore* allora mi sono meritato oggi di poter firmare questa prefazione.

Arte e cibo, dicevamo in premessa, sono ambiti creativi che sperimentano le loro sovrapposizioni ormai da anni. Solitamente con una banalità fastidiosa, ai confini dell'inutile e ai bordi del dannoso per entrambi i versanti. Ma la superficialità può andar bene ed essere tollerabile quando ci si misura con la dimensione effimera dell'evento, non certo quando si raccoglie la sfida di una pubblicazione libraria chiamata a resistere al tempo nelle librerie, nelle biblioteche, nelle case, negli atelier e nei ristoranti. E allora qui si è dovuti andare necessariamente a fondo. A fondo non soltanto nei legami professionali tra i due protagonisti, ma anche nella relazione fertile tra arte e cibo in generale. Del perché sono storie e approcci che meritano di essere raccontati assieme, perfino nello stesso libro.

Sfogliando il volume, il lettore troverà davvero parecchi spunti in tal senso. Altri proverò rapidissimamente ad aggiungerli qui facendomi forte della mia conoscenza, di lunga data, della ricerca di entrambi i protagonisti.

Credo che la selezione sia stata centrata. Riflettendoci, si trovano tra Bowerman e Tibaldi così tante sorprendenti similitudini da poter garantire al libro uno sviluppo omogeneo, fluido. Paradossalmente *confortevole* per i lettori tanto quanto Cristina ed Eugenio detestino, in egual misura, ogni lontano palesarsi del concetto di *comfort zone*.

E questa è la prima collateralità tra i nostri. Sembrano non far altro che uscire dalle aree di tranquillità, paiono non interessati ad altro che al prendersi rischi. "Solo dove c'è marginalità c'è creatività" ha detto una volta Tibaldi che ad un certo punto è andato via dalla paciosa e ricchissima Alba, in Piemonte, per trasferirsi nei quartieri più derelitti della periferia di Napoli.

preface

by Massimiliano Tonelli

This book is about a great chef, Cristina Bowerman, and a great artist, Eugenio Tibaldi. And it deals with their creative relationships, differences, affinity, and the many years in which their research has developed.
Embarking on a book series that compares artists and cooks can be both the most obvious thing (to liken cooking and creativity has long been legitimized) as well as the most complicated endeavor possible. Still, we have been accustomed to see publisher Maretti bravely face new challenges and introduce innovations for exactly twenty years. Therefore, such a book is barely unexpected, although we can not help but congratulate both the publisher and the editor of the series.

I did not participate directly in the making of this volume. When the idea germinated, I limited myself to putting the publisher in touch with Chef Bowerman, inviting her to have faith in the project and find some time in her tight schedule. Eventually, things ended happily and perhaps because I acted as a *facilitator*, I have deserved to be able to be, today, the author this preface.

As I said in the introductory remarks, art and food are creative fields that have been overlapping for years now, and upon which much experimentation has been made. Usually with an annoying triviality, almost redundantly and even to the detriment of both sides. However, superficiality can be passable and tolerable when applied to the ephemeral dimension of an event, but certainly not when you take up the challenge of a publication called to stand the test of time in bookstores, libraries, homes, ateliers, and restaurants. In that case, one needs to go deeper, not only by addressing the professional ties between the two protagonists, but also the fruitful relationship between art and food in general, inquiring on why theirs are stories and approaches that deserve to be told together, even in the same book.

Browsing through this volume, the reader will find many suggestions towards what I have just described. I shall try very quickly to add others here, taking advantage of my long-standing familiarity with the research carried out by both the protagonists.

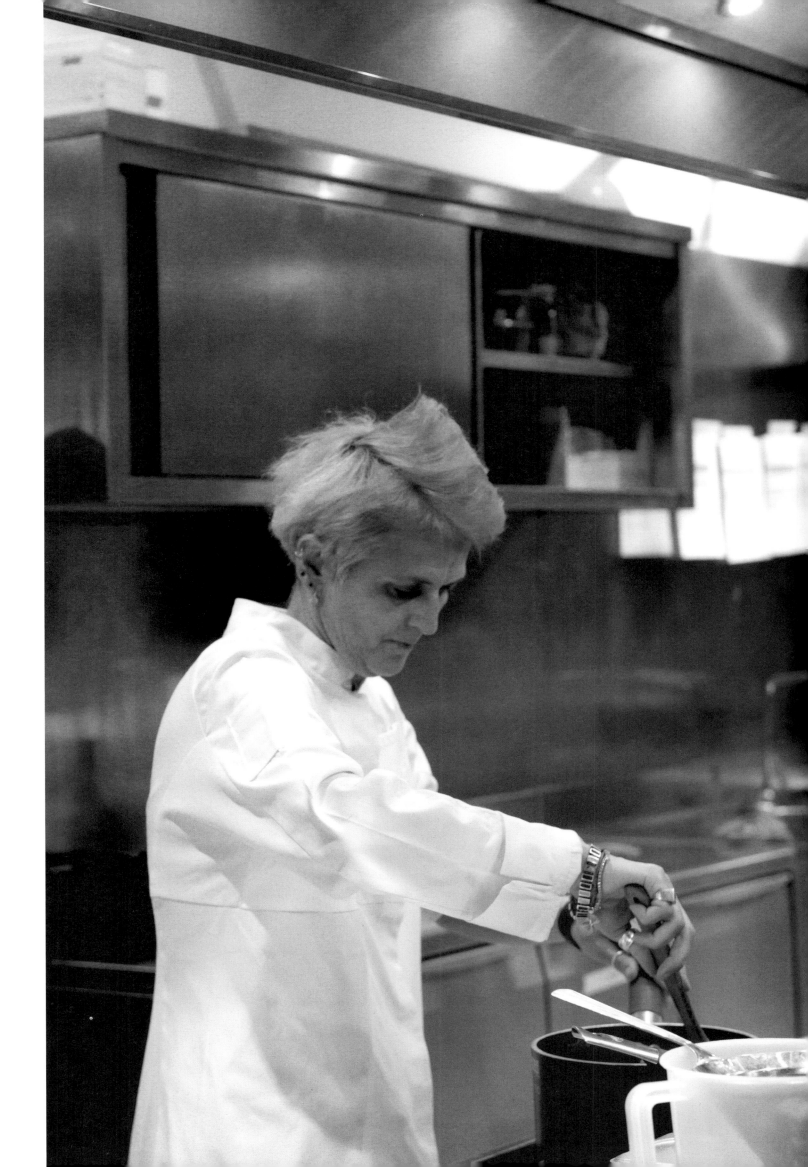

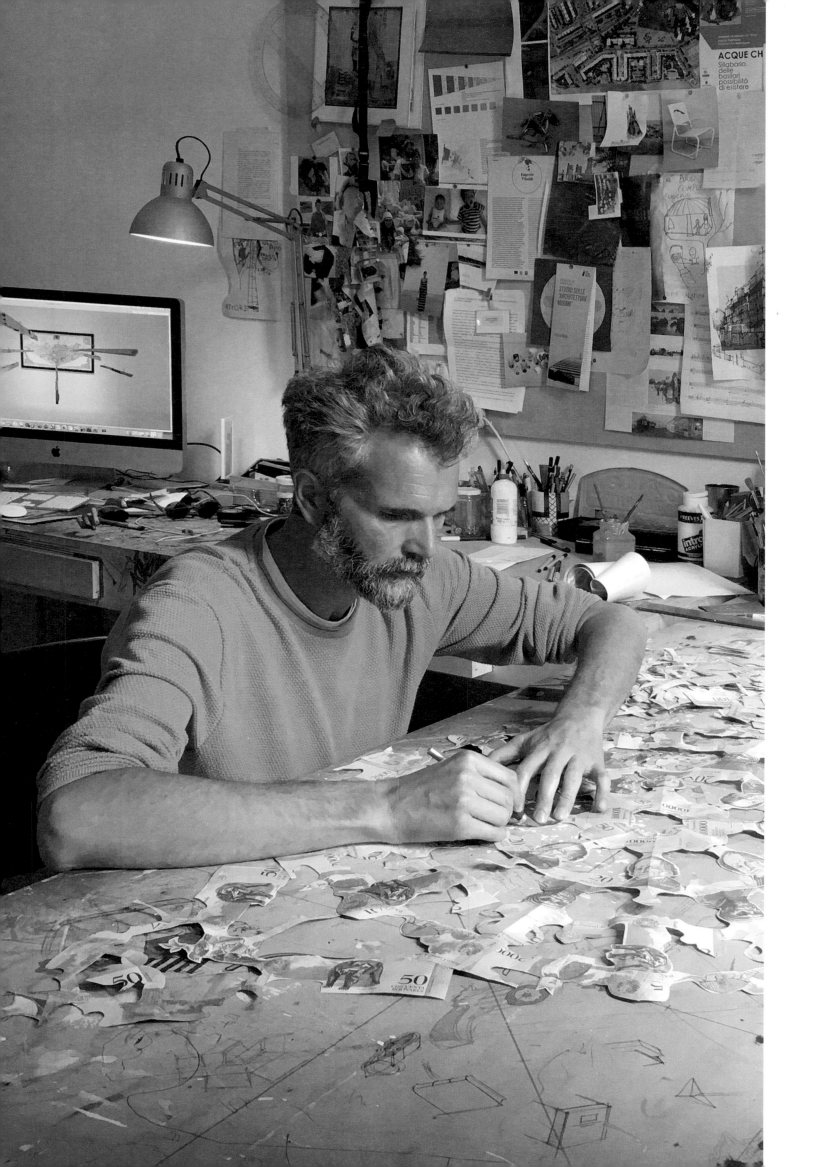

E Bowerman? Aveva studiato legge, praticava da avvocato, lavorando nel mondo della grafica guadagnava bene negli Stati Uniti dove aveva un ruolo ed era riuscita al volo a comprare casa... partendo da Cerignola. E invece si cambia tutto. "Perché l'unico lusso" ripete sempre lei "è fare quello che ti piace ed essere sempre diversi dagli altri". E via a cominciare, totalmente da zero, un'altra carriera.

Oggettivamente Bowerman è una di quei protagonisti della cucina contemporanea che è facile associare alla creatività artistica. Non è così per tutti. Molti eseguono, altri sono eccellenti e impeccabili artigiani, poi ci sono gli artisti che disegnano la strada prima che venga percorsa da tutti quelli di cui sopra e sperimentano i sentieri dell'avanguardia nelle piccole e nelle grandi cose. Proporre un panino in un ristorante di alta cucina, parlare delle api come di protagoniste cruciali del nostro sviluppo, approfondire il tema delle fermentazioni alimentari e molto altro. Sono temi sui quali l'apulo-americana è stata sistematicamente due anni avanti rispetto a tutti i suoi colleghi, per lo meno in Italia. Tanto quanto Eugenio, che negli anni 2001, 2002, 2003 e seguenti si occupava delle dinamiche economiche dei territori e di quanto queste potevano essere utili per un ritratto creativo delle città. Anticipando, tra le altre cose, la grande crisi poi iniziata nel 2008. "Negli anni Novanta si è bloccato tutto" raccontava quando per una sua mostra si fermò dei mesi ad analizzare la città di Verona; collocando i prodromi del dissesto economico almeno una decina di anni prima rispetto a quello che ci possiamo immaginare scorrendo la time line dei grandi accadimenti internazionali.

I think that the pairing was happily chosen. But when we think about it, we can find many surprising similarities between Bowerman and Tibaldi that the book could develop in a homogeneous, fluid way. Paradoxically *comfortable* for readers as much as Cristina and Eugenio hate, in equal measure, the even slightest hint of the idea of a *comfort zone*.

So, this is the first similarity between the two. It seems as if they do nothing but leave the situations where they feel at ease, and seem only interested in taking risks. "Wherever there is marginality, there is creativity", Tibaldi once said: at some point he left the quiet and affluent town of Alba, in Piedmont, to move to the most derelict neighborhoods on the outskirts of Naples. And Bowerman? She had studied law, practiced as a lawyer, and, working in the world of graphics, had made good money in the United States where she created a position, being able to buy a house in no time... starting from Cerignola. In fact, everything changed. "Because the only luxury", she keeps saying, "is to do what you like and always be different from the others". And so on, totally from scratch, she embarked on another career.

In fact, among culinary champions, Bowerman can be most readily associated with artistic creativity. That does not apply to everyone. Many are simple performers; others are excellent and impeccable craftsmen; then there are the artists, who serve as forerunners for them, testing the paths of the avant-garde in the small things as well as in the big ones. To list a panino in the menu of an haute cuisine restaurant, to talk about bees as crucial agents of development, explore in deep the theme of food fermentation, and much more. These are topics on which the Pugliese-American chef has been invariably two years ahead of all her colleagues, at least in Italy. As much as Eugenio, who in the years 2001, 2002, 2003 and following was concerned with local economic dynamics and their creative use in sketching the portrait of a city, anticipating, among other things, the great crisis begun in 2008. "In the 1990s, everything came to a standstill", he used to say when, for

Entrambi i creativi protagonisti di questo volume operano con un impatto significativo nei loro rispettivi settori da una quindicina d'anni. Ci sono dunque similitudini anche in questo: nella gittata di una carriera che per tutti e due si è andata strutturando subito dopo il passaggio di millennio. Senza mai però - pure questa riflessione vale per Eugenio e Cristina alla stesa maniera - limitarsi a stare dentro allo steccato del proprio settore. Nella loro ricerca appaiono persuasi che essere protagonisti sia non il punto di arrivo, ma di partenza per avere poi un'autorevolezza da usare per poter parlare di e con altri settori. L'economia, il territorio, l'antropologia, la politica, la sostenibilità, il lavoro, le questioni di genere. Non assegno questi tag a uno o all'altro perché quasi tutti possono essere intercambiabili ed è questa la faccenda avvincente.

Sono due professionisti i personaggi di questo libro. Due professionisti che ci tengono ad esserlo. "Io non lavoro nel mondo della cultura", spiega Tibaldi, "io lavoro nel mondo. Punto". Si smonta la facile staccionata tra cultura ed economia nell'approccio di Eugenio. E con essa si sfaldano una montagna di stereotipi, di tic, di scontate analisi del rapporto tra creatività e denaro tanto per fare un esempio. Bowerman, come una manager statunitense, capita spesso di sentirla riflettere sui temi dell'organizzazione del lavoro, del timing, del miglioramento continuo. Però in maniera infinitamente più umana rispetto alla media di un settore dove il maltrattamento del sottoposto è pressoché la norma.

one of his exhibitions, he stopped for a few months in Verona to study the city. He predated the symptoms of the economic instability by at least ten years compared to what we can imagine if we look at the time line of the great international events.

Both the creative protagonists of this volume have had a significant impact in their respective fields for nearly fifteen years. In this, too, they are similar, namely, in the scope of a career that for both stabilized immediately after the turn of the millennium, although they never limited themselves to cultivating their own garden—these considerations equally apply to Eugenio and Cristina. Their research reveals their conviction that being protagonists is not the point of arrival, but a starting point from which the authoritativeness that they have acquired can be spent in exploring other fields. Economics, local issues, anthropology, politics, sustainability, work, gender issues: I am not assigning these tags to either him or her, because they are all almost interchangeable and this is the exciting thing.

The characters of this book are two professionals, for whom being a professional greatly matters. "I don't work in the world of culture", explains Tibaldi, "I work in the world. Period". Eugenio's approach easily dismantles the short fence separating culture and business. And together with it collapse piles of stereotypes, tics and predictable analyses, like that of the relationship between creativity and money—just to give an example. You can often hear Bowerman who, like an American manager, reflects on the issues of work organization, timing, constant improvement. And, yet, she does so in an infinitely more humane way than what customarily happens in the field, where employee abuse is almost the norm.

These two professionals touch upon very delicate, thorny, and crucial themes for humankind. And they manage to do so—this is the most important thing as well as another shared trait—being entirely removed from ideology, rhetorics, and the facile "shortcut" of clichés, trite opinions, and sloppy appeal to ordinary people. To be sure, it is a tiresome way of proceeding

Due professionisti che toccano temi delicatissimi, difficoltosi, determinanti per l'umanità. E che riescono a farlo - questa è la cosa più importante, e anche qui è condivisa - stando lontani dall'ideologia, dalla retorica, dalla scorciatoia della frase fatta, del pensiero trito, del populismo sciatto. Si tratta di un modo faticoso di procedere nella propria ricerca, ma dell'unico modo che dà risultati di medio e di lungo periodo quando ci si prende la briga di addentrarsi nelle faccende sociali e quando, come dicevamo, ci si prende carico di andare oltre il proprio orticello di settore. L'unico modo per essere realmente efficaci, utili, per *servire* a qualcosa o a qualcuno al di là della propria attività quotidiana.

Si potrebbe andare avanti ancora un po' nel gioco di cercare punti di confine tra due ricerche intense. Si potrebbe parlare della tendenza a viaggiare servendosi del viaggio come dispositivo e non solo come spostamento, della capacità di mettersi con la testa sui dati e di saperli capire e studiare, della dote di parlare dei territori raccontandoli senza scivolare mai nel localismo. Al di là di tutti i parallelismi il punto nodale è che questo libro fotografa due percorsi nella loro fase più vivida e feconda. Zuppa di contenuti. Due percorsi che sono cambiati molto in passato e che molto cambieranno in futuro. In definitiva due percorsi che valeva la pena raccontare, esattamente ora.

E a riprova di tutto ciò mentre termino di scrivere questo testo nella mattinata del 13 settembre 2019, spunta una e-mail di Tibaldi. "Massimiliano, il 19 settembre inaugura a Milano questa mia installazione, ci tengo che tu venga perché segna uno scarto nella mia pratica". Appunto. Uno scarto. Un altro. Ancora.

with one's own research, but it is the only way that yields result in the medium and long term, when you take the trouble to delve into social affairs and when, as we said above, you take on the task of going beyond tending your own garden. That is the only way to be really effective, useful, to *serve* something or someone beyond your daily routine.

We could go a little further in finding similarities between two passionate ways of doing research. We could talk about the tendency to travel using the trip as a device and not only as the effect of transportation; the ability to apply yourself to data study and understand them; the ability to talk about local heritage without ever falling into parochialism. Besides all the parallels that can be drawn about Bowerman and Tibaldi, the key point is that this book photographs two careers at their most vivid and fruitful stage. Overflowing with content. Two careers that have changed dramatically in the past and that will equally change in the future. Ultimately, they are two careers that were worth telling precisely at this very moment.

And as proof of all this, as I am finishing writing this text in the morning of 13 September 2019, an e-mail from Tibaldi pops up: "Massimiliano, on 19 September, I'm going to inaugurate my installation in Milan. I really would like you to come because it marks a gap in my art practice". A gap. Indeed. Another one. Once more.

sommario
contents

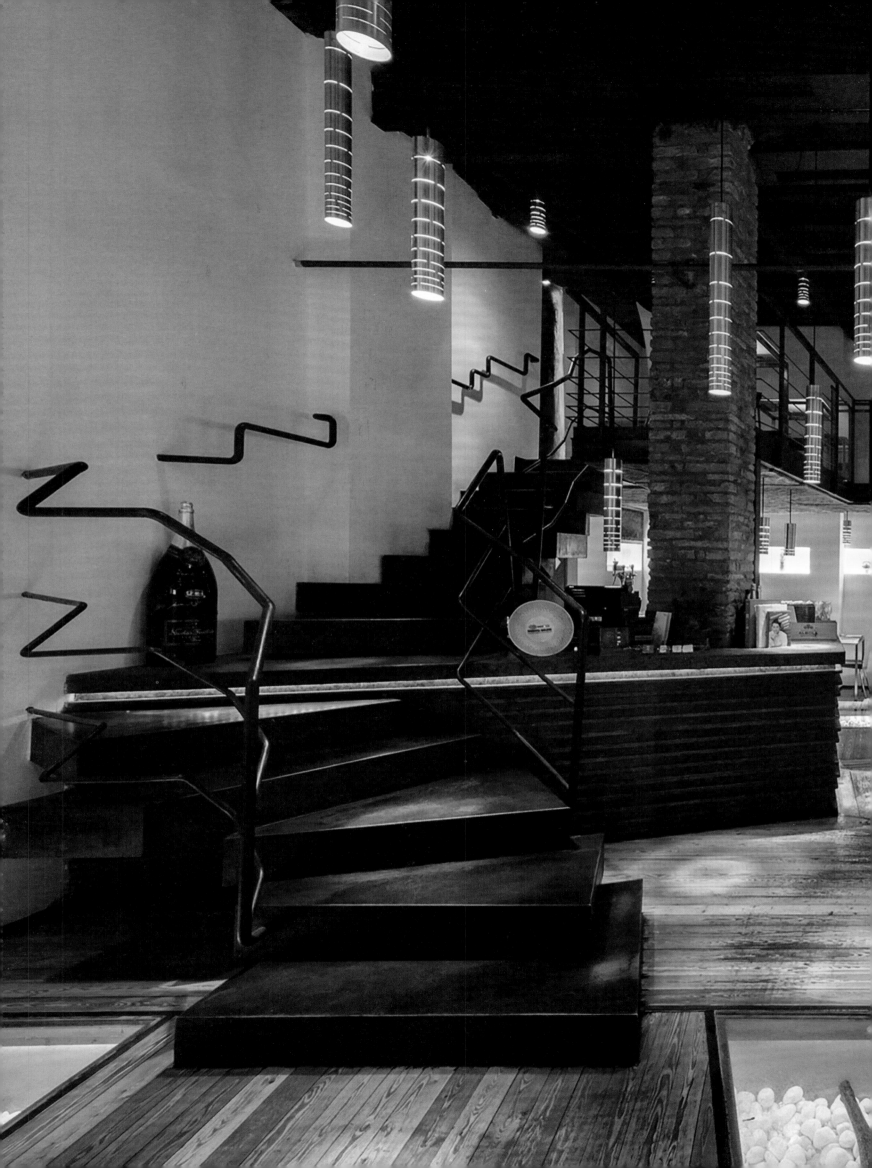

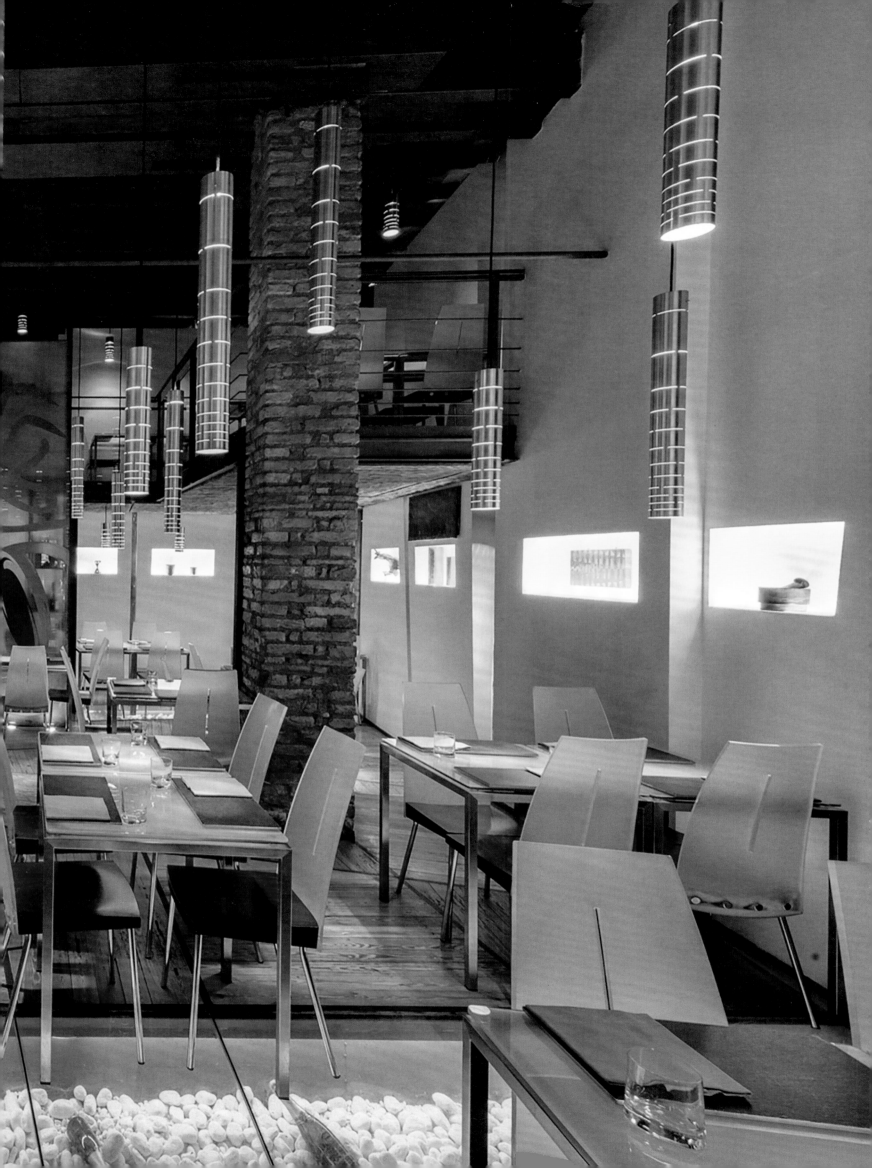

non solo rosa...

..., ma anche mora, castana, rossa. Il colore dei capelli, intendo. I capelli di Cristina Bowerman, per capirci. Se con lei si parla spesso di *identità* di percorso personale e professionale dove i "giochi senza frontiere" e i "luoghi comuni" si superano alla grandissima in nome di una storia di vita vissuta che pochi riescono ad emulare, beh allora i suoi capelli c'entrano eccome. Perché la Cristina che i molti conoscono e seguono nel suo triangolo di esperienze Cerignola/Stati Uniti/Roma ha cambiato spessissimo taglio e acconciatura così come ha cambiato studi, visioni, Paesi, città, lavori creando (senza volerlo, e questa lasciatemelo dire è *classe* da vendere) un personaggio fuori e dentro di sé che difficilmente trova paragoni. Invitandovi ad approfondire le tappe, le idee, le intuizioni, i numerosi riconoscimenti che la caratterizzano sul suo sito (glasshostaria.it), in questa pubblicazione di Arte e Cucina vi troverete di fronte a un "esperimento" (proprio come quelli che si fanno con il cibo e che tanto piacciano alla Chef), a una nuova prospettiva, a un graffio critico *diverso* dal "classico" commento a cui si è normalmente abituati sul piatto e la sua presentazione. Una stretta di mano tra chi fa Arte Contemporanea con successo da tanti anni – Eugenio Tibaldi – e una donna stellata che, sempre da tanti anni, ha l'Arte del cucinare nella mente e nelle mani, e che con il cuore del sud da molto tempo la porta sulla nostra tavola. I due si incontrano, si piacciono, si comprendono.

Le tematiche sono molto simili, il Sociale e l'Estetica sono alla base delle loro opere (qui il piatto è, anche, opera d'arte) e i rimandi culturali si inseguono tra forme e colori che vengono abbinati per assonanza o dissonanza a seconda se si vuole "rilassare" o "energizzare" il curioso/il lettore/l'aspirante Chef/il seguace di Cristina Bowerman/il seguace di Eugenio Tibaldi. Con brevi testi che invitano, Cavalli di Battaglia che fanno ricordare, inediti da ammirare e ricette da copiare, abbiamo cercato di stimolare un Tutto.

Perché è al TUTTO che si punta quando si arriva a tali risultati (la Michelin Star). Non è stato facile per Chef Bowerman essere dove è ora: ma adesso è lì, consapevole e sempre attenta, pronta a migliorarsi ogni giorno e a superarsi per offrire ancora di più. Questa è la sensazione che ho provato durante il nostro primo incontro: una persona che poteva insegnarmi qualcosa e di cui avrei desiderato il rispetto. Molto si è detto e letto sul suo famoso sguardo

accigliato e pungente, di quelli che inchiodano insomma. Eppure, incrociandolo, ho percepito che più che racchiudere la volontà di intimorire, ci fosse il continuo e instancabile desiderio di essere sempre e molto concentrata sulla sua vita. In fondo credo che per lei, così *overwhelming* per esperienza, un sorriso o un'occhiataccia siano oramai la stessa cosa.
E quel suo affascinate ciuffo rosa shocking ne è la dimostrazione.

not just pink...

...but also brunette, brown, red. The color of her hair, I mean. Cristina Bowerman's hair, to be clear. If I often talk with her about the *identity* of a unique personal life and professional career that have overcome the "games without borders" and the "clichés" in the name of an inimitable life experience...well, then, her hair has something to do with it. In fact, the Cristina that many of us have gotten to know and whose journeys in the triangle Cerignola/USA/Rome have followed, has very often changed her haircut, as she did with her studies, visions, countries, cities, jobs. In so doing, she has created (unwillingly and, therefore, nonchalantly; let me say this: she radiates class) an unparalleled persona, inwardly and outwardly. While I invite you to get more familiar with the stages of her career, ideas, insights, and numerous awards by visiting her website (www.glasshostaria.it), in this book of the series Art and Cuisine, you will be presented with an "experiment" (just like those that the Chef performs with food and that she likes so much). It is a new perspective, a critical *strike* different from the traditional commentary on food and its presentation. A handshake between a successful veteran of contemporary art, Eugenio Tibaldi, and a "starred" woman who, for many years, has had the Art of cooking in her mind and hands, bringing it to our table with her southern warmth. The two of them have met, and like and understand each other.

They tackle similar themes, with Social Cocerns and Aesthetics at the core of their work (here a dish is also a work of art); cultural references follow one another, amongst forms and colors matched by assonance or dissonance depending on whether you want "to get to relax" or "energize" the curious-minded / the reader / the aspiring Chef / the follower of Cristina Bowerman / or that of Eugenio Tibaldi's. With suggesting short texts, memorable leitmotifs, exquisite unpublished works and cooking recipes to copy, we have tried to create a Whole.

Because it is at the Whole you aim for, when you achieve such great results (the Michelin star). It was not easy for Chef Bowerman to get where she is now: but now she is there, well aware and always attentive, ready to improve and outdo herself every day and be able to give even more. These are the vibes I had when we first met, the vibes of meeting a person who could teach me something and whose respect I wanted to earn. Much has been said and read about her famous frowning and sharp look—one that nails you down. Yet, when I crossed that glance, I perceived that rather than harboring the will to intimidate, it expressed the constant and tireless desire to be always and very focused on her life. After all, I think that for her, so overwelming with experiences, a smile or a bad look are now the same thing. And that fascinating shocking pink hair of hers is proof of that.

sette re (di Roma)
e una regina

Proprio a Roma, dove torna, mette su famiglia, apre proposte gastrono-
miche per tutti i gusti e tasche, vende al mercato (di cui adora il rumore e
la freschezza della materia prima), propone un gelato e una pizza glamour,
Cristina Bowerman conferma la sua bravura e dà seguito alle sue intuizioni
imprenditoriali battezzando due tra i quartieri più "cinematografici" del-
la Capitale a rappresentarla: Trastevere e Testaccio. Ora, le immagini che
scorrono in queste pagine appartengono al locale *cult* (e/o *must*, come pre-
ferite) dove la cucina di Chef Bowerman dal 2006 "abita" e dal 2010 "splen-
de". Se fate un Google su *Glass Hostaria* vi appare la dicitura: "Raffinata
e audace cucina *fusion*, in un esclusivo e luminoso ristorante dal design
minimal contemporaneo".

Una descrizione pressoché perfetta del ristorante e di cosa vi aspetta pre-
notando il vostro tavolo, ma non è proprio tutto qui. Che l'impatto sia forte
non c'è dubbio, e sullo stesso sito del locale si prepara il cliente alla "distin-
zione" estetica del *Glass* rispetto alla contestualizzazione urbana in cui si
trova (sole che non perdona inestetismi, vecchie facciate, edera, panni stesi
all'aria). Ma attenzione: non è snobismo o vanità, o (in)differenza (parole e
concetti odiati dalla Chef) bensì un *mood* che invita a pensare che "nella
vita non sai mai cosa ti aspetta", "non sai mai da dove venga una buona
idea", "un effetto-sorpresa da cogliere al volo", ma soprattutto, "non dare
mai nulla per scontato" e "il tuo cammino ti vuole sempre pronto a nuove
esperienze".[1]

Entrate al *Glass Hostaria* ed entrerete nella mente e nel percorso intimo di
Cristina Bowerman. Il bel lavoro, poi, dell'architetto Andrea Lupacchini nel
reinterpretare con innovazione le abituali proposte d'interni del quartiere,
hanno fatto il resto. Vetro ovunque e lampade di design che come telescopi
puntano direttamente sul vostro desco, o meglio sul vostro piatto, mi ricor-
dano una frase di Cristina che ho letto tempo fa: "[...] i principi generali alla
base della mia cucina: la concentrazione dei sapori e la leggerezza". E quella
"serietà" nell'arredo della tavola, il rigore delle sedute, quelle non candele,

1 Cristina Bowerman, *Da Cerignola a San Francisco. La mia vita da Chef controcorrente*,
 Mondadori, 2014.

quelle non tovaglie, quelle non piante e fiori che potrebbero distrarre, la voluta scelta cromatica del bianco e marrone che insieme non raffreddano e non riscaldano bensì anestetizzano le emozioni *altre* con lo scopo di gustare meglio il piatto, mi convincono sempre di più che per fare dell'ottimo cibo alla fine c'è bisogno soprattutto di equilibrio e compromesso.

È un "pensiero" culinario "stupendo" soprattutto per chi, come la funambola Bowerman, si è costruita una bilancia in cucina che tenga sempre conto di palato ed etica: un palato complesso e costruito negli anni che combina elementi associati a differenti tradizioni culinarie non riconducibili a nessuna in particolare (*fusion* per l'appunto); un'etica del lavoro impeccabile e una costante attenzione alle persone meno fortunate e ai bambini (protagonista e/o tra i fondatori di campagne e associazioni come ActionAid, AISM e Fiorano for Kids).
Voi direte: "Tutto questo è molto bello e fa molto onore, ma il romanticismo, dove lo mettiamo?". Può effettivamente un locale stellato che per voluta

(Rome's) seven kings and a queen

Rome is where she comes back, starting her family, preparing food for all tastes and pockets, selling at a local marketplace—she loves its noises and fresh produce—, and making glamorous ice cream and pizza. Rome is where Cristina Bowerman confirms her talents, following up on her business intuition establishing her restaurants in two of the most "cinematic" districts of the capital: Trastevere and Testaccio. Now, the images that run through these pages illustrate the cult (and/or must, if you prefer) venue where Chef Bowerman's cuisine has been thriving since 2006, and shining since 2010. A Google search with the words "Glass Hostaria" will yield these results: "Refined and bold fusion cuisine, in an exclusive and bright restaurant with a minimalist contemporary design".

An almost perfect description of the restaurant and of what awaits you when you reserve your table. In fact, there's much more than that. Undoubtedly, the impact is remarkable, and when visiting the restaurant website, patrons are prepared in advance for the Glass' distinctive outlook (contemporary and essential)

vis-à-vis its urban context (mercilessly revealing sunlight, old façades, ivy, laundry waving in the air). But beware: this is not snobbery or vanity, or (in)difference—words and concepts the Chef dislikes—but a mood that invites you to think that "in life you never know what awaits you", "you never know where a good idea can come from", "a surprise effect to seize on the fly", but, especially, "never take anything for granted" and "in life, be ready for new experiences".[1]

As you step in *Glass Hostaria*, you enter the intimate mind of Cristina Bowerman. Architect Andrea Lupacchini's handsome work, with its innovative reinterpretation of the local tradition of interior decoration, has done the rest. There is glass everywhere, along with designer lamps that like telescopes point directly at your table—or rather at your plate. They remind me of some words by Cristina, which I read some time ago: "[...] my cuisine stands on two

1 Cristina Bowerman, *Da Cerignola a San Francisco. La mia vita da Chef controcorrente*, Mondadori, 2014.

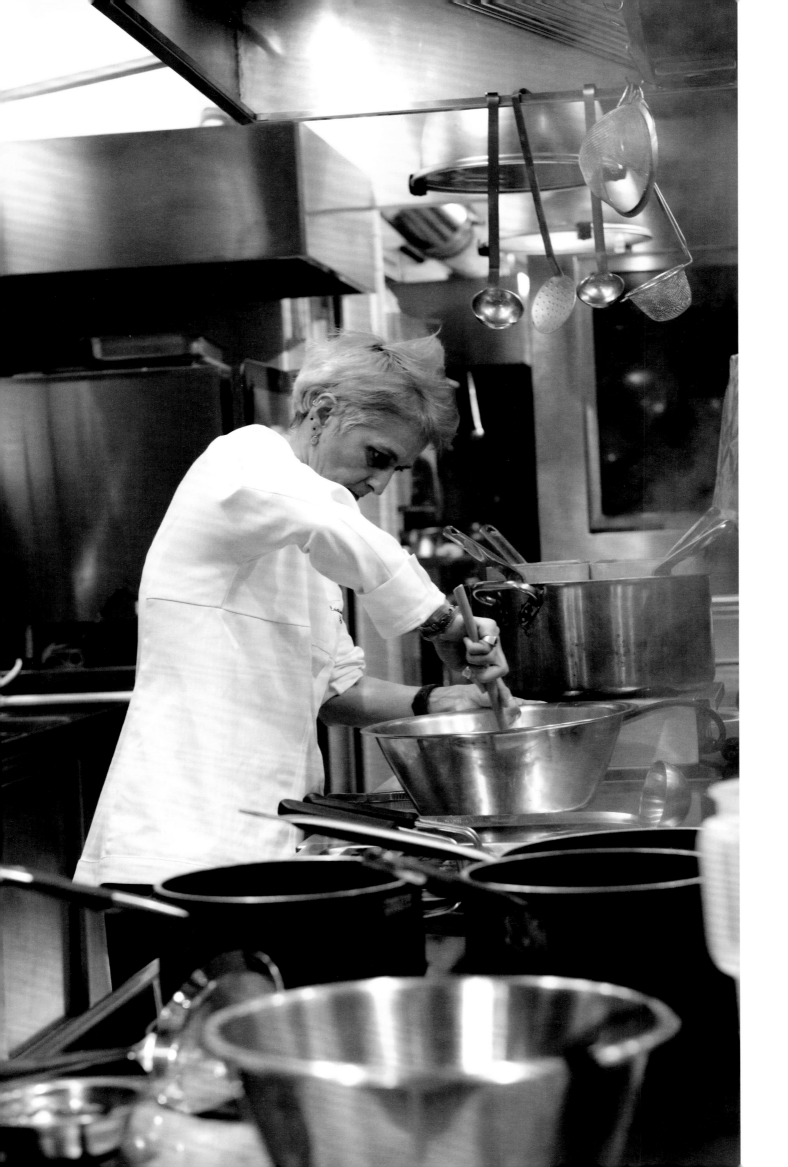

irriverenza all'etichetta tradizionale permette la degustazione del cibo con le mani (i famosi panini *street food* di Mrs. Bowerman) e dove l'asettico da "sala operatoria" regna sovrano, essere anche romantico? Io dico di sì, ve l'assicuro. Ne sono così convinta che ho appuntato il *Glass Hostaria* come uno tra i locali per coppie e più da coppia che conosco. Quei punti luce alle pareti che segnano un percorso degustativo immaginario riscaldano e rilassano, il parquet al pavimento fa molto "benessere di casa" e la scala che porta al piano superiore del ristorante crea privacy con penombra da innamorati *tout court*. Ci si sente legati, vicini, complici di un' intimità, con queste luci soffuse e la disinvoltura dell'atteggiamento che il non rigore, seppur nella sua eleganza, del luogo invita a tenere (siamo pur sempre a Trastevere...).

Très chic, direbbero i francesi, e io aggiungo *easy-chic*.

Una definizione che considero degna non solo del locale ma anche di tutta la sua filosofia da Chef, e che Cristina approverebbesenza riserve. Perché conoscendo perfettamente la lingua inglese sa che la parola *easy* rende possibile ciò che non pensavi, è semplice ma non semplicistico, reale ma non banale, è prendere sportivamente le difficoltà (*take it easy*) e rendere facile ciò che è complesso. Quando nella sperimentazione in cucina non dimentichi le eccellenze del territorio (il pane di Lariano o il Trombolotto) dimostri che sei sì del mondo ma che sai sempre da dove vieni... Dipingere tra i fornelli usando tutti i colori che hai a disposizione significa dimostrare

general principles: lightness and concentration of flavors". And that "seriousness" in the mise en place, austere seats, the absence of distracting candles, tablecloths, plants and flowers, the chromatic blend of white and brown, which does not cool nor heat the atmosphere but serves to desensitize the other emotions and better enjoy your meal—it all makes me more and more convinced that in the end the best food results from balance and adjustments.

It is a wonderful culinary thought especially for those who, like high-wire walker Bowerman, always plays with two weights on her scale: flavors and ethics. Complex flavors are what Bowerman has been built over the years, combining elements associated with different culinary traditions, something that cannot be traced back to a specific one (*fusion*); Bowerman has impeccable work ethics and shows constant attention to less fortunate people and children (she is a protagonist and/or one of the founders of campaigns and associations such as ActionAid, AISM, and Fiorano for Kids).

You will say: "All this is very beautiful and honorable, but what about romanticism?". Can a starred restaurant where, irreverently to the traditional etiquette, you are allowed to taste food with your hands (Mrs. Bowerman's famous street-food sandwiches) and where the barren operating-room-feel supremely rules, be also romantic? Yes, I'll give you my word on that. I am so convinced of it that I have pinned *Glass Hostaria* as one of the most suited places for couples that I know. While designing an imaginary tasting path, the spot lightings on the walls make the atmosphere cozy and relaxed, the hardwood floor gives a "home comfort" touch, and the staircase leading to the top floor creates dim-light privacy for people in love. The soft lights and the relaxed attitude that this indulgent (we are still in Trastevere...) and yet elegant place invites you to take, makes you feel snuggled and cuddled.

Très chic, the French would say, and I add easy-chic.

ogni giorno a te stesso e agli altri che non hai paura e che sei pronto per fare scuola. E non solo *per e con* la tua Brigata, ma anche nell'interpretare e proporre in modo originale il concetto di cibo stellato che può – anzi deve – sensibilizzare anche i palati più giovani perché bello, buono, e fico da raccontare.

"Se hai 25 anni o meno, ogni terzo giovedì del mese ti regaliamo il 25% di sconto su tutti i piatti del nostro menu".
(Glass Hostaria – Home)

In fin dei conti, stiamo parlando di una Chef stellata alla quale nel 2016 viene assegnato il Premio Identità Nuove Sfide a Identità Golose. Ovvero: di ogni *diversità*, virtù.

P.S. Una mia amica che da tempo segue Cristina Bowerman e la sua straordinaria cucina, si è lasciata sfuggire con la sottoscritta una definizione culinaria perfetta per la Chef e che apre un dibattito: "I suoi piatti sono un crocevia di culture".
Qui si va oltre la sperimentazione, qui si parla di tradizioni e di eredità in cucina.
Qui si va oltre il *fusion*…
Qui si va OLTRE e basta.
Come sempre, coi grandi…

Al prossimo libro di ricette.

A definition that I consider worthy not only of the restaurant but also of the Chef's philosophy. Cristina would approve without reservation, because she is very familiar with the English language and knows very well that the word "easy" makes possible what you thought you could not do; "easy" is simple but not simplistic, real but not trivial; it means to tackle challenges sportingly ("take it easy!"), and makes accessible what is complex. When in experimenting with your cuisine you do not forget local food excellence (the Lariano bread or the Trombolotto), you show that you are cosmopolitan, but that you always know where you come from… In the kitchen, to paint using all the colors available to you means to demonstrate every day to yourself and the others that you are not afraid and are ready to set a trend. And not only for and with your kitchen "brigade", but also in interpreting and conveying with originality the idea of starred food that can—in fact, must— appeal even to the youngest palates because it is beautiful, good, and cool to tell your friends.

"If you are 25 years old or younger, every third Thursday of the month we give you a 25% discount on all the dishes on the menu".
(Glass Hostaria — Home)

At the end of the day, we are dealing with a starred chef who was awarded the Identità Nuove Sfide a Identità Golose prize in 2016. That is: from all the diverse challenges comes virtue.

P.S. During a conversation, a friend of mine who has been following Cristina Bowerman and her extraordinary cuisine for quite a long time, has let slip a culinary definition that suits the Chef perfectly and opens a debate: "Her dishes are a crossing of cultures".
Here we are well beyond experimentation, here we are talking about traditions and legacy in the kitchen.
Here we are well beyond fusion…
Here we are WELL BEYOND, and that's it!
As it always happens with the best…

'Til the next cookbook!

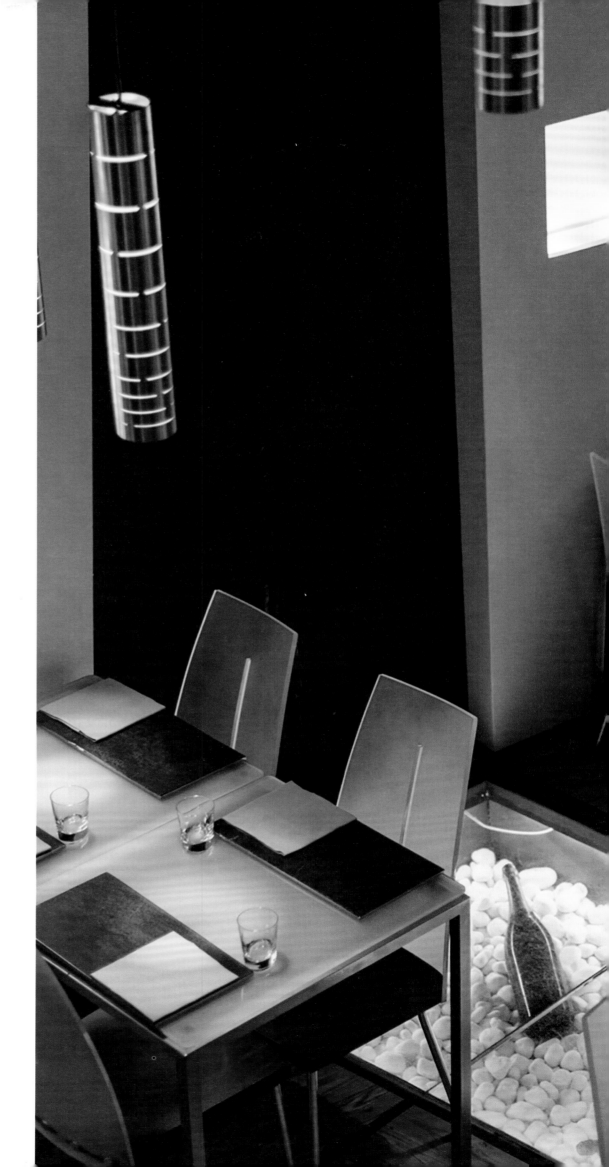

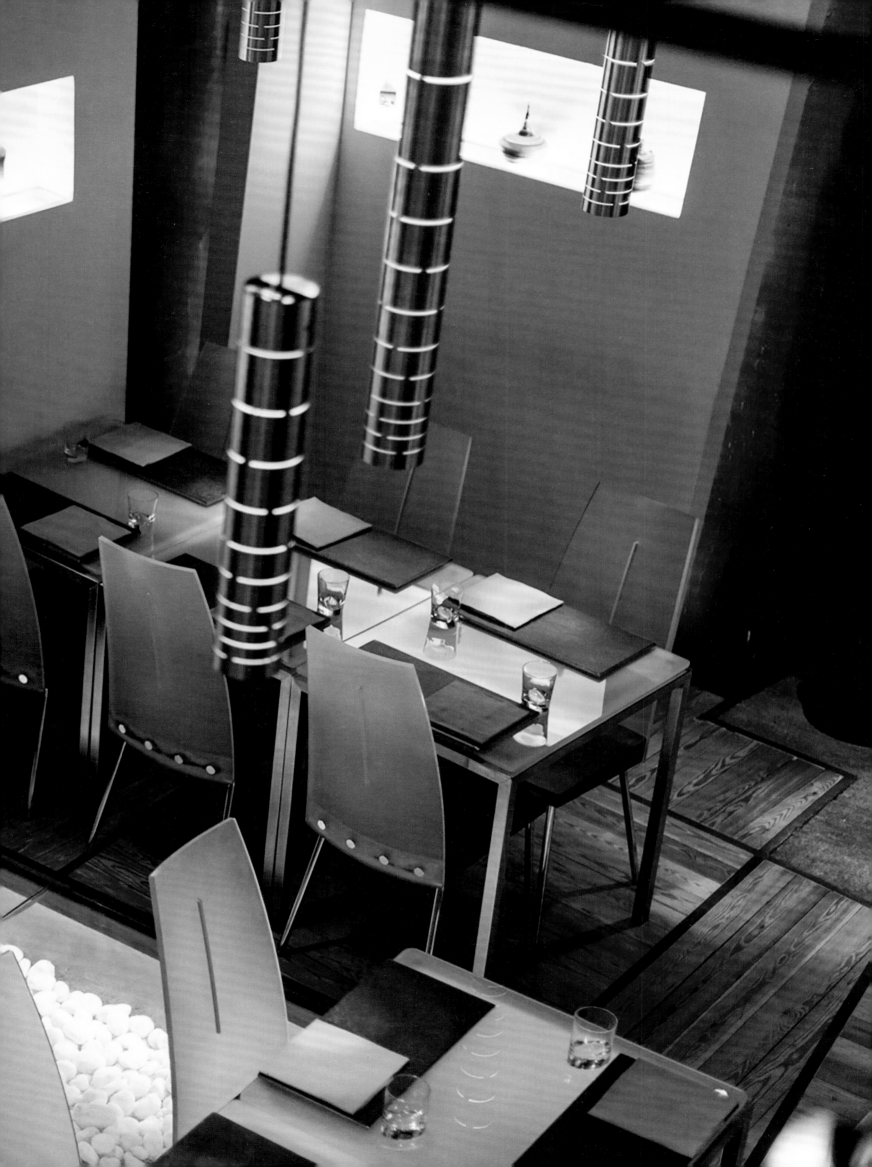

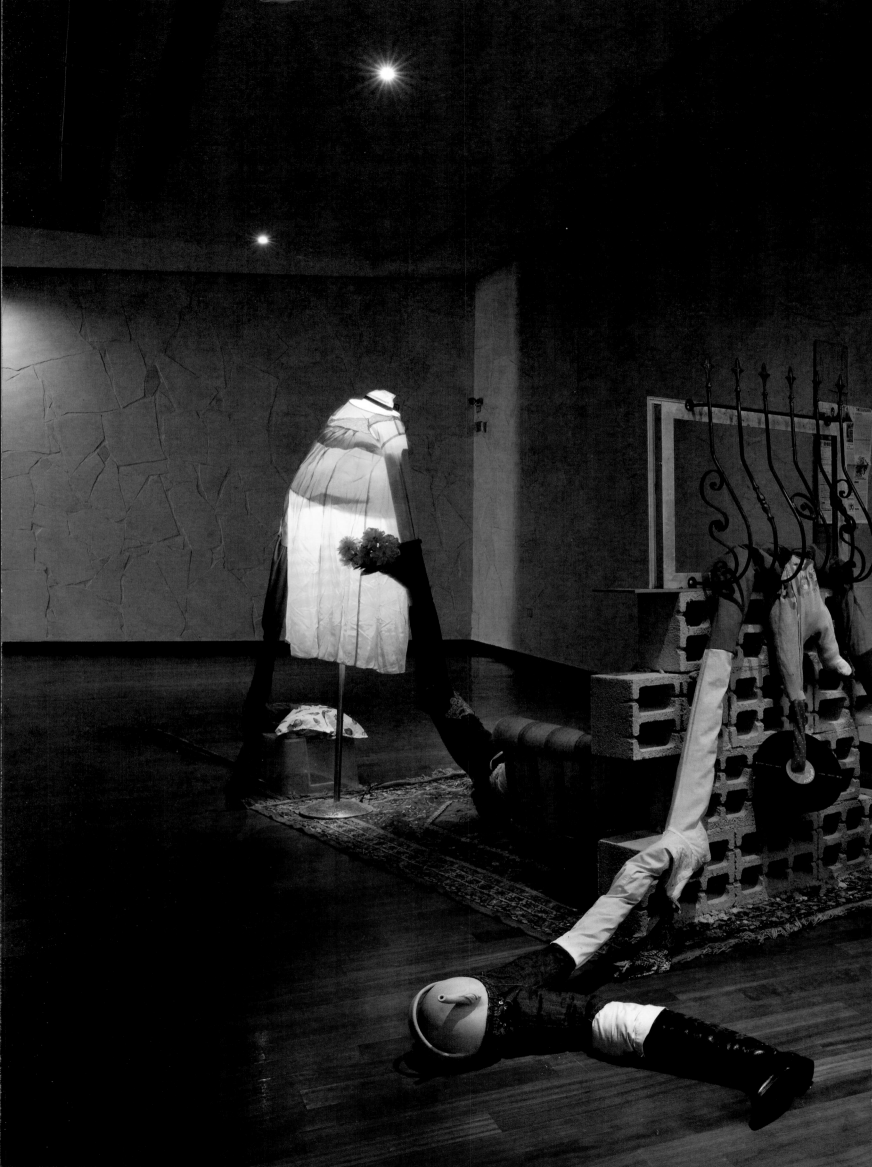

Più là che Abruzzi, 2019
Vista dell'installazione museo
MUMI, Francavilla al Mare

red Tibaldi:
la bellezza
di una crepa

Quando Giuseppe Stampone "si cura" della mostra dell'artista di Alba di Cuneo alla Cooperativa Dolce di Bologna nel 2018, dà di lui una delle più centrate e pragmatiche descrizioni che io abbia mai sentito: "Questo è un progetto che mette l'etica al centro. Tibaldi è tra i pochi artisti che riesce a formalizzare un approccio etico all'arte con fare architettonico e strutturale. Più la formalizzazione è forte e più lo spettatore riesce a trasfigurarsi e a connettersi".

Seguo con molto interesse il lavoro di Eugenio da diversi anni, lo leggo, lo studio, lo ammiro e da semplice osservatrice cerco di comprenderne ogni volta il messaggio profondo. C'è sempre stato però qualcosa che sfuggiva alla mia percezione; non riuscendo mai ad "incastrarlo" in una frase fatta che ne racchiudesse il mezzo (quando il fine era invece chiaro) e mi raccontasse come mi sentivo ogni volta dopo averlo "incontrato". Ora è tutto chiaro: l'italianità fiera di Eugenio, il suo essere erede di una tradizione, il suo credere al valore della maestria compositiva fanno sì che ogni elemento artistico trovi in lui una dimensione tanto nel suo aspetto concettuale quanto in quello estetico. E questo mi/ci permette di essere "connessi", presenti, partecipi di quello che ci vuole dire, delle sue narrazioni, le sue molteplici e alternative chiavi di lettura. Proprio perché la "formalizzazione", di cui abilmente parla Giuseppe, rimane uno dei capisaldi della sua ricerca. Questa parola, "ricerca", è per me molto "stancante" e difficile da reggere a lungo termine. Prevede movimento, analisi, esperimento, intuizione; e nei casi più seri e difficili anche lo sradicamento dalle origini e dai ricordi. L'instancabile Tibaldi, invece e infatti, sente ben presto che non può rimanere tra le sicurezze di sempre se vuole studiare le mutazioni silenti dei non-luoghi e dimostrare che le periferie riscrivono le regole dell'estetica e della socialità. Il suo fine gli impone di traslocare senza pensarci troppo e di ascoltare il canto di una Napoli *sirena-like*, periferia nord, che farà da capofila a tutte le altre città, italiane e non, che serviranno ad Eugenio per dimostrare che sono proprio le aree grigie e informali a parlare di futuro ad un centro città dormiente e melanconicamente legato al passato. Sono passati quasi vent'anni da quando, partendo da una pittura che segue un metodo quasi antropologico di analisi di una realtà "a margine", l'artista ha spostato la sua attenzione alla comunicazione più o meno legale, ai flussi economici

privati, ai sensibilissimi rapporti tra le parti, alle nuove forme architettoniche, all'abusivismo, alle dinamiche di un territorio ricattato che ci costringe a riflettere e ridefinire i nuovi canoni della bellezza, e ci invita a comprendere condizioni mentali e geografiche di chi non è mai (o quasi) abituato ad avere voce in capitolo.

Eugenio presceglie, studiandoli, i "poco amati", i "defilati", quelli che "rallentano il ritmo mediatico" per una riflessione o un approfondimento, chi riempie il "vuoto della super velocità", i territori predestinati ai cambi culturali

red Tibaldi: beauty in a crack

In 2018, when Giuseppe Stampone "took care" of the exhibition of the artist from Alba di Cuneo at Cooperativa Dolce in Bologna, he gave one of the most accurate and pragmatic descriptions of him that I have ever heard: "This project centers on ethics. Tibaldi is one of the few artists who can fashion an ethical approach to art through work that is architectural and structural. The higher the level of formalization, the more the viewers can transfigure themselves and connect".

I have been following Eugenio's work with a great interest for many years now. I read it, I study it, I admire it and, being a simple onlooker, every time I try to understand its profound message. However, there has always been something that escaped my perception: I had never been able to "pigeonhole" his art in a catch-phrase that summarized its means (although its goal was clear to me) and told me how I felt anytime after "meeting" it. Everything is clear now: Eugenio's proud Italianness, his being heir to a tradition, his belief in the paramount importance of mastering composition—all entail that every single element in his work has both a conceptual and an aesthetic dimension. And this allows me and us to be "connected" and present, to participate in what he wants to say to us, his narratives, his manifold

and unconventional interpretations. Precisely because "formalization", of which Giuseppe so cleverly speaks, remains one of the cornerstones of Eugenio's research. I find the word "research" tiring and its weight difficult to bear in the long term. It involves movement, analysis, experimentation, intuition and, in the most challenging cases, even uprooting and the erasure of memory. For his part, instead, tireless Tibaldi has soon realized that he should leave his comfort zone if he wants to study the silent mutations of non-places and show that it is the suburbs that rewrite the rules of aesthetics and sociability. His goals force him to relocate without a second thought and to listen to the siren-like song of Naples' northern suburbs. Naples was the first of many other Italian and non-Italian cities instrumental in demonstrating Eugenio's thesis that bleak, shapeless urban areas can teach the sleepy and wistfully nostalgic city center what the future is. Almost twenty years have passed since the artist, who began painting with a quasi-anthropological approach to marginal realities, has shifted his focus on more or less legal communication, discreet business flows, hypersensitive relations among stakeholders, new architectures, and illegal development. Tibaldi has aimed his attention at the dynamics concerning ravaged urban areas, which force us to consider and redefine new aesthetic

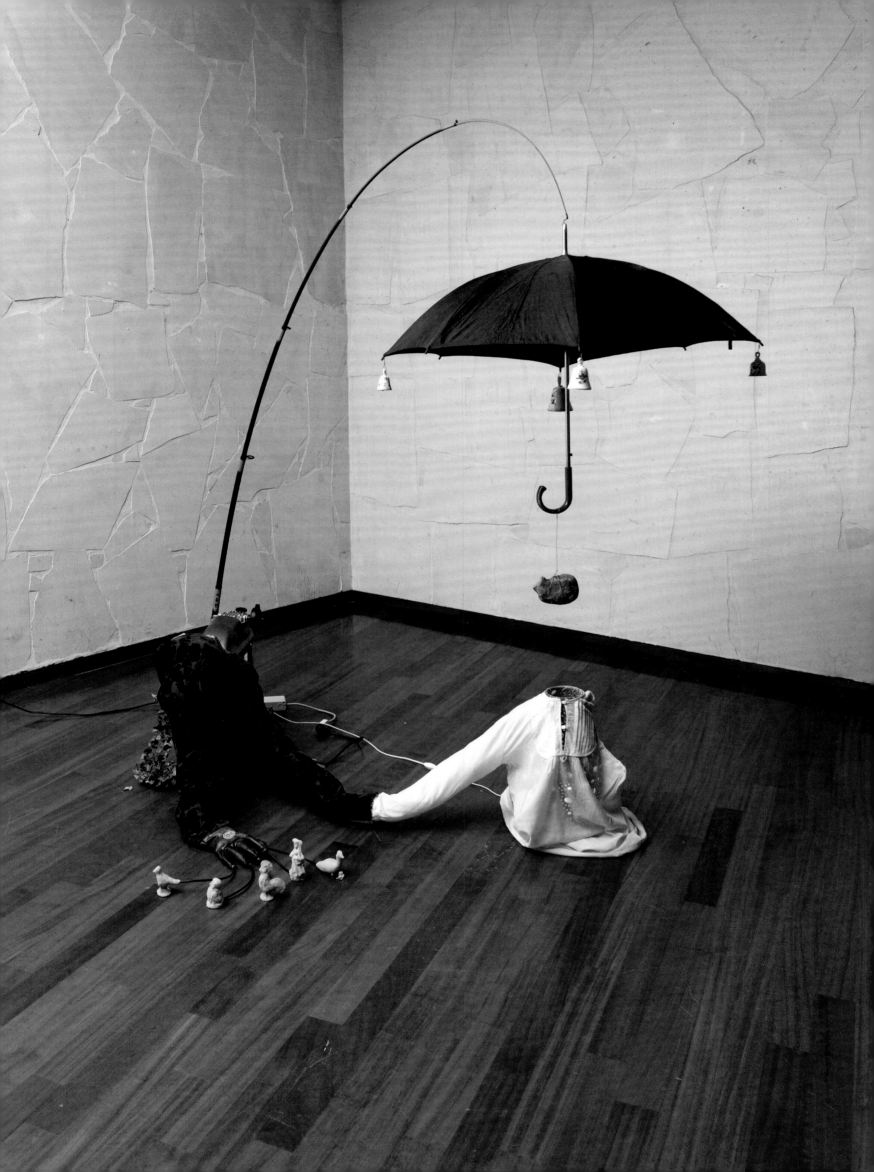

proprio perché "liberi dal peso della storicizzazione, dal senso civico e di conservazione". Il margine, per l'artista e sottoscritta che scrivendo di lui "si è connessa", è il solo in grado di superare il tranello della nostalgia dei tempi andati riuscendo in tal modo a risolvere eventuali problematiche e suggerire spesso anche percorsi alternativi che tempo un anno il centro assorbirà e riproporrà come soluzioni *cool* e sostenibili. La spietatezza dei cambiamenti di periferia è linfa che permette proprio alle periferie stesse di essere ancora vive "nonostante l'indifferenza dei centri", afferma Tibaldi, e aggiunge che la sua migrazione artistica nei non-luoghi di una nuova non-storia, in senso classico del termine, non gli ha ancora però chiarificato le scelte che spingono le persone a saltare il confine con una tale purezza di gesto da rivelare, a noi ancora increduli, insegnamenti smarriti o ancora da individuare (*Architetture minime*: uno studio approfondito sulle "residenze" improvvisate dei senza tetto nelle nostre città che impegna l'artista dal 2012).

Ma nessuna ipocrisia sociale, niente lacrime, nessun grido, alcun dolore, nessuna rabbia da raccontare. Vietata la commiserazione. Solo l'osservazione del reale e la sua traduzione. Una realtà efficace e inconfutabile, accartocciata in un velo di triste amarezza, autoironica a tratti e sempre molto capace di farci stare seduti a pensare...

...anzi, meglio, a leggere le regole del momento in cui viviamo che il talentuoso artista nella sua originalità interpretativa ci chiede di adottare. Dare una famiglia ad una realtà orfana di una narrazione ufficiale significa vedere la crepa (*Red Verona*, Verona 2015). Belle le grandi città, ma sono piene di contraddizioni (*Questione d'appartenenza,* Napoli 2016), di quartieri e architetture inospitali e "imbarazzanti" (*Seconda Chance,* Torino 2016). Così come le Regioni in cui si lavora per il post-crisi e diventate termometro del contesto nazionale, che vengono in realtà percepite dai loro abitanti come luoghi-a margine che non permettono lo sviluppo delle persone (*Più là che Abruzzi,* Francavilla al Mare, 2019); territori (l'Abruzzo è uno di questi) capaci di incorporare sia il concetto di limite che di nostalgia. Invitato quest'anno a esporre al Padiglione Della Repubblica di Cuba in occasione della 58. Esposizione Internazionale d'Arte–La Biennale di Venezia, Eugenio si ritrova a fare i conti con un ambiente mondiale rivoltoso e deflagrato dalla

Più là che Abruzzi,
2019
Vista dell'installazione
museo MUMI,
Francavilla al Mare

31

mano dell'uomo e con il compito di denunciarne gli abusi, gli sfruttamenti, le noncuranze. E come lo fa? Con l'ironia di chi lancia una sfida facendo parlare chi non ti aspetteresti mai! E soprattutto in quel modo (cfr. pag.33)! Chi ci manda al quel paese, secondo voi? Il tappeto? L'Orso? La vita? Il debole? Lo sconfitto? O l'artista? [...] ma come, Eugenio che si permette di "offenderci"? No Eugenio, no. Impossibile. Lui è un sensibile, un positivo, un super corretto. Ma se ha pure creato una comunicazione visiva apposta per questo libro, impegnandosi ad affiancare i piatti di Chef Bowerman in modo originale e creativo (10 opere trasformate in 10 messaggi MMS; cercateli tra le ricette...)!

E poi, se così fosse, "canaglia e gentiluomo al contempo", questo significherebbe essere "crepa e muro" allo stesso modo e per lo stesso fine. Pensate sia possibile? Se sei *red,* credo di sì.

Paradossalmente fragile e identitaria, Verona e il suo marmo *rosso* sono famosi nel mondo per questo. L'*Artista*, ci prova tutti i giorni ad esserlo. Eugenio Tibaldi ci è riuscito.

Chausescu Floor,
2010
Acquerello, marmo inciso, tappeto
200x170x100 mm
Padiglione della Repubblica di Cuba
58. Esposizione Internazionale d'Arte - La Biennale di Venezia

standards, inviting us to understand the mindset and the living conditions of those who never (or seldom) have a say in the matter.

Eugenio privileges, and studies, the "little-loved", the "outcasts", those who "slow down the pace of media" to allow reflection or in-depth analysis, those who fill the "void caused by super speed", the areas destined to cultural change precisely because they are "free from the burden of historicization, public spirit, and preservation sensibility". For the artist, as well as for this writer who, writing about him, has been able to "connect", only marginality can avoid the traps of nostalgia for the time gone by. The suburbs can fix any problem, often suggesting alternative solutions that in the space of just one year the city center will eventually appropriate and put forward again as *cool* and sustainable. The drastic changes affecting the suburbs are their very nourishment, revitalizing them "in spite of downtown's indifference", says Tibaldi. Also, he adds, his artistic migration to the non-places of a new non-history, in the traditional sense of the

phrase, has not yet revealed to him how people can jump across the border so simply and nonchalantly and spread lost or still-to-be-identified teachings to our incredulous selves (*Architetture minime* is the title of an in-depth study of the improvised "residence" of the homeless living in our cities, on which the artist has been working since 2012).

But there is no social hypocrisy, no tears, no screams, no pain, no anger to tell. Pity is forbidden. Only the observation of reality and its representation are allowed. A compelling and irrefutable reality, curled up inward in sad bitterness, self-mocking at times and always very capable of making us sit and think...

...or better, to look at the directions for the time we live in, which the artist's original talent asks us to follow. Fathering a world orphaned of an official narrative means to look at its crack (*Red Verona*, Verona 2015). Big cities are beautiful, but full of contradictions (*Questione d'appartenenza*, Naples 2016), and of inhospitable and "embarrassing" neighborhoods

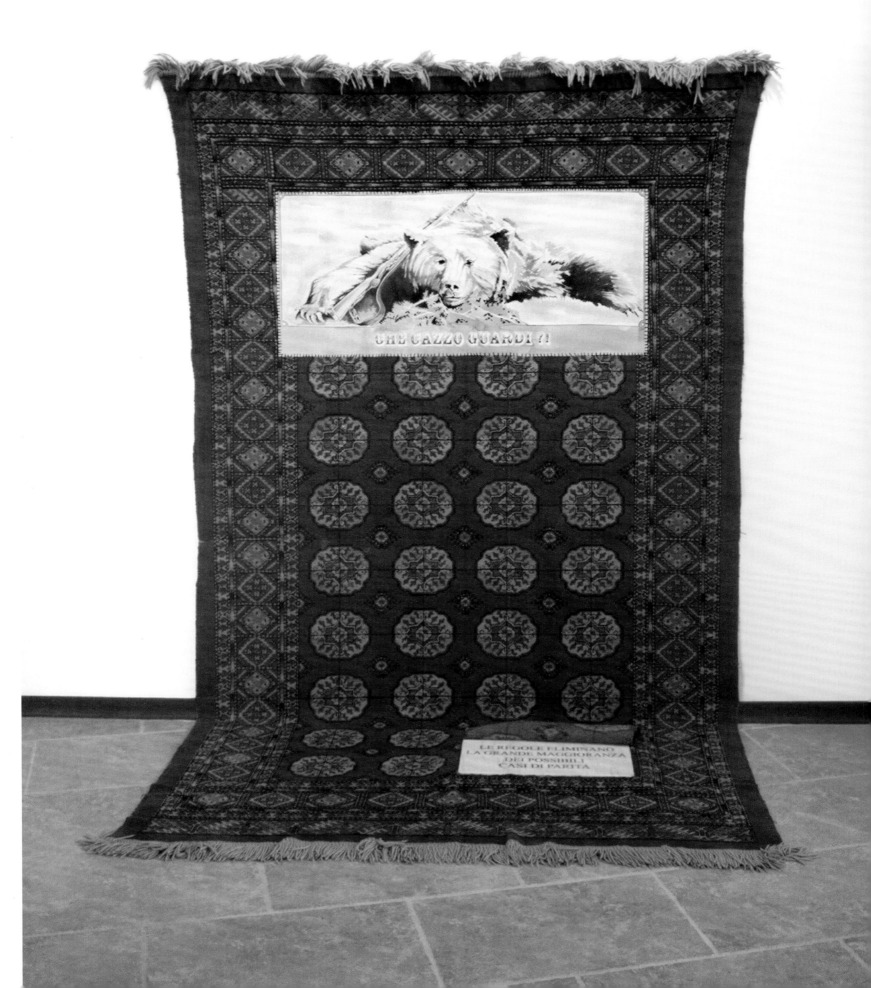

Eugenio Tibaldi
durante l'installazione di
"Architettura Minima A",
all'interno dell'Hotel
Caracciolo di Napoli per
la mostra "Studi sulle
Architetture Minime"
(2017)

and architectures (*Seconda Chance*, Turin 2016). Same thing applies to the Italian regional contexts, which have become post-crisis testing grounds for national politics and are actually perceived by their inhabitants as marginal places preventing them to flourish (*Più là che Abruzzi*, Francavilla al Mare, 2019), territories (like Abruzzo) that can incorporate both the concept of limit and that of nostalgia. Invited this year to exhibit at the Cuban Republic's pavilion at the 58. International Art Exhibition-La Biennale di Venezia, Eugenio has to reckon with a rebellious and devastated world and has the task of reporting environmental abuses, exploitation, and indifference. And how? By challenging us with the irony of those who let speak someone whom you would never expect! And, what's more, in that way (see p. 33)! Who do you think is sending us to hell? The carpet? The Bear? Life? The weak? The defeated? Or the artist? But how dare Eugenio "offend" us? Nope. It's impossible. He is a sensitive, positive, and exceedingly fair person. He even designed the visual communication especially for this book, committing himself to place his original creations side by side with Chef Bowerman's dishes (10 works transformed into 10 MMS texts; look for them while browsing through the recipes...)!

And then, if that were the case, of being "both a scoundrel and a gentleman", this would entail being "both the wall and the crack" in the same way and for the same purpose. Do you think it's possible? I do think so, when you're *red*.

Paradoxically fragile and with a very distinctive heritage, Verona and its red marble are famous all over the world for this. The *Artist* tries every day to be as such. Eugenio Tibaldi has succeeded.

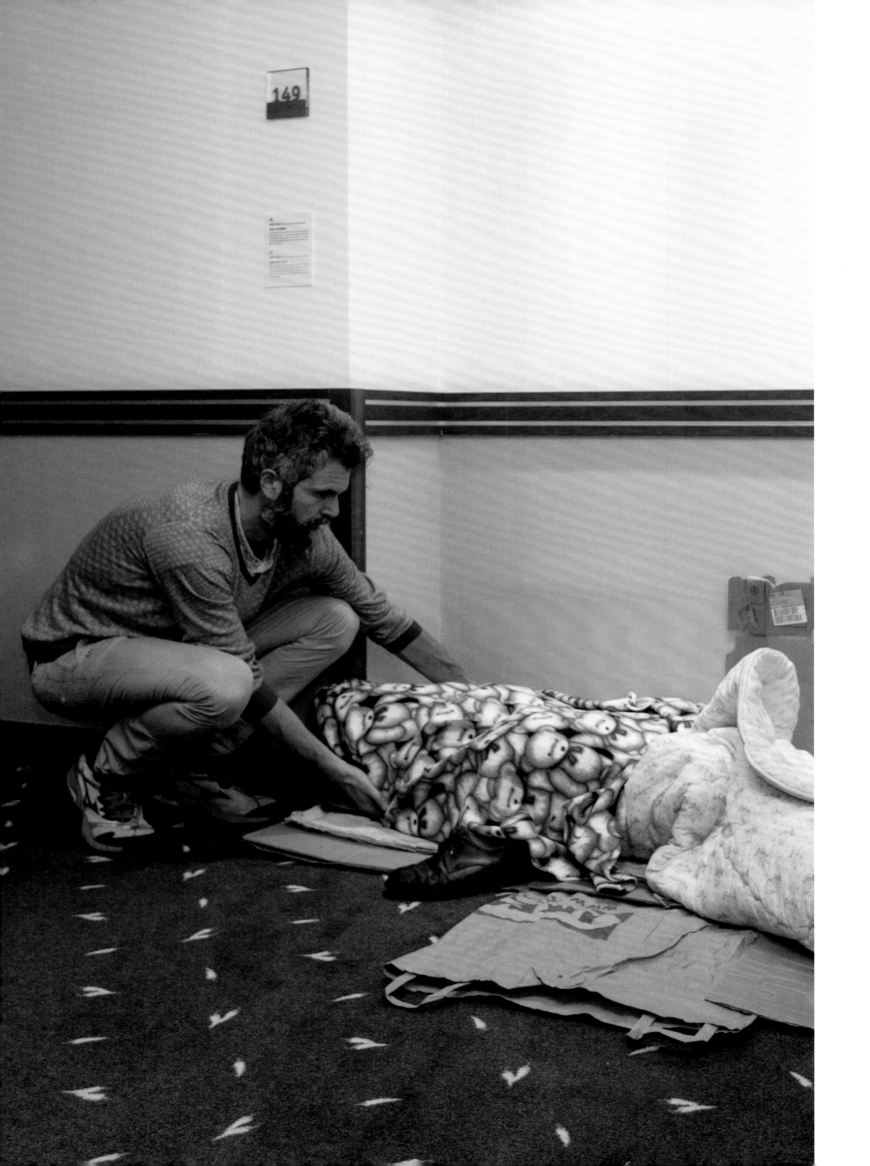

antipasti

starters

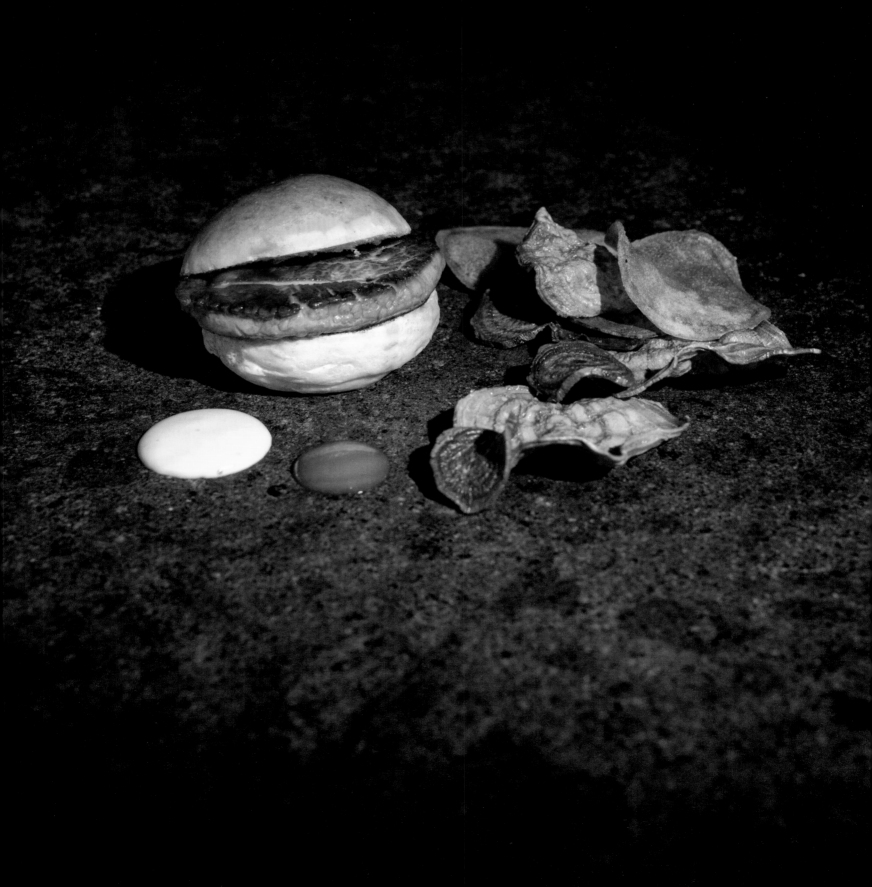

panino alla liquirizia con foie e chips di patate, ketchup di mango e maionese al passito

INGREDIENTI PER 4 PORZIONI

Per i panini

15 g di lievito
240 ml di acqua
450 g di farina 00
15 g di liquirizia Amarelli polverizzata
70 ml di olio EVO
18 g di sale

Sciogliere il lievito nell'acqua, poi aggiungere la farina incorporandola poco alla volta, quindi un po' d'olio, il sale e la liquirizia. Impastare bene e lasciare lievitare. Mettere in forma e poi far lievitare nuovamente i panini, ben coperti. Spennellare con il restante olio e infornare a 170 °C per 18 minuti.

Per il ketchup di mango

1 spicchio d'aglio
1 cipolla tagliata finemente
5 manghi
¼ di tazza di aceto di mele
1 cucchiaio di zenzero fresco grattugiato
½ tazza di zucchero di canna
½ cucchiaino di allspice
½ cucchiaino di pepe di cayenna
(o paprica)
⅛ di cucchiaino di cannella
2 tazze di succo d'arancia
1 tazza di vino bianco secco
¼ di tazza di succo di lime
1 cucchiaino di cumino
olio EVO
pepe
sale

Far sudare in una casseruola olio, cipolla e aglio. Aggiungere tutti gli altri ingredienti (le spezie vanno prima tostate). Cuocere per 15-20 minuti. Frullare e passare al setaccio.

Per la maionese al passito

1 tuorlo
150 ml di olio di semi di girasole
1 cucchiaio di passito ridotto
sale

Preparare la maionese al passito mettendo il tuorlo in un recipiente, aggiungere la punta di un cucchiaio di sale e qualche goccia d'acqua. Battere il tuorlo con una frusta e iniziare quindi ad aggiungere l'olio a filo. Quando la maionese è pronta, aggiungere il passito e regolare di sale.

Per il foie

1 fegato grasso d'anatra

Pulire il foie e tagliare i lobi in scaloppe.
Cuocere in una padella antiaderente e salare.

Servizio

Servire il panino inserendovi delle scaloppe di foie e guarnire il piatto con ketchup, maionese e patatine fritte (chips) viola e gialle.

licorice *panino* with foie gras and potato chips, mango ketchup and passito-wine mayonnaise

INGREDIENTS FOR 4 SERVINGS

For the panini

15 g yeast
240 ml water
450 g 00 flour
15 g Amarelli licorice, powdered
70 ml EVO oil
18 g salt

Dissolve the yeast in the water, then add the flour, incorporating it little by little, then a drizzle oil, salt, and licorice. Knead well and leave the dough to rise. Make it into rolls, cover, and set again to rise. Brush with the remaining oil and bake at 170 °C (338 °F) for 18 minutes.

For the mango ketchup

1 garlic clove
1 finely chopped onion
5 mangoes
¼ cup apple vinegar
1 tbsp. fresh grated ginger salt
½ cup brown sugar
½ tsp. allspice
½ tsp. cayenne pepper (or paprika)
⅛ tsp. cinnamon
2 cups orange juice
1 cup dry white wine
¼ cup lime juice
1 tsp. cumin
EVO oil
pepper
salt

In a saucepan, pour the oil and brown onion and garlic. Add all the other ingredients (the spices must be toasted first). Cook for 15 to 20 minutes. Blend and sieve.

For the passito-wine mayonnaise

1 egg yolk
150 ml sunflower seed oil
1 tbsp. reduced passito wine
salt

To make the passito-wine mayonnaise, place the egg yolk in a bowl, add the tip of a tablespoon of salt and a few drops of water. Beat the yolk with a whisk, then slowly drizzle the oil. When the mayonnaise is ready, add the passito wine and season with salt.

For the foie gras

1 duck fatty liver

Clean the foie gras and cut the lobes into cutlets. Cook in a non-stick pan and add salt.

Serving and plating

Stuff the panino with the foie cutlets and garnish the plate with ketchup, mayonnaise, and purple and yellow chips.

UNITÀ ARCHITETTONICA MINIMA 55, 2017
29x42 cm, Acrilico su stampa fotografica, legno

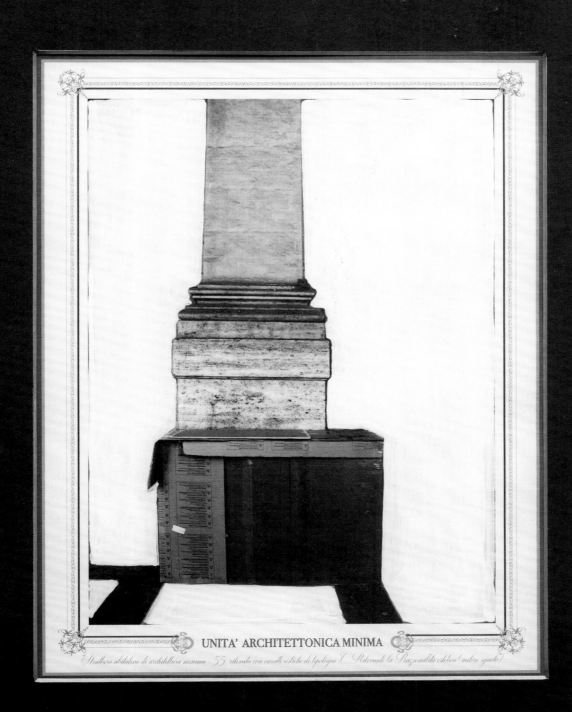

UNITA' ARCHITETTONICA MINIMA

Struttura abitativa di architettura minima – 55, rilevata con caratteristiche di tipologia C. Sottostante la Piazza inutilità estetica (autore ignoto)

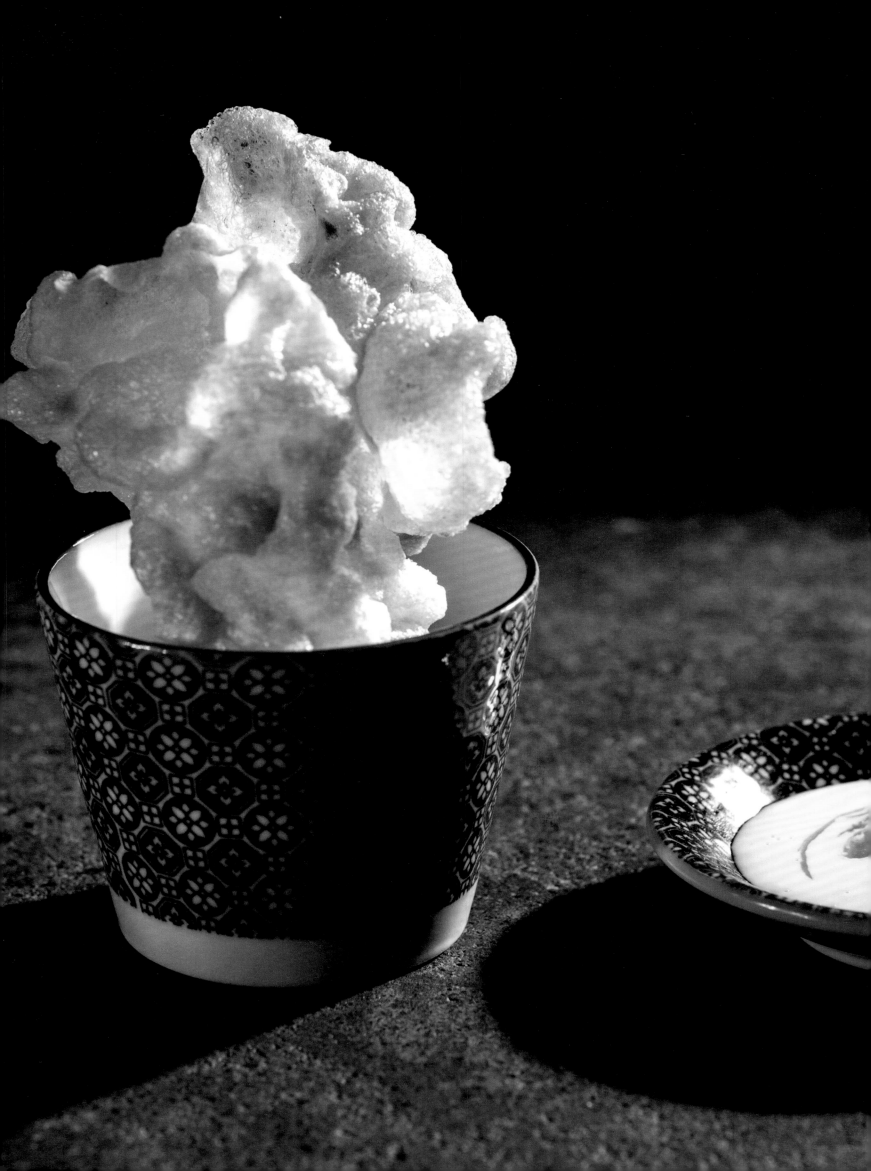

nervetti, maionese e 'nduja

INGREDIENTI PER 4 PORZIONI

200 g di nervetti precotti
olio di semi di arachide
olio di semi di girasole
2 tuorli
20 g di 'nduja
sale

Per i nervetti

Far bollire i nervetti, freddi, in abbondante acqua per almeno quattro ore. Scolarli e riporli in un contenitore quadrato. Coprire con la pellicola e far riposare in frigo per una notte. Togliere i nervetti dal contenitore. A questo punto, una volta raffreddati e compattati, avranno assunto forma quadrangolare. Abbattere e successivamente tagliare i nervetti ancora congelati all'affettatrice ricavando fette dello spessore di 1 cm. Essiccare per almeno 12 ore. Una volta essiccati, friggere i nervetti in abbondante olio di arachide e non appena soffiati, asciugare con la carta assorbente e salare.

Per la maionese

Preparare una maionese classica usando i tuorli, l'olio di girasole e la 'nduja. Regolare di sale.

Servizio

Disporre i nervetti su un piatto e guarnire con alcuni punti di maionese.

nervetti, mayonnaise and 'nduja

INGREDIENTS FOR 4 SERVINGS

200 g pre-cooked nervetti
peanut oil
sunflower seed oil
2 egg yolks
20 g 'nduja
salt

For the nervetti
Boil the nervetti (tendons and cartilage from beef shin) in plenty of water for at least four hours. Drain and place in a square-based container. Cover with film and set aside to rest overnight in the fridge. Remove the nervetti from the container. At this point they are cooled and compacted, having taken the shape of a parallepiped. Blast chill and with the help of a slicer cut off 1 cm thick slices from the still frozen nervetti. Dry for at least 12 hours. Once dried, fry the nervetti in plenty of peanut oil and as soon as they puff up, dry with absorbent paper and add salt.

For the mayonnaise
Make a classic mayonnaise with egg yolks, sunflower oil and 'nduja'. Adjust salt.

Serving and plating
Arrange the nervetti on a dinner plate and garnish with the mayonnaise.

ECONOMIC MARK 01, 2007
115x80x15 cm, Lastra di onice incisa con le vie di esodo dal Vesuvio, resina nera

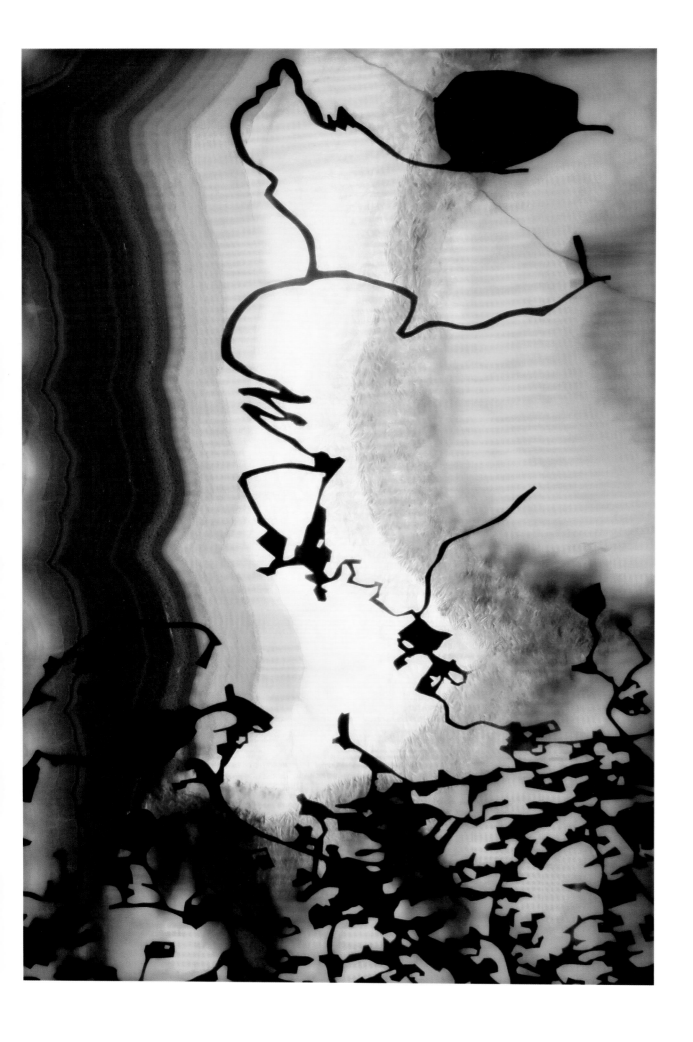

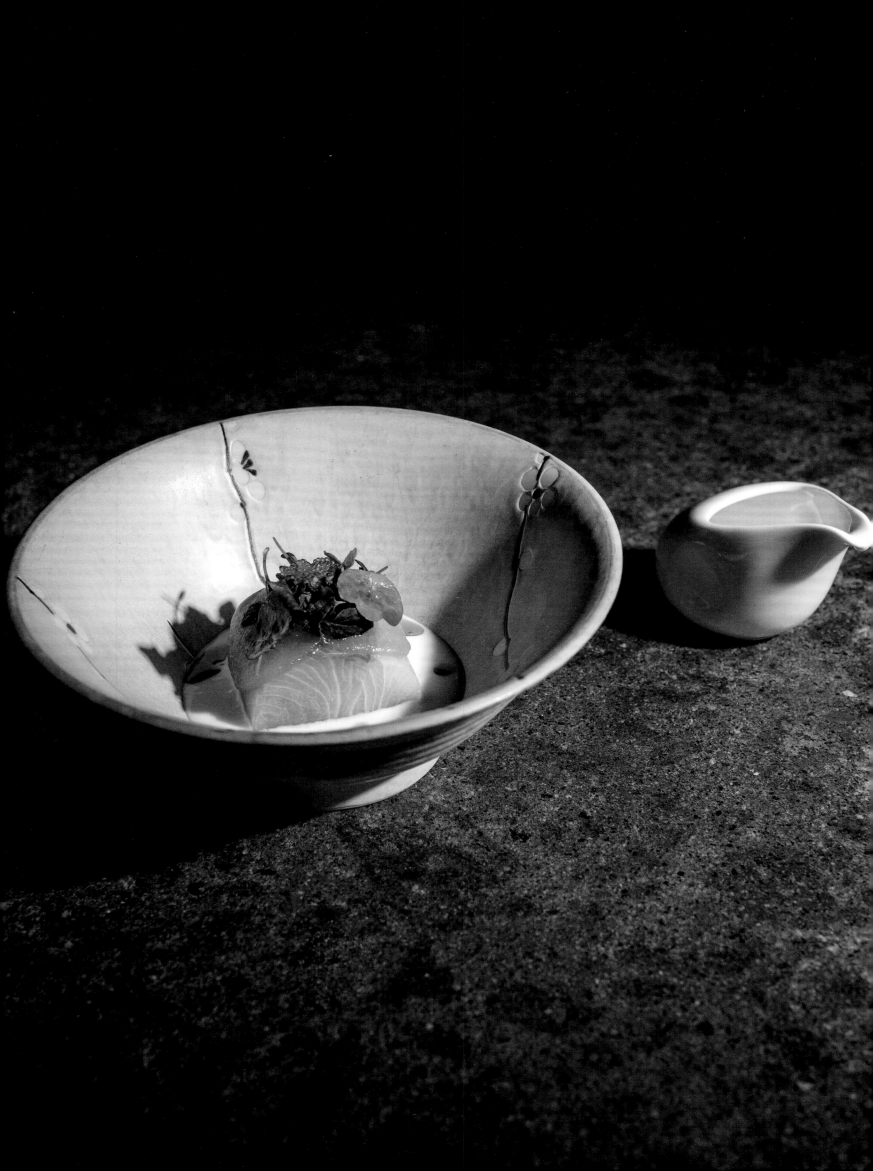

sashimi di pesce bianco, koji, latticello, salicornia, pere fermentate e tobiko

INGREDIENTI PER 4 PORZIONI

240 g di pesce bianco
8 mirtilli (2 per porzione)
4 pere Nashi
salsa di soia
40 g di salicornia
30 g di tobiko all'arancia
200 ml di latticello
20 g di koji fermentato
sale

Pulire il pesce privandolo della pelle e delle spine. Servendolo crudo si consiglia il congelamento per almeno 48 ore. Sbollentare la salicornia in acqua bollente per circa 20 secondi. Raffreddare in acqua e ghiaccio. Scolare, asciugare e riporre in frigorifero. Pulire poi le pere eliminando la buccia. Tagliarle a fette sottili con l'aiuto di una mandolina. Con un coppapasta rotondo ricavare dei cerchi. Conservare gli scarti. Lasciar marinare dentro alla salsa di soia i cerchi di pera per circa 20 minuti. Frullare con un minipimer gli scarti di pera della precedente preparazione aggiungendo il 2% del loro peso in sale. Mettere la preparazione sottovuoto e conservare in frigorifero per almeno cinque giorni.

Servizio
Tagliare il pesce in fette di circa 1 cm di spessore e cospargerle con il koji.
Tagliare i mirtilli a metà. In un piatto fondo disporre il latticello, un cucchiaino di purea di pere fermentate, la salicornia e i mirtilli. Adagiarvi sopra il pesce e coprirlo completamente con i cerchi di pera. Concludere il piatto guarnendo il pesce con un cucchiaino di tobiko all'arancia.

white fish sashimi, koji, buttermilk, salicornia, fermented pears, and tobiko

INGREDIENTS FOR 4 SERVINGS

240 g white fish
8 blueberries (2 per serving)
4 nashi pears
soy sauce
40 g salicornia
30 g orange-flavored tobiko
200 ml buttermilk
20 g fermented koji
salt

Clean the fish, removing skin and bones. Since it will be served raw, we recommend freezing for at least 48 hours. Parboil the salicornia in water for about 20 seconds. Let cool in water and ice. Drain, dry, and store in the fridge. Clean the pears removing the skin. Cut them into thin slices with the help of a mandolin slicer. Cut out circles with a round pastry cup. Set aside the scraps. Marinate the pear circles in the soy sauce for about 20 minutes. Blend the pear scraps from the previous preparation with a minipimer-type blender and add salt corresponding to 2% of the total weight of the mixture. Vacuum seal and store in the fridge for at least five days.

Serving and plating

Cut the fish into slices about 1 cm thick and sprinkle with koji. Cut the blueberries in half. In a soup plate, arrange the buttermilk, a teaspoon of fermented pear purée, the salicornia, and the blueberries. Place the fish on top and cover it entirely with the pear circles. Garnish with a teaspoon of orange-flavored tobiko.

MITS LANDSCAPE-05, 2016
65x45 cm, Collage di stampe tratte da cartoline e acrilico bianco

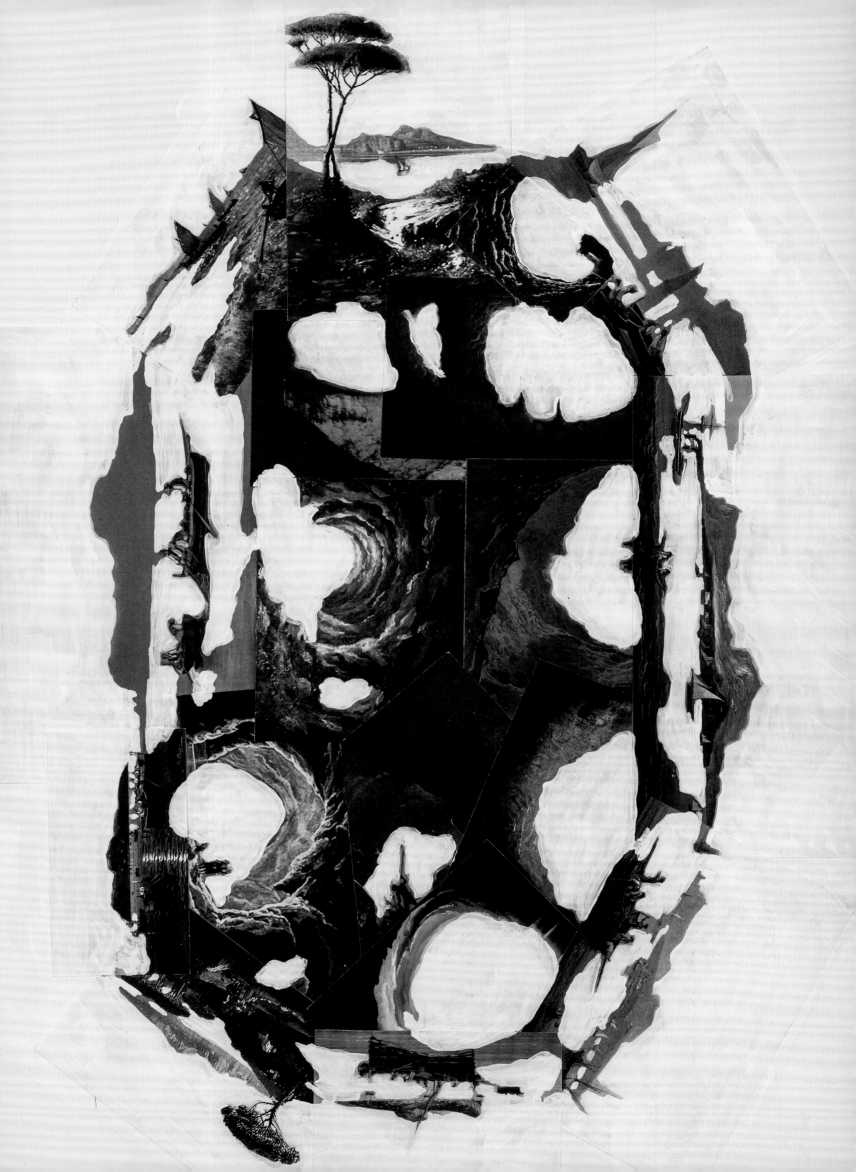

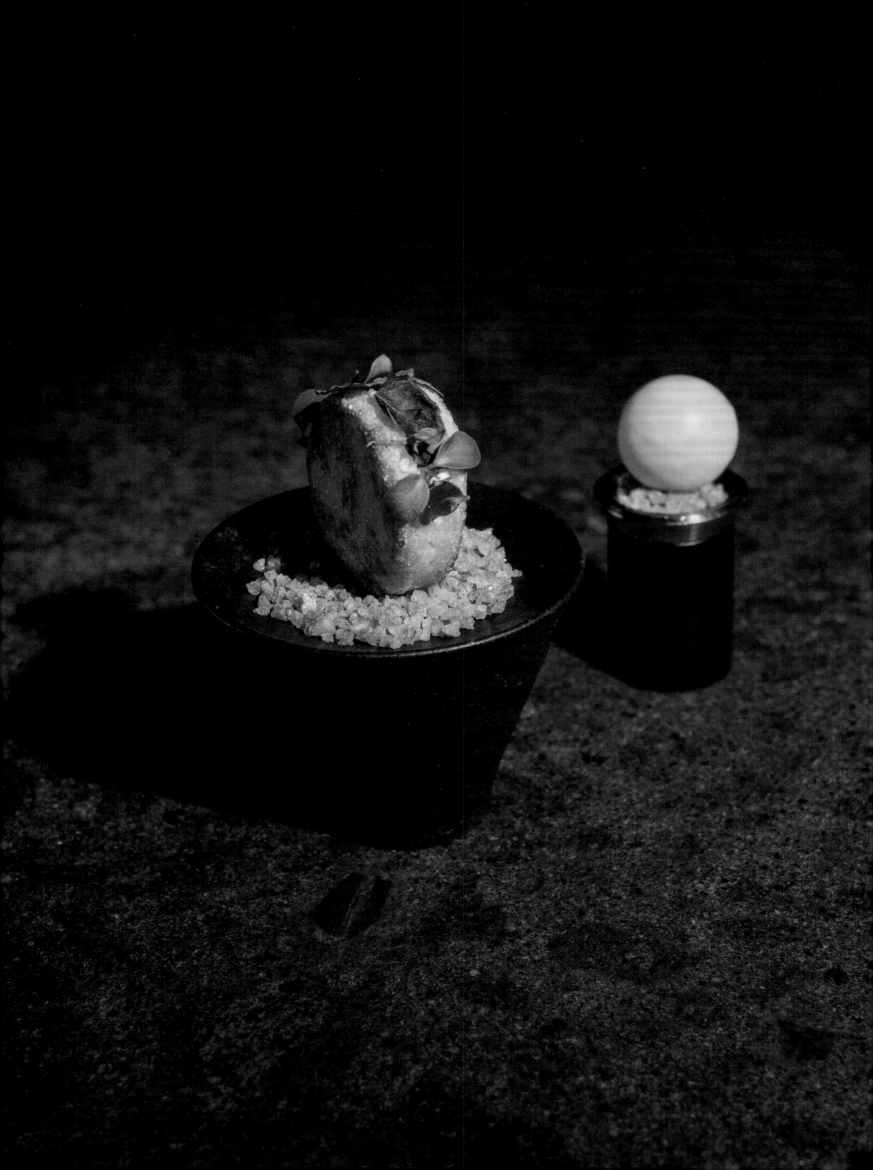

benvenuto
con arepa

INGREDIENTI PER 4 PORZIONI

100 ml di acqua
100 ml di latte intero
35 g di burro
160 g di farina mais
80 g di caprino morbido
germogli
olio EVO
sale

In un pentolino unire acqua, latte, burro e sale e portare a ebollizione. Unire i liquidi alla farina di mais e impastare a mano fino ad ottenere un composto liscio e omogeneo.
Lasciar raffreddare e riposare in frigorifero per un paio di ore. Stendere l'impasto con un matterello fino a raggiungere uno spessore di circa 2 cm. Con l'aiuto di un coppapasta ricavare dei cerchi. Scaldare un filo di olio in una padella antiaderente e scottare le arepas da entrambi i lati fino a doratura ultimata.

Servizio
Praticare un taglio a forma di tasca su ciascuna delle arepas. Riempirle con il caprino e guarnire infine con alcuni germogli.

arepa welcome dish

INGREDIENTS FOR 4 SERVINGS

100 ml water
100 ml whole milk
35 g butter
160 g corn flour
80 g soft goat cheese
sprouts
EVO oil
salt

In a saucepan, combine water, milk, butter, and salt and bring to a boil. Add the liquids to the corn flour and knead by hand until the mixture is smooth and homogeneous. Allow to cool down and set aside to rest in the fridge for a couple of hours. With a rolling pin, roll out the dough until you obtain a thickness of about 2 cm. Using a round pastry cup, cut out some circles. Heat a little oil in a non-stick pan and sear the arepas on both sides until golden brown.

Serving and plating
Make a pocket-shaped cut on each arepas. Stuff with the goat cheese and garnish with a few sprouts.

MMS 01, 2019
68x48 cm, Tecnica mista su carta fatta a mano

stracciatella e ciliegia

INGREDIENTI PER 4 PORZIONI

200 g di stracciatella
50 g di zucchero
50 ml di acqua
200 g di ciliegie
4 fogli di argento edibile (1 per porzione)
germogli misti e misticanza
olio EVO
sale

Denocciolare le ciliegie, preparare uno sciroppo
con acqua e zucchero e immergervi dentro la metà
delle ciliegie. Lasciar raffreddare. Frullare le restanti
ciliegie con un frullatore a immersione aggiungendo
un filo di olio e del sale. Passare allo chinois.

Servizio
Disporre sul fondo del piatto la stracciatella
e aggiungere ai lati le ciliegie sciroppate
precedentemente tagliate a metà. Guarnire con
dei punti di salsa di ciliegia e aggiungere sopra
alla stracciatella i germogli misti e la misticanza.
Condire l'insalatina mista con un filo di olio e un
pizzico di sale. Completare guarnendo con una
foglia di argento.

stracciatella and cherry

INGREDIENTS FOR 4 SERVINGS

200 g stracciatella
50 g sugar
50 ml water
200 g cherries
4 sheets of edible silver (1 per serving)
mixed sprouts and mixed leaf salad
EVO oil
salt

Stone the cherries. Make a syrup with water and sugar and dip in half of the cherries. Allow to cool down. Blend the remaining cherries with an immersion blender, and add a drizzle of oil and salt. Strain with a chinois strainer.

Serving and plating
Place the stracciatella on the bottom of the plate and lay the syrupy cherries, previously cut in half, to the sides. Decorate with a few dots of cherry sauce and lay down the mixed sprouts and the mixed leaf salad. Season the salad with a drizzle of oil and a pinch of salt. Complete by garnishing with a silver leaf.

UNTITLED, 2007
Salvagenti di plastica, misure variabili

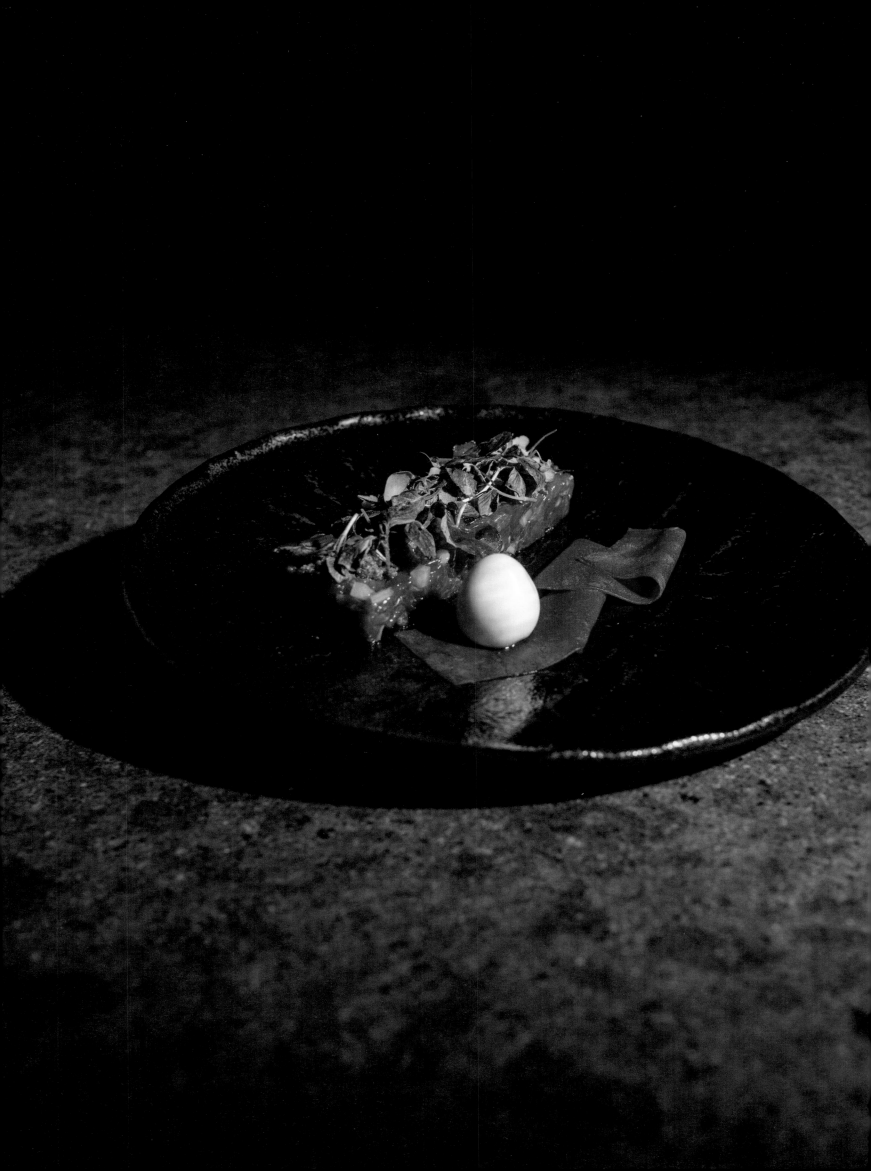

tartare di filetto di manzo, chorizo, rapa rossa, sedano e soia invecchiata in botti di Bourbon

INGREDIENTI PER 4 PORZIONI

240 g di filetto di manzo
40 g di chorizo
4 coste di sedano
100 ml di aceto di vino bianco
4 uova di quaglia
salsa di soia affumicata
1 rapa rossa
80 g di pane di Lariano raffermo
germogli
olio di semi di arachide
tuorlo d'uovo
zest e succo di un'arancia
olio EVO
sale

Per la tartare
Tagliare il filetto a fette di uno spessore di circa 0,5 mm. Stendere le fette in una placca e congelare. Tagliare il filetto a cubetti ancora da congelato; otterremo in questo modo dei cubetti precisi che manterranno un bel colore rosso vivo. Riporre in frigorifero.

Per la maionese
Fare una maionese con il metodo classico utilizzando tuorlo d'uovo, olio di semi di girasole e aggiungendo succo e zest di un'arancia. Regolare di sale.

Per la rapa rossa
Pulire la rapa privandola della buccia con l'aiuto di un pelapatate. Ottenere delle sfoglie sottili e sbollentare in acqua salata per alcuni secondi. Raffreddare in acqua e ghiaccio. Asciugare e riporre in frigorifero.

Per le uova di quaglia
Portare a ebollizione dell'acqua in un pentolino, immergervi le uova di quaglia per due minuti. Raffreddare in 100 ml di acqua e 100 ml di aceto. Lasciare le uova immerse nel liquido per mezz'ora e successivamente privarle del guscio. L'aceto aiuta a corrodere il guscio dell'uovo e facilita questa operazione. Immergere le uova sgusciate nella salsa di soia affumicata per circa dieci minuti. Scolarle e riporle in frigorifero.

Per il pane di Lariano
Tagliare a pezzi il pane raffermo ed essiccarlo in forno a 100 °C per due ore. Una volta essiccato, friggerlo in olio di arachide fino a doratura. Una volta raffreddato, batterlo a coltello fino a raggiungere la consistenza di un crumble.

Per il chorizo e il sedano
Tagliare sia il chorizo che il sedano a brunoise e riporre in frigorifero.

Servizio
Disporre qualche punto di maionese al centro del piatto e adagiare la tartare condita con sale, olio, salsa di soia, chorizo e sedano a brunoise. A lato del piatto mettere una sfoglia di rapa rossa e un uovo di quaglia marinato. Infine, guarnire la tartare con del crumble di pane fritto e dei germogli.

beef fillet tartare, chorizo, red turnip, celery, and soya aged in Bourbon barrels

INGREDIENTS FOR 4 SERVINGS

240 g beef fillet
40 g chorizo
4 celery sticks
100 ml white wine vinegar
4 quail eggs
smoked soy sauce
1 red turnip
80 g stale Lariano bread
sprouts
peanut oil
egg yolk
zest and juice of 1 orange
EVO oil
salt

For the tartare
Cut the fillet into slices of a thickness of about 0.5 mm. Lay the slices on a tray and freeze. Cut the fillet into cubes while it is still frozen, so that we can have neatly cut cubes with a beautiful bright red color. Store in the fridge.

For the mayonnaise
Make a mayonnaise with the classic method using egg yolk, sunflower oil, and adding orange juice and zest. Adjust salt.

For the red turnip
Clean the turnip removing the skin with the help of a potato peeler. Make thin slices and parboil in salted water for a few seconds. Allow to cool down in water and ice. Dry and store in the fridge.

For the quail eggs
In a saucepan, bring the water to the boil and dip the quail eggs for two minutes. Allow to cool down in 100 ml of water and 100 ml of vinegar. Leave the eggs in the liquid for half an hour and then remove the shell. The vinegar helps dissolve the eggshells, facilitating this operation. Dip the shelled eggs in the smoked soy sauce for about ten minutes. Drain and store in the fridge.

For the Lariano bread
Cut the stale bread into pieces and dry it in the oven at 100 °C (212 °F) for two hours. Once dried, fry in peanut oil until golden brown. When cooled, beat it with a knife until it reaches crumble consistency.

For chorizo and celery
Cut chorizo and celery brunoise and store in the fridge.

Serving and plating
Decorate the plate with a few dots of mayonnaise, and lay the tartare seasoned with salt, oil, soy sauce, the chorizo, and celery brunoise. Place a slice of red turnip and a marinated quail egg on the side of the plate. Finally, garnish the tartare with fried bread crumble and sprouts.

MMS 02, 2019
68x48 cm, Tecnica mista su carta fatta a mano

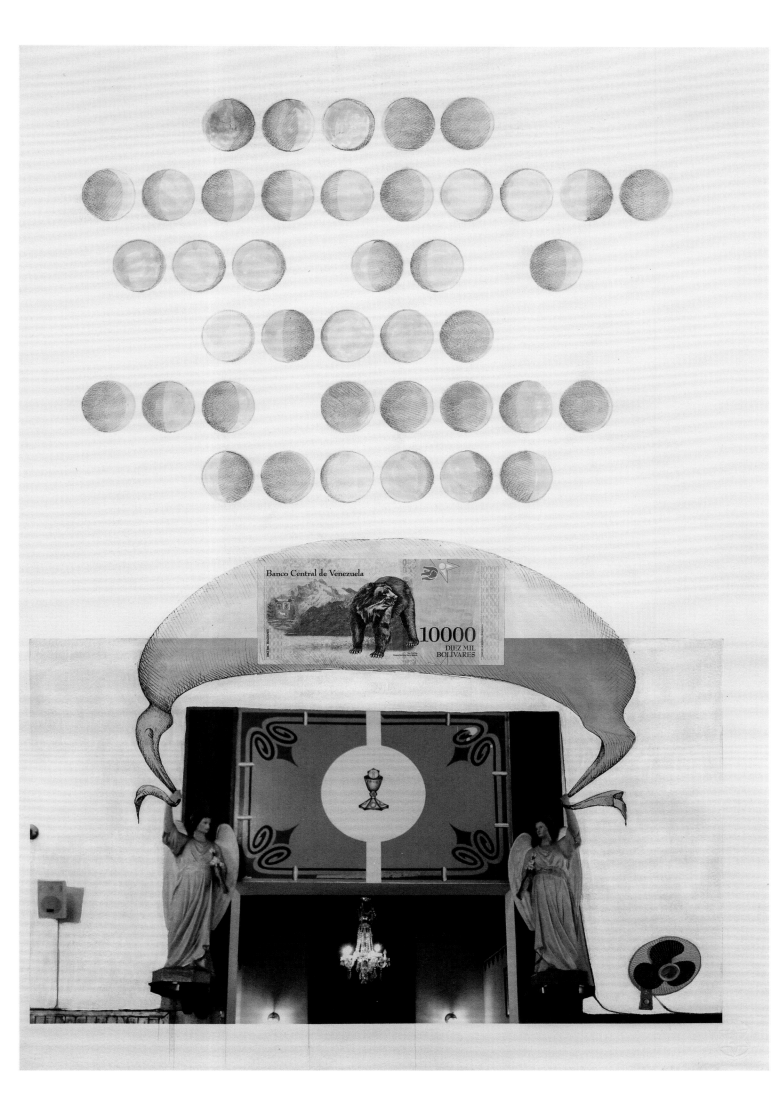

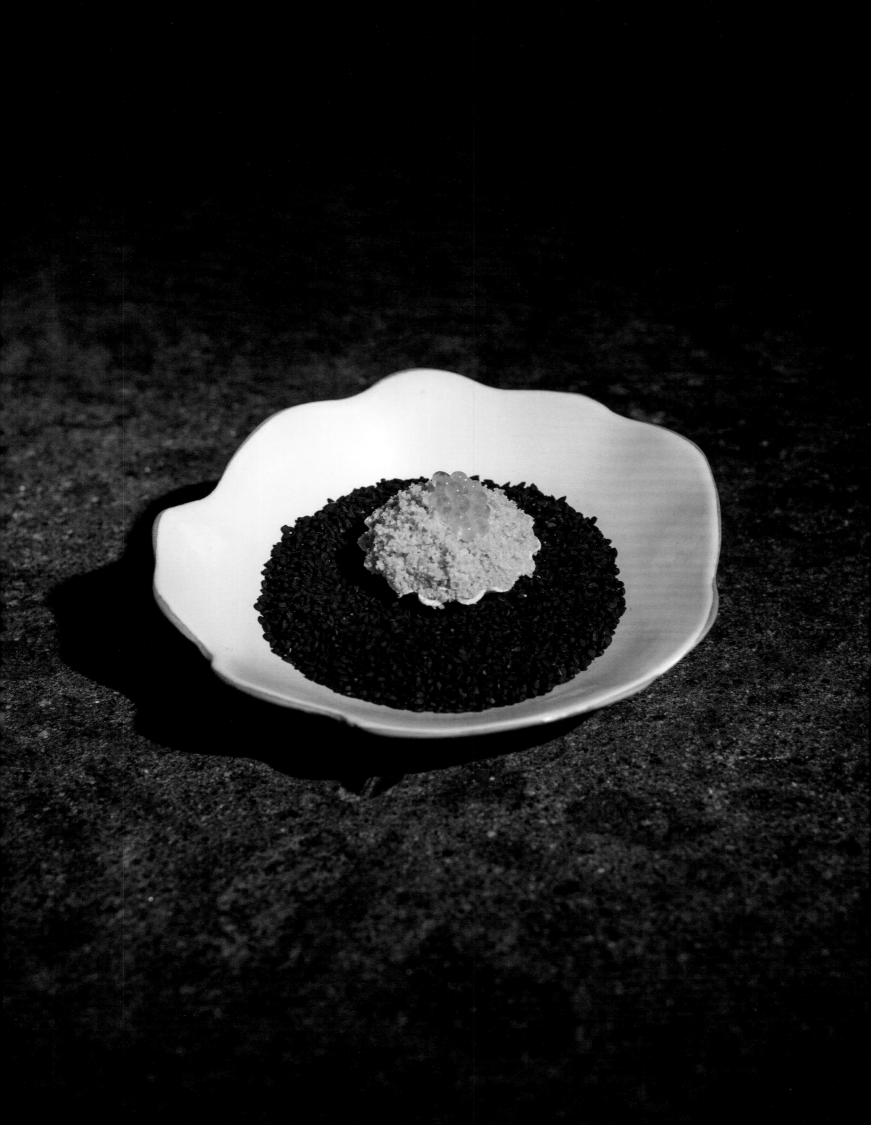

tartelletta, salmone e uova di trota

INGREDIENTI PER 4 PORZIONI

100 ml di acqua
100 g di farina 00
50 g di salmone
20 g di crème fraîche
4 pomodorini semi secchi
4 cucchiaini di uova di trota (1 per porzione)
burro spray
semi di sesamo neri
azoto liquido
3 g di sale

Per la tartelletta

Impastare a mano la farina, l'acqua e il sale fino a ottenere un impasto liscio e omogeneo. Dopo aver fatto riposare l'impasto in frigo, stenderlo con il matterello a uno spessore di circa 0,3 mm. Imburrare con il burro spray l'apposito stampo in alluminio e adagiarvi la sfoglia sopra. Far aderire bene l'impasto allo stampo ed eliminare le parti in eccesso. Cuocere in forno a 130 °C per 12 minuti. Far raffreddare e poi staccare le tartellette dallo stampo.

Per la polvere di salmone

Essiccare il filetto di salmone in forno a 60 °C per 24 ore. Una volta essiccato, immergerlo nell'azoto liquido e frullarlo al mixer fino ad ottenne una polvere molto fine.

Servizio

Posizionare la tartelletta su un piatto rialzato (oppure riempire un piatto fondo con una montagnetta di semi di sesamo neri), riempirla con un pomodorino semi secco e 5 g di crème fraîche per porzione. Ricoprire la tartelletta con la polvere di salmone e infine guarnire con le uova di trota.

tartlet, salmon, and trout egg

INGREDIENTS FOR 4 SERVINGS

100 ml water
100 g 00 flour
50 g salmon
20 g crème fraîche
4 semi-dry cherry tomatoes
4 tsp. trout eggs (1 per serving)
butter spray
black sesame seeds
liquid nitrogen
3 g salt

For the tartlet
Make a dough with the flour, water, and salt and knead by hand until the mixture is smooth and homogeneous. After the dough has rested in the fridge, roll it out with a rolling pin to a thickness of about 0.3 mm. Butter the aluminum mold with the butter spray and place the pastry on top. Press so that the dough adheres to the sides of the mold and the remove all the excess dough. Bake in the oven at 130 °C (266 °F) for 12 minutes. Allow to cool down and then remove the tartlets from the mold.

For the salmon powder
Dry the salmon fillet in the oven at 60 °C (140 °F) for 24 hours. Once dry, dip it in the liquid nitrogen and blend in the mixer until you obtain a very fine powder.

Serving and plating
Place the tartlet on a raised plate (alternatively, you can fill a soup plate with a mound of black sesame seeds), stuff it with a semi-dry tomato and 5 g of crème fraîche per serving. Cover the tartlet with the salmon powder and garnish with trout egg.

POST-PORTRAIT-02, 2018
50x70 cm, Tecnica mista su carta marmorizzata

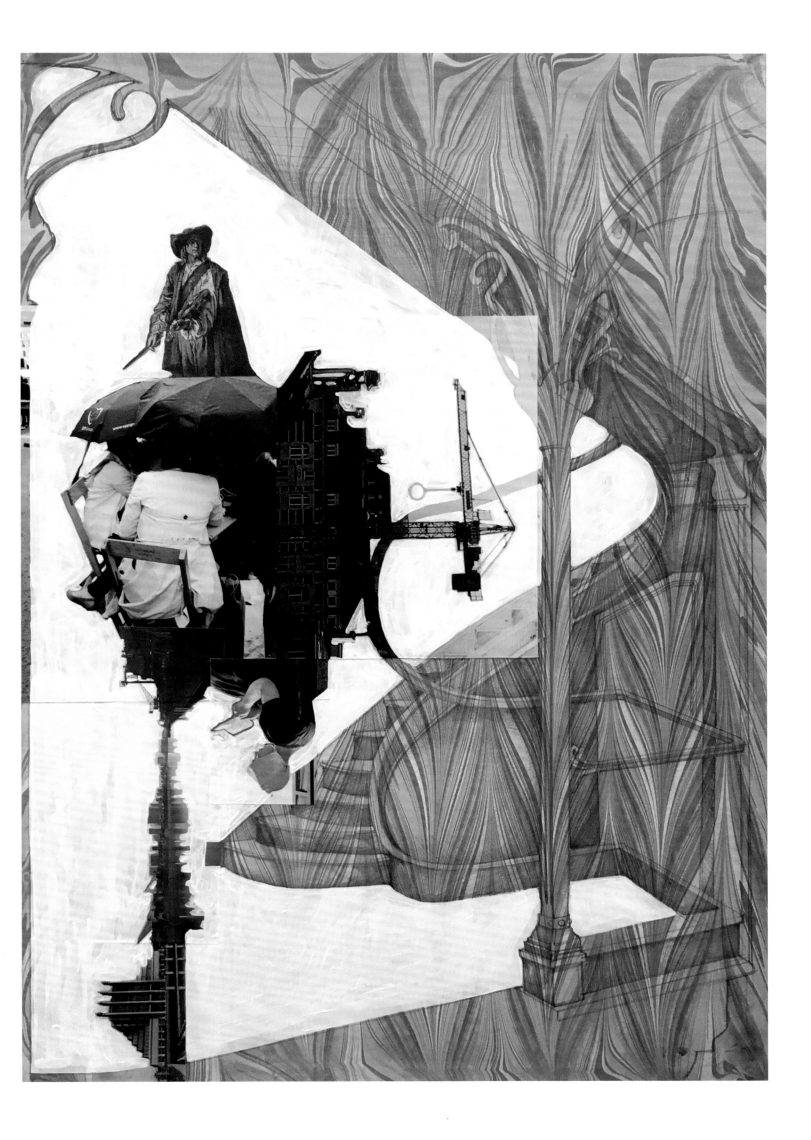

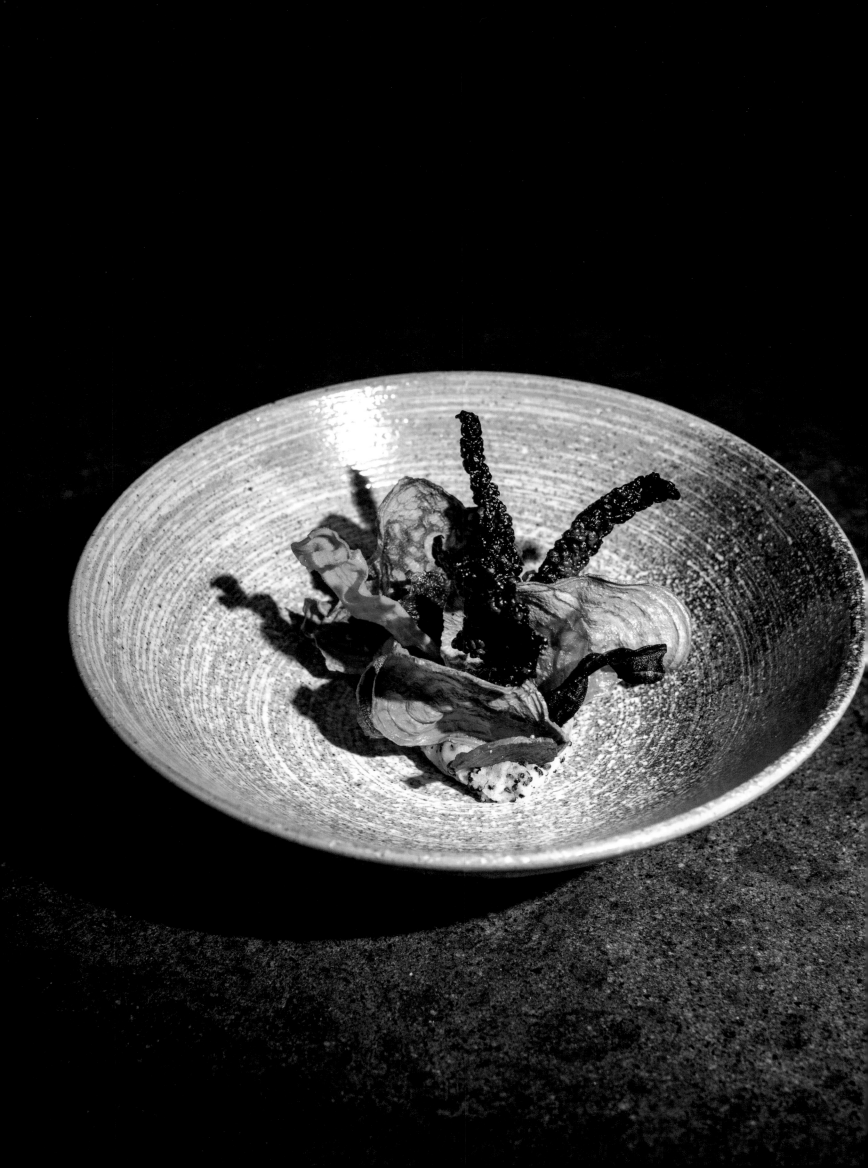

patate con quinoa soffiata, verdure dell'orto e Verjus

INGREDIENTI PER 4 PORZIONI

Per la quinoa
(da preparare il giorno prima)
250 g di quinoa

Stracuocere la quinoa in acqua salata e bollente. Una volta stracotta, scolarla, asciugarla e mettere a seccare nell'essiccatore o in alternativa sopra un fonte di calore per dieci ore.

Per le verdure
(da preparare il giorno prima)
1 carota viola
1 carota arancione
1 rapa rossa
1 patata americana
1 patata viola
4 foglie di cavolo nero private
della costa centrale

Prendere le verdure e tagliarle a mandolina con uno spessore di 2 mm e riporle in essiccatore o in alternativa in forno a 80 °C fino a raggiungimento della croccantezza desiderata.

Per le patate
600 g di patate rosse
80 g di burro
olio di canapa
olio EVO

Mondare le patate, tagliarle a fette con uno spessore di 1,5 cm, mettere sotto vuoto al 100% con un filo d'olio e cuocere in forno a vapore per 45 minuti a 90 °C. In alternativa, lessare le patate con la buccia in acqua bollente fino al raggiungimento della cottura completa. Scolare le patate e schiacciarle con l'aiuto di uno schiaccia patate. Passarle al setaccio e condirle con burro freddo tagliato a cubetti, sale e aggiungere olio di canapa. Mettere in una sac à poche e riporre in frigo pronte per l'utilizzo.

Servizio
Riscaldare il purè nel sac à poche con l'uso di un roner o di una pentola di acqua bollente. Friggere le verdure essiccate in olio di semi di arachide bollente a 180 °C, scolarle e metterle su una carta assorbente. Poi friggere le foglie di cavolo nero. Prendere un pentolino, riempirlo di olio di arachide e portarlo a 200 °C. Con l'aiuto di un colino immergere la quinoa e lasciare che soffi, scolare e asciugare tempestivamente.
Prendere un po' di purè, metterlo in una bowl e condirlo con la quinoa soffiata, mescolare e formare una quenelle con l'aiuto di un cucchiaio e metterla nel piatto. Completare con le verdure croccanti conficcandole verticalmente nel purè e condire con delle gocce di Verjus.

potatoes with puffed quinoa, garden vegetables, and Verjus

INGREDIENTS FOR 4 SERVINGS

For the quinoa
(prepare the day before use)

> 250 g quinoa

Overcook in boiling salted water. Once cooked, drain, let dry, and dehydrate in the desiccator or over a heat source for ten hours.

For the vegetables
(prepare the day before use)

> 1 violet carrot
> 1 orange carrot
> 1 red turnip
> 1 yam
> 1 purple potato
> 4 leaves of black cabbage deprived of middle ribs

With a mandoline slicer, slice cut vegetables into 2 mm thick slices and place them in a desiccator or in the oven at 80 °C (176 °F) until they reach the desired crunchiness.

For the potatoes

> 600 g red potato
> 80 of butter
> hemp oil
> EVO oil

Clean the potatoes, cut into 1.5 cm thick slices, vacuum seal at 100% with a drizzle of oil and cook in a steam oven for 45 minutes at 90 °C (194 °F).

Alternatively, you can boil the potatoes in their skin in boiling water until they are thoroughly cooked. Drain and mash with the help of a potato masher. Sieve and dress them with cold butter cut into cubes, adding salt and hemp oil. Transfer to a sac à poche and put in the fridge ready for use.

Serving and plating
Heat the purée in the sac à poche in a Roner machine or in a pot of boiling water. Fry the dried vegetables in boiling peanut seed oil at 180 °C (356 °F), drain, and place on absorbent paper. Then fry the black cabbage leaves.
Fill a saucepan with peanut oil and bring it to 200 °C (392 °F). With the help of a strainer, immerge the quinoa and let puff up. Drain and dry promptly.
In a bowl, pour some purée and dress with the puffed quinoa, mix, and with the help of a spoon make a quenelle and lay it on the plate. Complete the dish with the crispy vegetables by inserting them vertically into the purée and season with drops of Verjus.

POST-PORTRAIT-01, 2018
50x70 cm, Tecnica mista su carta marmorizzata

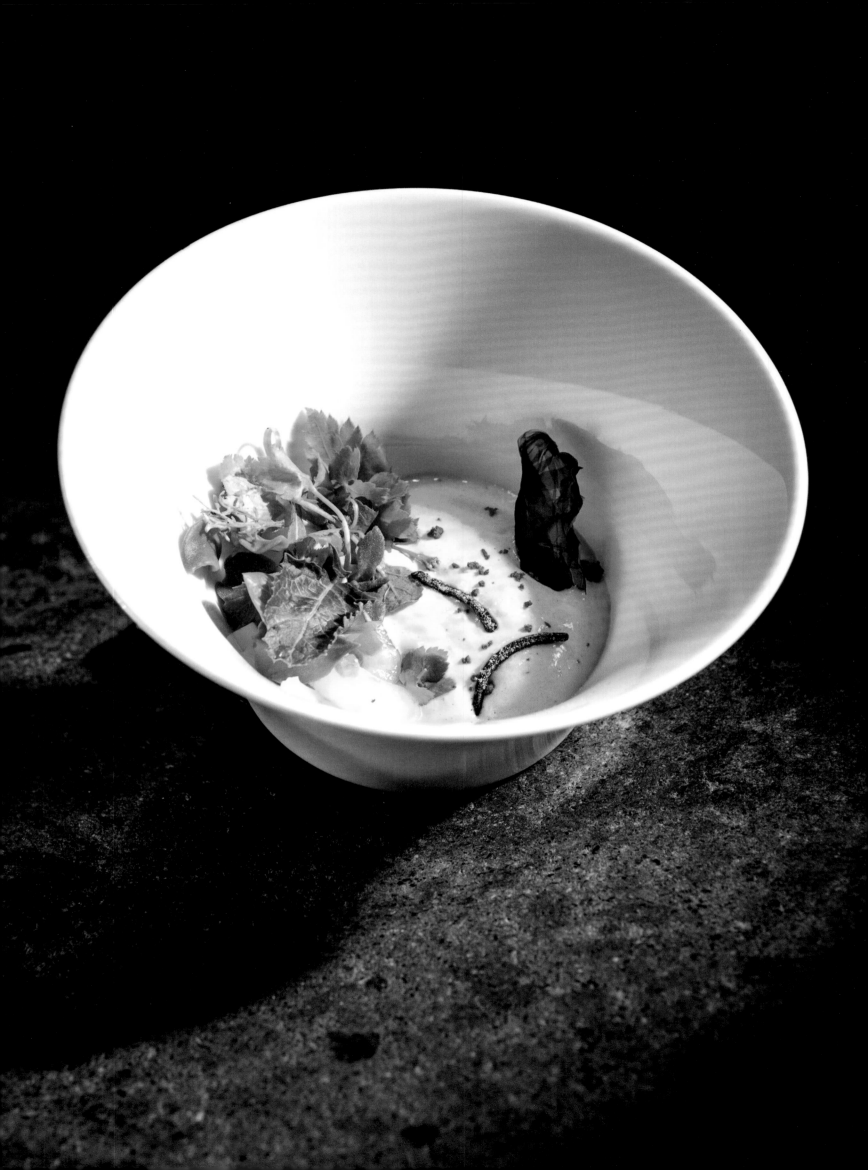

cocktail di gamberi
anni Ottanta

INGREDIENTI PER 4 PORZIONI

8 gamberi rosa (2 per porzione)
8 gamberi rossi (2 per porzione)
1 cipolla bianca
1 peperone rosso
40 g di concentrato di pomodoro
20 g di aceto di mele
30 g di glucosio
50 g di pomodori secchi
olio di semi di girasole
tuorlo d'uovo
20 ml di brandy
germogli di pisello
olio EVO
sale

Per il ketchup
Stufare con un filo di olio una cipolla bianca tagliata
finemente, aggiungere il peperone rosso tagliato
a julienne, il concentrato di pomodoro, i pomodori
secchi tagliati a pezzi, l'aceto di mele e il glucosio.
Lasciar cuocere a fuoco lento per almeno un paio
di ore. Frullare al mixer e passare allo chinois.

Per la maionese
Preparare una maionese classica con il tuorlo
e l'olio di semi di girasole. Mettere da parte.

Per la spuma di salsa cocktail
Con l'aiuto di una marisa, incorporare il ketchup
alla maionese e condire con il brandy. Aggiustare
di sale all'occorrenza. Riporre il composto in un
sifone e caricarlo con due cariche.

Per i gamberi
Pulire i gamberi e condirli con sale e olio.

Servizio
In un piatto fondo disporre i gamberi conditi e
ricoprirli completamente con la spuma di salsa
cocktail. Guarnire il piatto con alcuni germogli
di pisello.

1980s shrimp cocktail

INGREDIENTS FOR 4 SERVINGS

8 pink shrimps (2 per serving)
8 red shrimps (2 per serving)
1 white onion
1 red pepper
40 g tomato paste
20 g apple vinegar
30 g glucose
50 g dried tomatoes
sunflower oil
egg yolk
20 ml brandy
pea sprouts
EVO oil
salt

For the ketchup
Pour a drizzle of oil in a saucepan and stew a finely chopped white onion, add the red pepper cut à la julienne, tomato paste, dried tomatoes cut into pieces, apple vinegar, and glucose. Leave to simmer for at least a couple of hours. Blend and strain with a chinois strainer.

For the mayonnaise
Make a classic mayonnaise with egg yolk and sunflower oil. Set aside.

For the cocktail sauce mousse
With the help of a spatula, unite the mayonnaise to the ketchup and season with brandy. Add salt if necessary. Transfer the mixture to a siphon canister charged with two cartridges.

For shrimps
Clean the shrimps and dress with salt and oil.

Serving and plating
Arrange the seasoned shrimps in a soup plate and cover them completely with the cocktail sauce mousse. Garnish with a few pea sprouts.

30YEARSHOLD TIRANA-01, 2019
150x40x40 cm, Pittura acrilica su scultura socialista, ferro e piante

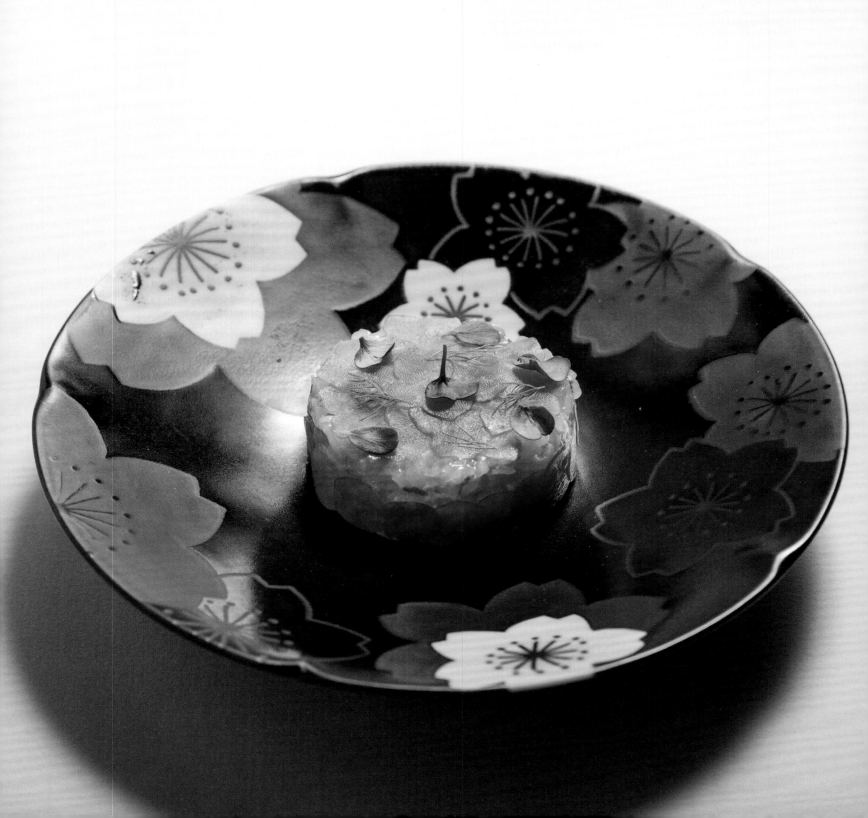

tartare di gamberi alla tapioca, curry verde, consommé di pollo e caviale Imperial

INGREDIENTI PER 4 PORZIONI

Per la tapioca

80 g di tapioca
5 g di curry verde
400 ml di latte di cocco
1 g di curcuma in polvere

Mettere in un pentolino tutti gli ingredienti insieme
e cuocere per circa 20 minuti a fuoco lento.
Far riposare il composto per almeno due ore.

Per i gamberi

12 gamberi rossi
80 g di caviale Imperial (20 per porzione)
olio EVO
sale

Pulire i gamberi e tagliarli a tartare.
Condire con sale e olio. Mettere da parte.

Per i vegetali

1 rapa rossa
1 mazzo di ravanelli
150 ml di succo di rapa rossa
sale

Tagliare le verdure all'affettatrice o in alternativa con
una mandolina cercando di ottenere delle sfoglie
molto sottili. Con l'aiuto di un piccolo coppapasta
ricavare dei cerchietti con i ravanelli e utilizzare
invece un coppapasta a forma di fiore per la rapa.
Mettere in sottovuoto insieme al succo di rapa rossa
e sale.

Per il consommé di pollo

1 pollo ruspante
2 g di pepe lungo
50 g di zenzero fresco
4 l di acqua

Pulire e fare a pezzi il pollo, tostarlo in forno e
immergerlo a freddo assieme agli altri ingredienti.
Cuocere a fuoco dolce per almeno sei ore. Regolare
di sale e filtrare.

Servizio

Impiattare in un coppapasta la tapioca, aggiungere
la tartare di gamberi e coprire il tutto con i cerchi e
i fiori di ravanelli e rape. Servire in una tazza da tè il
consommé ben caldo e aggiungere 20 g di caviale
Imperial su ogni piatto.

tapioca shrimp tartar, green curry, chicken consommé, and Imperial caviar

INGREDIENTS FOR 4 SERVINGS

For the tapioca

> 80 g tapioca
> 5 g green curry
> 400 ml coconut milk
> 1 g turmeric powder

Put all the ingredients together in a saucepan and cook for about 20 minutes over low heat. Allow the mixture to rest for at least two hours.

For the shrimps

> 12 red shrimps
> 80 g Imperial caviar (20 per serving)
> EVO oil
> salt

Clean the shrimps and chop finely into a tartare. Season with salt and oil. Set aside.

For the vegetables

> 1 red turnip
> 1 bunch radishes
> 150 ml red turnip juice
> salt

Cut the vegetables with a slicer or a mandolin, so to obtain very thin sheets. With the help of a small pastry cup, cut out circles from the radishes. Do the same with the red turnip but using a flower-shaped pastry cup instead. Vacuum seal together with the red turnip juice and some salt.

For the chicken consommé

> 1 free-range chicken
> 2 g long pepper
> 50 g fresh ginger
> 4 l of water

Clean and chop the chicken, toast in the oven and, once cooled down, soak in the water and the other ingredients. Let cook on very low heat for at least six hours. Adjust salt and drain.

Serving and plating

Serve the tapioca in a large round pastry cup, add the shrimp tartare and cover with circles and flowers of radish and red turnip. Serve the hot consommé in a teacup and add 20 g of Imperial caviar for each serving.

SECONDA CHANCE, 2016
Particolare dell'installazione, tecnica mista

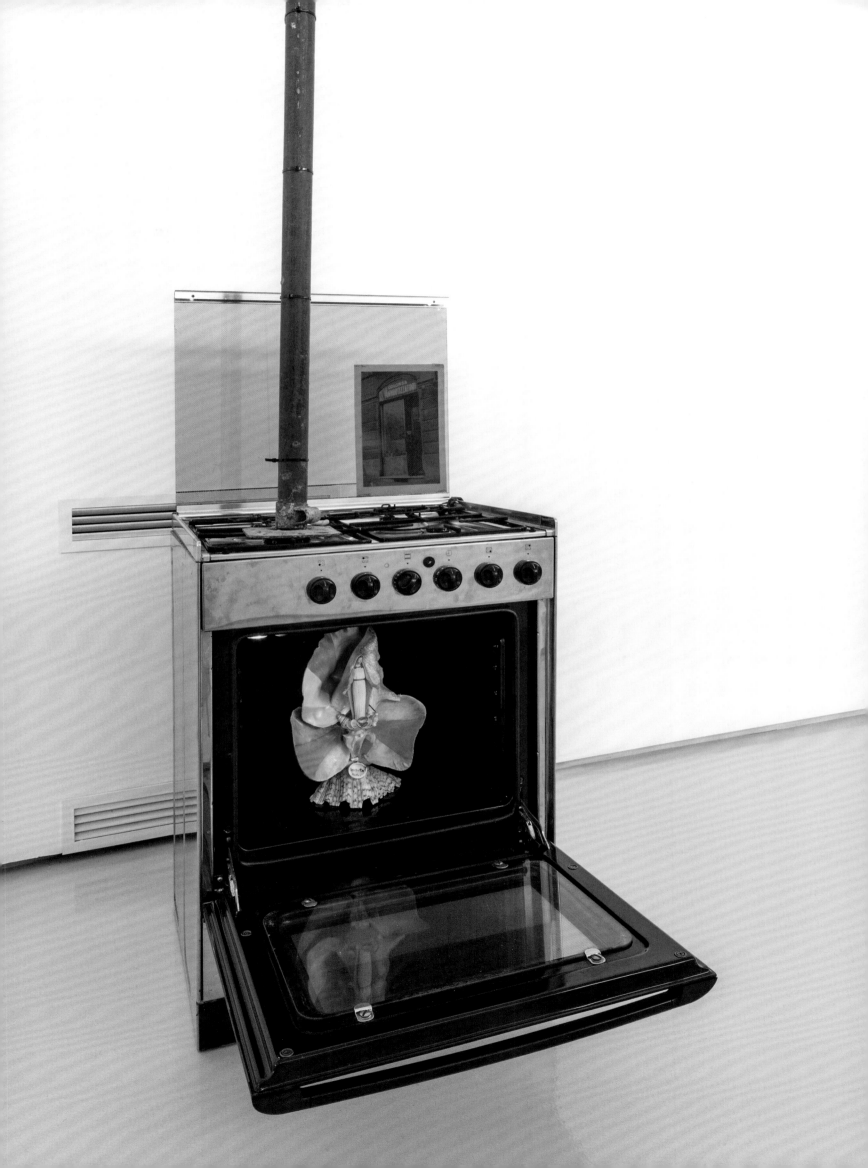

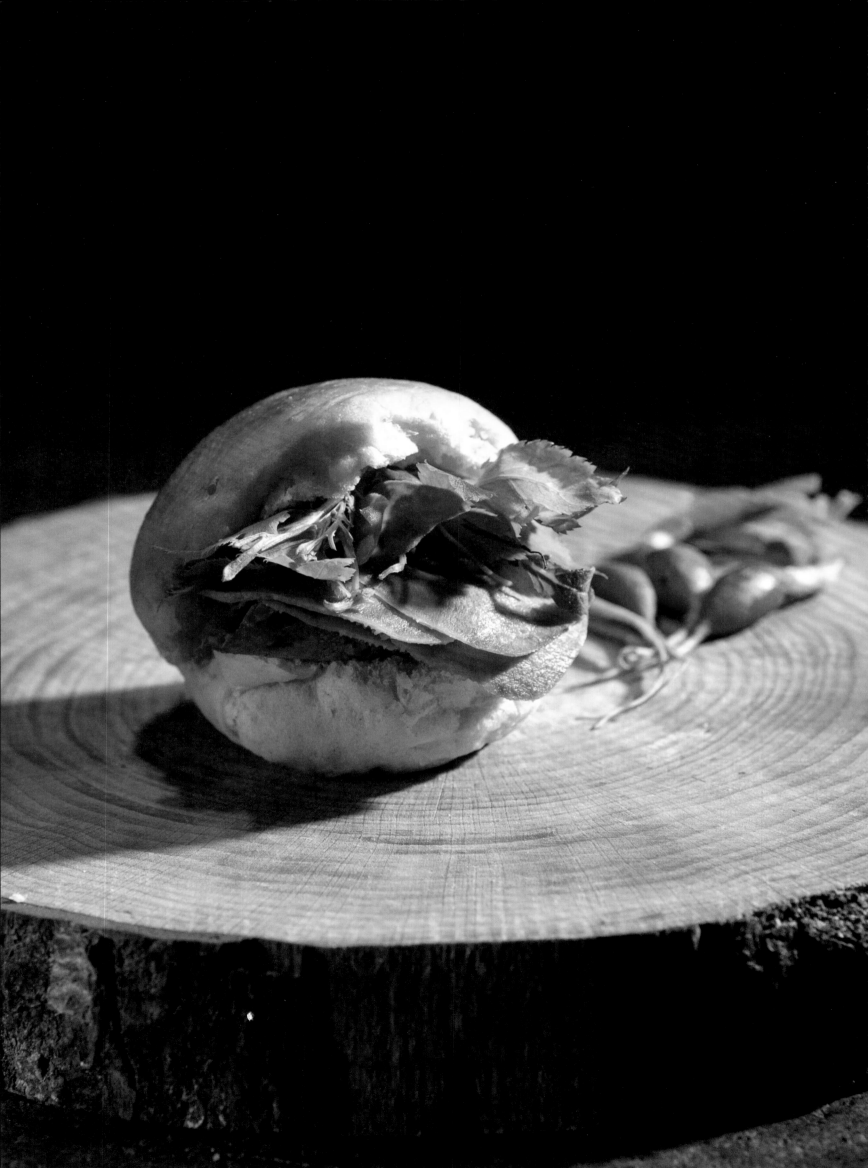

panino con pastrami di lingua in salsa senapata, ciauscolo e giardiniera artigianale

INGREDIENTI PER 4 PORZIONI

Per la lingua e la marinatura

(da prepararsi una settimana prima del suo utilizzo)

 1 lingua di vitella
 1,2 g di zenzero in polvere
 0,3 g di peperoncino
 6 chiodi di garofano
 4 g di semi di mostarda
 5 g di coriandolo
 5 g di allspice (pepe di Giamaica)
 4 g di ginepro
 2,2 l di acqua
 25 g di zucchero di palma
 2 g di sale rosa
 1 spicchio d'aglio
 1 foglia di alloro
 5 g di pepe
 160 g di sale

Preparare la marinatura tostando prima tutte le spezie e successivamente raffreddandole per mantenere la marinatura totalmente fredda. Prendere la lingua, sciacquarla bene sotto l'acqua corrente ed eliminare le parti più sanguinolente (quelle che si trovano alla base). Marinarla per una settimana nell'acqua insieme alle spezie tostate e a tutti gli altri ingredienti e odori. Trascorso questo tempo, eliminare la marinatura e cuocere la lingua per 12 ore e mezza a 72,5 °C. Abbattere la temperatura e tenere da parte fino all'utilizzo.

Per la salsa senapata

 1 tuorlo d'uovo biologico
 150 ml di olio di semi
 1 cucchiaio di aceto di vino bianco
 semi di mostarda chiari e scuri

Preparare una maionese classica, lasciandola abbastanza lenta, e aggiungervi alla fine i semi di mostarda.

Per la giardiniera

 1 l di acqua
 2 l di aceto di vino bianco
 un sachet di aromi
 (peperoncino, bacche di ginepro,
 1 chiodo di garofano, pepe)
 5 ravanelli
 1 rapa bianca
 zenzero a fette
 1 cipolla rossa
 120 g di zucchero
 110 g di sale

In una pentola versare l'acqua, l'aceto, il sachet e le spezie, quindi sbollentare separatamente i ravanelli, la rapa tagliata a spicchi, lo zenzero e la cipolla rossa tagliata a spicchi sfogliati, conservandoli però nel loro liquido di marinatura.

Per i panini e il servizio

 ciriole
 ciauscolo di Visso
 finocchietto
 fiori d'aglio
 foglie di ravanello
 buccia d'arancia essiccata

Aprire in due la ciriola. Spalmare un paio di cucchiaini di salsa senapata e disporvi sopra tre fette di pastrami affettate sottili (meglio se ricavate con l'affettatrice). Aggiungere il ciauscolo secondo i vostri gusti. Condire con la giardiniera di verdure (tre-quattro pezzi in totale) e finire con un pizzico di finocchietto, qualche fiore d'aglio e foglia di ravanello e un pochino di buccia d'arancia.

panino with pastrami veal tongue in mustard sauce, *ciauscolo*, and homemade *giardiniera* salad

INGREDIENTS FOR 4 SERVINGS

For the tongue and the marinade
(prepare a week before use)
- 1 veal tongue
- 1.2 g ginger powder
- 0.3 g chili pepper
- 6 cloves
- 4 g mustard seeds
- 5 g coriander
- 5 g allspice (Jamaica pepper)
- 4 g juniper
- 2.2 l water
- 25 g palm sugar
- 2 g pink salt
- 1 garlic clove
- 1 bay leaf
- 5 g pepper
- 160 g salt

To make the marinade, first toast all the spices and then allow to cool down, until the marinade is cold. Take the tongue, rinse it well under running water and remove the bloodier bits (those at the bottom). Marinate in water together with the toasted spices and all the other ingredients and herbs for a week. Passed this time, take the tongue out of the marinade and cook for 12 and a half hours at 72.5 °C (162.5 °F). Blast chill and set aside until ready for use.

For the mustard sauce
- 1 organic egg yolk
- 150 ml seed oil
- 1 tablespoon white wine vinegar
- light and dark mustard seeds
- salt

Make a classic mayonnaise, leaving it quite liquid, and add the mustard seeds at the end.

For the giardiniera salad
- 1 l water
- 2 l white wine vinegar
- herbs sachet (with chili, juniper berries, 1 clove, pepper)
- 5 radishes
- 1 white turnip
- ginger, sliced
- 1 red onion
- 120 g sugar
- 110 g salt

Pour the water, vinegar, sachet, and spices into a pot. In a separate pot, boil the radishes, sliced turnip, ginger, and red onion, cut into slices, and keep them in their marinade liquid.

Serving and plating
- ciriola bread
- Visco ciauscolo
- wild fennel
- garlic flowers
- radish leaves
- dried orange peel

Cut the ciriola bread in half. Spread a couple of teaspoons of mustard sauce and, on top, place three slices of thinly sliced pastrami (better if cut with a slicer). Add the ciauscolo according to taste. Dress with the vegetable giardiniera (no more than three to four bits), and finish with a little fennel, a few garlic flowers, radish leaves and a bit of orange peel.

LAT. 40°47'38 LON. 15°25'39 POINT OF REFLECTION OF Europe IN EVERY Present Time

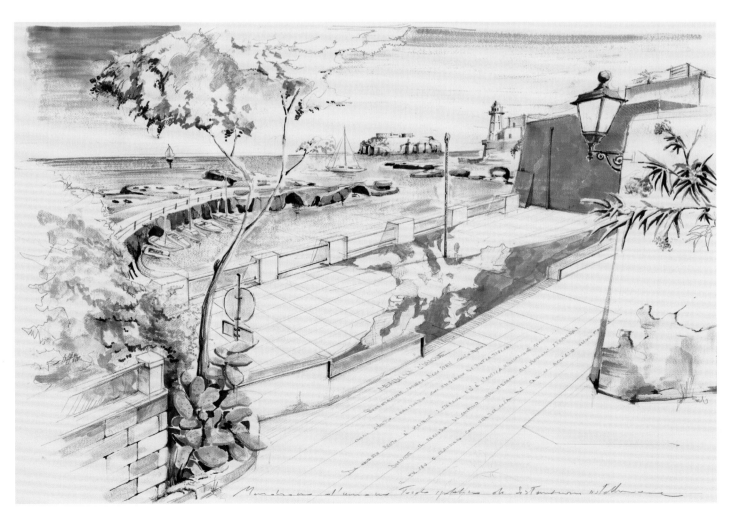

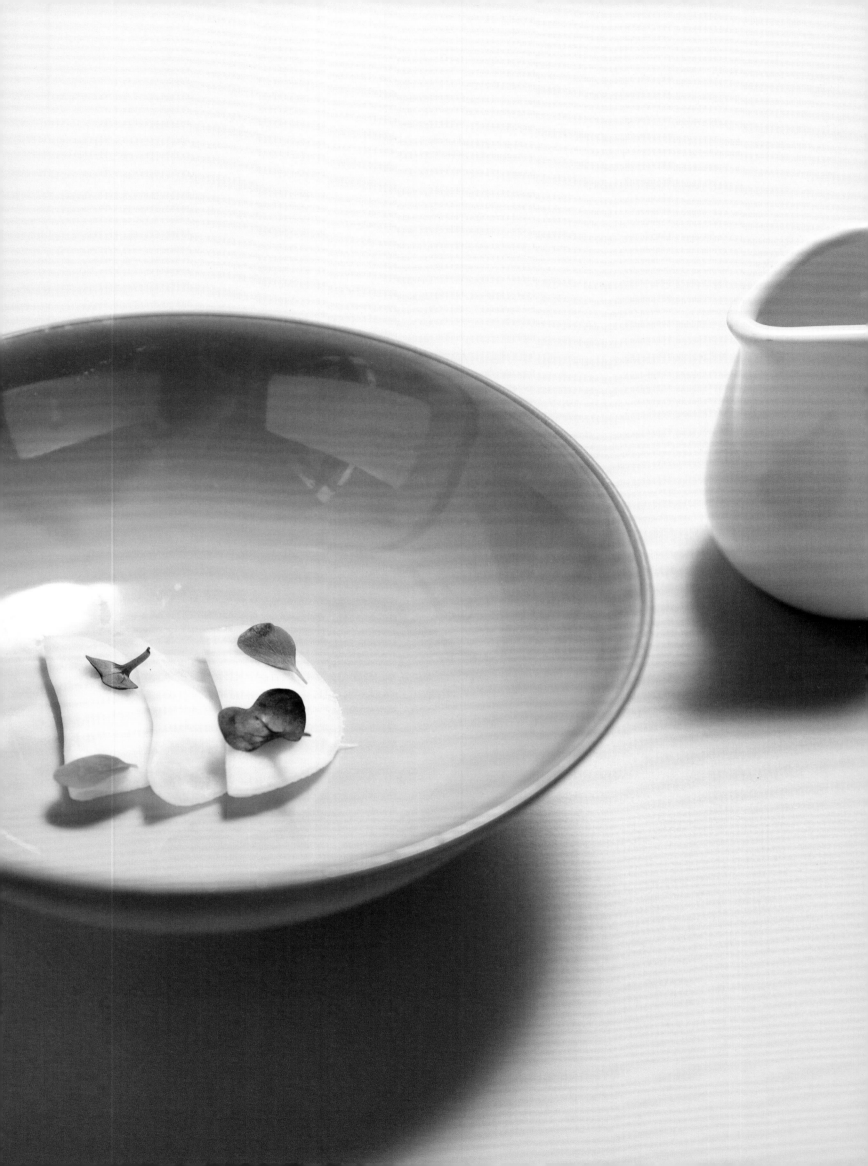

ravioli di caprino e latte di mandorla

INGREDIENTI PER 4 PORZIONI

Per la sfoglia di daikon

> 1 daikon
> 1 foglio di colla di pesce da 4 g
> 120 g di caprino

Utilizzando l'apposito strumento ricavare dal daikon una sfoglia sottile. Con il coppapasta ottenere dei cerchi dalla sfoglia. Riempire ogni cerchio con il caprino e spennellare i bordi con la colla di pesce precedentemente sciolta nell'acqua. Chiudere il raviolo a forma di mezzaluna avendo cura di fare uscire tutta l'aria.

Per il latte di mandorla

> 300 g di mandorle
> 300 ml di acqua frizzante
> sale

In un mixer, frullare le mandorle con acqua frizzante e un pizzico di sale. Riporre in frigorifero per una notte. Passare il composto con una stamina fino ad ottenere il latte di mandorla.

Per il servizio

> Sakura Mix

In un piatto fondo, disporre tre ravioli di daikon. Guarnire con Sakura Mix e versare sopra il latte di mandorla.

daikon ravioli
with goat cheese
and almond milk

INGREDIENTS FOR 4 SERVINGS

For the daikon sheet
> 1 daikon
> 4 g isinglass sheet
> 120 g goat cheese

Using the appropriate utensil, slice out a very thin
sheet from daikon. With the help of a pastry cup,
cut out some circles from it. Fill each circle with
goat cheese and brush the edges with the isinglass
previously dissolved in water. Close the crescent-
shaped ravioli, taking care to push out all the air.

For the almond milk
> 300 g almonds
> 300 ml sparkling water
> salt

In a mixer, blend the almonds with sparkling water
and a pinch of salt. Set aside to rest overnight in the
fridge. Strain the mixture through a cheesecloth and
squeeze well until you obtain the almond milk.

Serving and plating
> Sakura Mix

In a soup plate, arrange three daikon ravioli. Garnish
with Sakura Mix and pour over the almond milk.

GEOGRAFIA ECONOMICA 011, 2014
200x180x25 cm, Lastra di onice incisa con le strade della terra dei fuochi resina nera

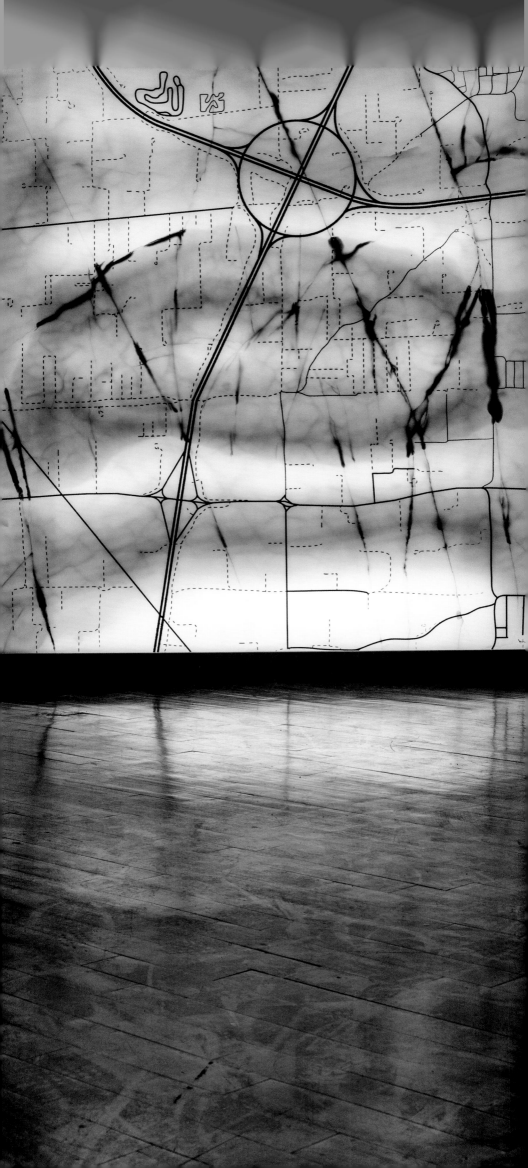

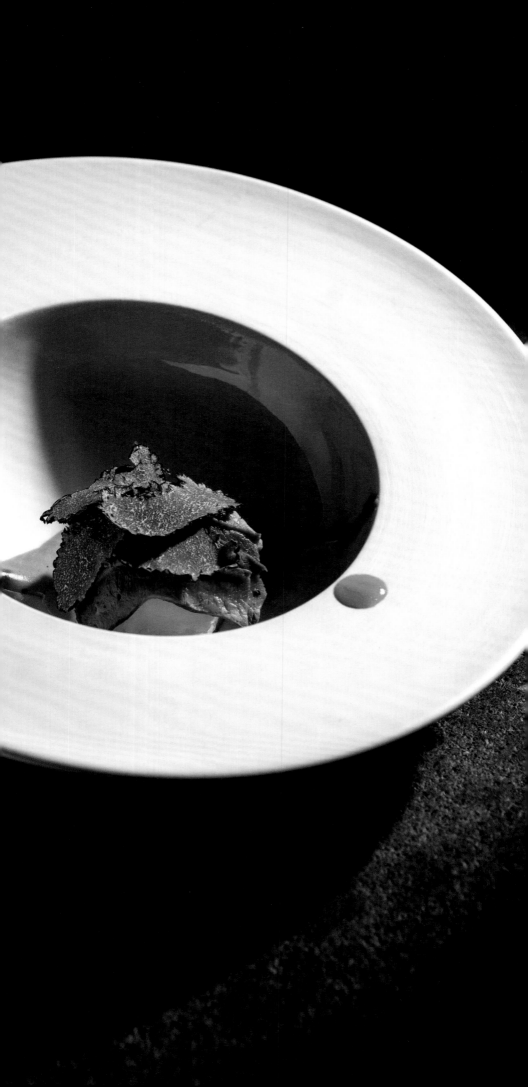

cuore di vitella con purè di patate affumicate, salsa di habanero e maionese di caffè

INGREDIENTI PER 4 PORZIONI

Per il cuore di vitella e il puré di patate affumicate
> 1 cuore di vitello per 4 porzioni
> 250 g di patate a pasta gialla
> 1 l d'acqua
> 30 g di burro
> sale

Pulire il cuore e tagliarlo a cubetti, poi metterlo in una salamoia al 3% di sale lasciandolo a bagno per almeno ventiquattro ore. Dopo aver lavato le patate, tagliarle a fette dello spessore di circa 3 cm e sciacquarle sotto l'acqua corrente fino a quando questa non risulti trasparente. Se disponibile, farle cuocere per 30 minuti in un roner o in una pentola con acqua già a 64 °C. Al termine della cottura, raffreddarle con acqua e ghiaccio più volte, fino a quando non siano del tutto fredde e l'acqua non sia diventata trasparente. Riporle di nuovo sul fuoco in acqua fredda, portarle alla temperatura di sobbollizione di 80-90 °C e completarne la cottura. Far raffreddare e procedere con l'affumicatura a freddo utilizzando un affumicatore portatile: coprire di pellicola trasparente la teglia con le patate e portare il fumo attraverso l'apposito tubo. In mancanza di questo strumento da cucina, bruciare in una casseruola dei trucioli di legno e quando la fiamma sarà del tutto spenta, appoggiare una griglia sulla casseruola e riporvi con cura le patate ancora calde. Poi, passare le patate prima nello schiacciapatate e poi in un setaccio a maglia media. Infine, in una casseruola amalgamare delicatamente con il burro.

N.B. Questo purè di patate è il frutto di una ricerca sugli amidi che Chef Cristina Bowerman ha portato avanti in collaborazione con il chimico, saggista e divulgatore scientifico Dario Bressanini. Richiede una preparazione piuttosto lunga, ma permette di ridurre i grassi.

Per la salsa di habanero
> 3 habanero
> 2 cipolle
> 3 peperoni rossi già arrostiti e spellati
> 3 cucchiai di aceto di vino bianco
> 3 cucchiai di zucchero
> olio EVO

Affettare e far sudare nell'olio le cipolle, aggiungere il resto degli ingredienti e far cuocere per almeno un'ora. Frullare e passate al setaccio.

Per la maionese al caffè
> 1 tuorlo
> ½ cucchiaino di pasta di caffè Lady Café
> 150 ml di olio di semi di girasole

Mescolare gli ingredienti fino a ottenere un'emulsione omogenea.

Per il servizio
> lamelle di tartufo nero
> olio EVO

Togliere il cuore dalla salamoia e asciugatelo, cuocerlo intero sul fry top o in padella con pochissimo olio per cinque minuti in totale, rigirandolo sui due lati. Far riposare per almeno due minuti e poi tagliarlo a fette sottili: deve risultare ben rosato dentro. Disporre sul fondo del piatto un po' di maionese di caffè, un paio di gocce di salsa di habanero, il purè di patate affumicate e infine adagiarvi sopra le fette di cuore. A piacere, si può completare il piatto con delle lamelle di tartufo nero.

veal heart with mashed smoked potatoes, habanero sauce, and coffee mayonnaise

INGREDIENTS FOR 4 SERVINGS

For the veal heart and the mashed smoked potatoes
- 1 heart of veal for 4 servings
- 250 g waxy potatoes
- 1 l water
- 30 g butter
- salt

Clean the heart and cut it into cubes, then soak in a 3% brine for at least 24 hours. Wash the potatoes, cut into about 3 cm thick slices, and rinse under running water until it runs clear. Cook for 30 minutes in a Roner machine, if possible, or in a pot in hot water at 64 °C (147 °F). Once cooked, allow to cool down in a water and ice bath until they are completely cold and the water is clear. Put the potatoes back on the stove in a pot of cold water, bring to the simmering temperature of 80-90 °C (176-194 °F) and finish cooking. Let cool down and dry smoke using a portable smoker: transfer the potatoes on a tray, cover with transparent film, and let the smoke flow through the pipe. If a portable smoker is not available, burn some wood chips in a saucepan and when the flame is completely extinguished, place a grill on the saucepan and carefully lay down the still-hot potatoes on it. Then, mash potatoes first in the potato masher and then in a medium-mesh sieve. Finally, in a saucepan, gently mix with butter.

N.B. This potato purée is the result of a research on starches that Chef Cristina Bowerman has carried out in collaboration with the chemist, author, and science reporter Dario Bressanini. It requires rather long preparation but allows you to reduce fat.

For the habanero sauce
- 3 habanero peppers
- 2 onions
- 3 red peppers, already roasted and skinned
- 3 tbsp. white wine vinegar
- 3 tbps. sugar
- EVO oil

Slice and brown the onions in oil, add all the other ingredients and cook for at least an hour. Blend and sieve.

For the coffee mayonnaise
- 1 egg yolk
- ½ teaspoon of Lady Café coffee paste
- 150 ml sunflower oil

Mix all the ingredients until you obtain a homogeneous emulsion.

Serving and plating
- slices of black truffle
- EVO oil

Remove the veal heart from the brine and pat it dry. On a fry top or in a pan with very little oil, cook the whole heart on both sides for a total of five minutes. Set aside to rest for at least two minutes and then cut it into thin slices: it must be nice and pink.
Place a little coffee mayonnaise on the bottom of the plate, a couple of drops of habanero sauce, the mashed smoked potatoes, and, finally, lay the heart slices on top. If you like, you can garnish the dish with slices of black truffle.

POST-MAPS-01, 2018
110x80 cm, Collage su antica mappa militare ed acrilico bianco

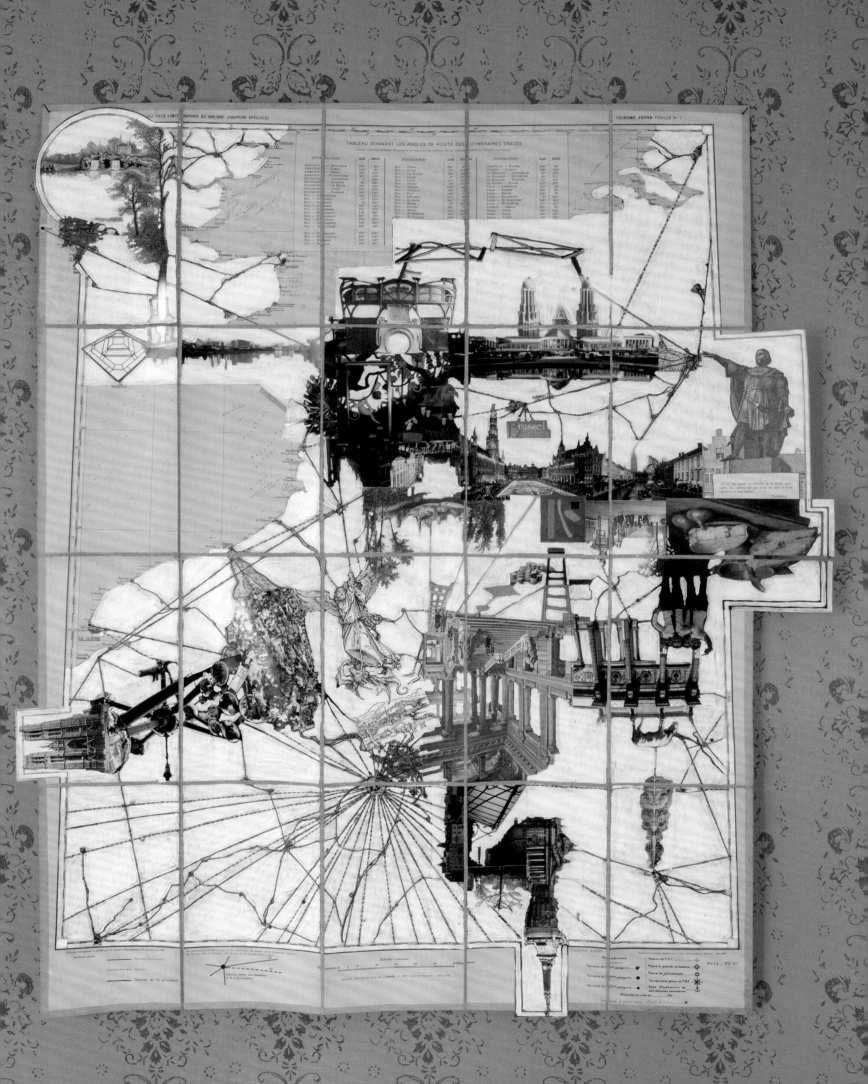

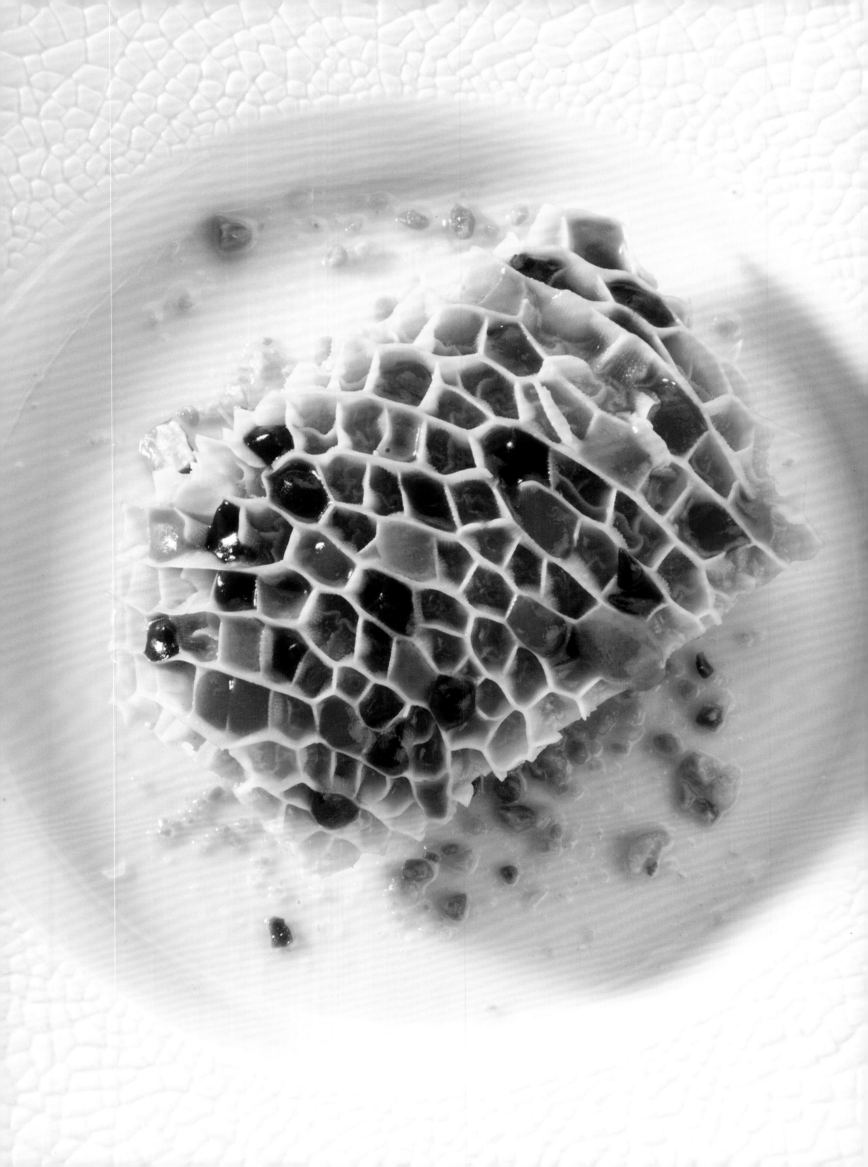

trippa
menudo-style
in Italia

INGREDIENTI PER 4 PORZIONI

1 trippa a nido d'ape
il succo di 3 lime
2 cucchiaini di zest di lime
500 ml di fondo di carne
erbe aromatiche miste
100 g di mirepoix
(sedano, carote e cipolla)
120 g di purea di patate
12 foglioline di cilantro
2 mazzetti di coriandolo fresco
1 mazzo di spinacino
1 cucchiaio di chili paste
(può essere comprato oppure fatto
con i vostri peperoncini preferiti)
1 cucchiaio di mandorle tostate
e sbriciolate
4 cucchiai di idromele al limone
1 vaschetta di mirtilli
1 vaschetta di lamponi
1 vaschetta di more
olio EVO
sale

Per la salsa i frutti di bosco
Frullare i frutti di bosco on un filo di olio e un goccio
di aceto di mele. Regolare di sale e passare al
setaccio. Riporre in un biberon e poi in frigorifero.

Per la trippa
Cucinare la trippa in pentola a pressione con
il mirepoix, le erbe aromatiche, il fondo di carne
e 5 g di sale. Tagliarla in rettangoli e irrorarla con
il succo di lime e idromele. Decorare internamente
la trippa con gocce di chili paste, coulis di erbe
e salsa ai frutti di bosco, alternando i colori come
in una scacchiera. Mescolare lo zest del lime
alle patate.

Servizio
Servire la trippa su un letto di purea di patate e finire
con le mandorle sbriciolate.

Per il coulis verde
Sbianchire lo spinacino e il coriandolo in abbondante
acqua bollente e salata. Freddare in abbondante
acqua e ghiaccio. Strizzare e frullare con poco
olio fino all'ottenimento di una crema. Passare al
setaccio, mettere in un biberon e riporre in frigo.

menudo-style tripe in Italy

INGREDIENTS FOR 4 SERVINGS

1 honeycomb tripe
the juice of 3 limes
2 tsp. lime zest
500 ml meat stock
mixed aromatic herbs
100 g mirepoix (celery, carrots and onion)
120 g potatoes, mashed
12 cilantro leaves
2 bunches of fresh coriander
1 bundle spinach
1 tbsp. chili paste (can be bought or
homemade with your favorite chili)
1 tbsp. almonds, toasted and crumbled
4 tbsp. lemon mead
1 small bowl of blueberries
1 small bowl of raspberries
1 small bowl of blackberries
EVO oil
salt

For the green coulis
Bleach the spinach and coriander in plenty of boiling
salted water. Allow to cool down in plenty of water
and ice. Squeeze and blend with little oil until you
obtain a cream. Pass through a sieve, transfer to a
feeding bottle, and store in the fridge.

For the berry sauce
Blend all berries with a drizzle of oil and a few drops
of apple vinegar. Adjust salt and sieve. Transfer to a
feeding bottle, and store in the fridge.

For the tripe
In a pressure cooker, cook the tripe together with
mirepoix, herbs, meat stock and 5 g of salt. Cut into
rectangles and sprinkle with lime juice and lemon
mead. Decorate the honeycomb tripe surface with
drops of chili paste, green coulis, and berries sauce,
alternating the colors as in a chessboard.
Pour the lime zest on the potatoes and stir.

Serving and plating
Serve the tripe on a bed of mashed potatoes and
finish with crumbled almonds.

QUESTIONE D'APPARTENZA-03, 2015
320x160x10 cm, Stampa fotografica intagliata

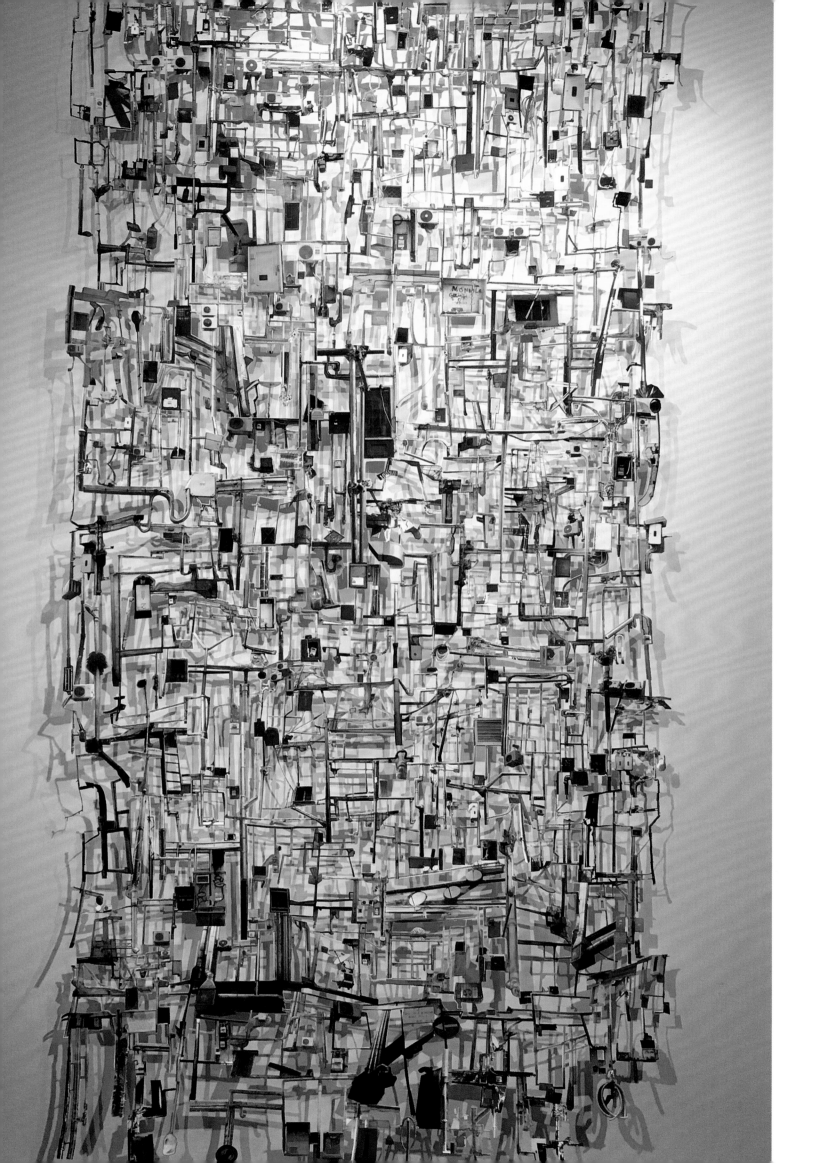

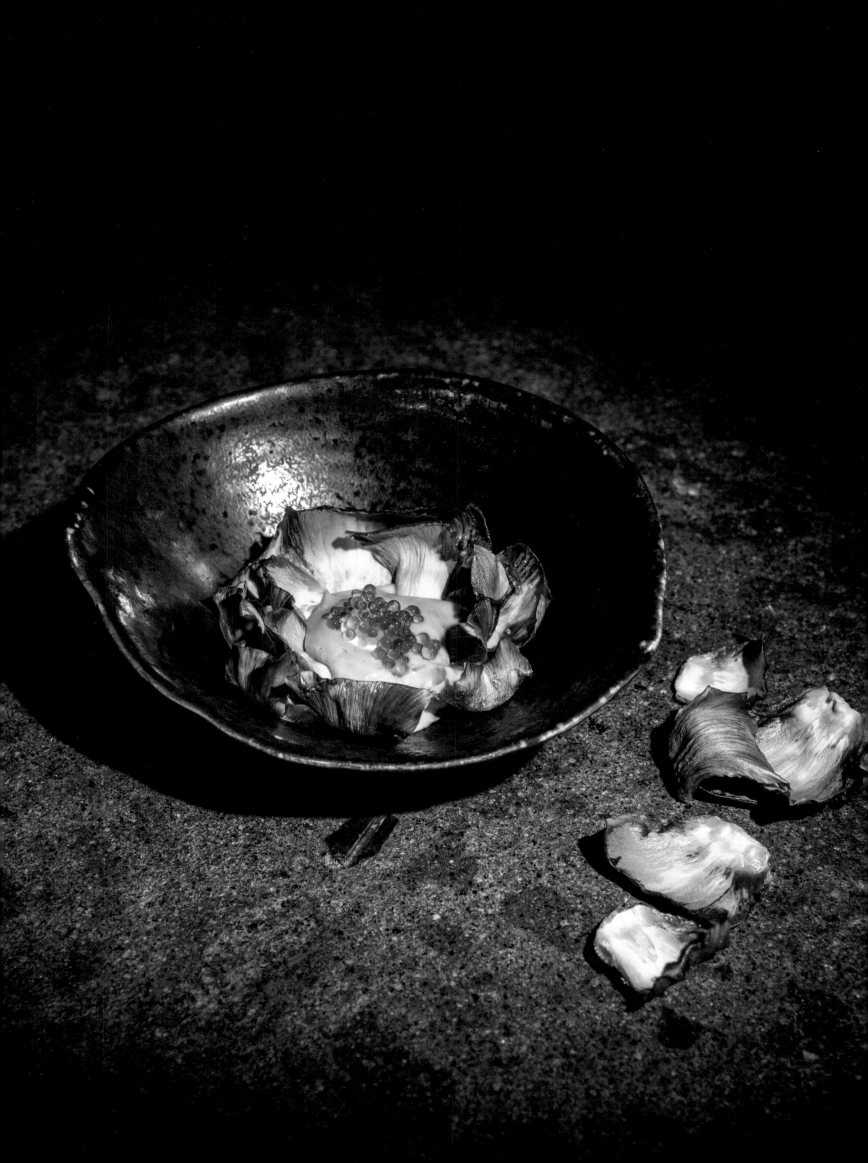

carciofo, carciofo & carciofo

INGREDIENTI PER 4 PORZIONI

8 carciofi
10 alici
150 g di pangrattato
50 g di yogurt magro
100 g di pecorino romano
10 foglie di menta
100 ml di Cynar
100 ml di acqua
olio all'aglio
7 g di agar agar
olio EVO
pepe
sale

Per il ripieno dei carciofi alla romana
In una padella tostare il pan grattato con un filo
di olio all'aglio. Aggiungere le alici e la menta,
precedentemente tritate, e il pecorino. Mettere
da parte.

Per i carciofi alla romana
Pulire internamente quattro carciofi, privandoli anche
delle foglie esterne. Riempirli con il ripieno. In una
casseruola unire, in parti uguali, l'olio EVO e l'acqua.
Immergere i carciofi capovolti nel liquido fino a ¾.
Coprire i carciofi con un foglio di carta da forno e
cuocere a fuoco lento per circa un'ora.

Per i carciofi alla giudia
Pulire i restanti carciofi, avendo cura di allargare bene
le foglie. Friggere i carciofi nell'olio EVO. Separare
il gambo e il cuore dei carciofi dalle foglie. Mettere
da parte.

Per la crema di carciofi
In un mixer frullare i carciofi alla romana, i gambi
e i cuori dei carciofi alla giudia, aggiungendo l'olio
all'aglio. Regolare di sale e pepe. Passare allo chinois.

Per il caviale di Cynar
In un pentolino riscaldare il composto di acqua
e Cynar fino a raggiungere i 90 °C. Aggiungere
l'agar agar e, con l'aiuto di una frusta, mescolare
per alcuni minuti. Mettere il composto in un biberon.
Nel frattempo, raffreddare dell'olio EVO e versarvi
alcune gocce dal biberon per creare delle microsfere.
Mettere da parte.

Servizio
In un piatto fondo posizionare la crema di carciofi.
Con le foglie fritte dei carciofi alla giudia formare una
corona. Completare adagiando sulla crema di carciofi
il caviale di Cynar e alcune gocce di yogurt magro.

artichoke, artichoke & artichoke

INGREDIENTS FOR 4 SERVINGS

8 artichokes
10 anchovies
150 g breadcrumbs
50 g low-fat yogurt
100 g Pecorino Romano cheese
10 mint leaves
100 ml Cynar liqueur
100 ml water
garlic oil
7 g agar agar
EVO oil
pepper
salt

For the stuffing of the Roman-Style artichokes
Toast the breadcrumbs in a pan with a drizzle of garlic oil. Add anchovies and mint, previously chopped, and the Pecorino cheese. Set aside.

For the Roman-Style artichokes
Clean the inside of four artichokes and remove the outer leaves. Proceed to stuffing. In a saucepan, add, in equal parts, the EVO oil and the water. Put the artichokes upside-down and dip in the liquid up to ¾. Cover the artichokes with a sheet of baking paper and cook over low heat for about an hour.

For the Jewish-Style artichokes
Clean the remaining artichokes, taking care to widen the leaves well. Fry the artichokes in EVO oil. Separate the stalk and heart of the artichokes from the leaves. Set aside.

For the artichoke cream
In a mixer, blend the Roman-Style artichokes, and the stalks and hearts of the Jewish-Style artichokes, adding the garlic oil. Adjust salt and pepper. Strain with a chinois strainer.

For the Cynar caviar
In a saucepan, pour water and Cynar liqueur and heat until it reaches 90 °C (194 °F). Add the agar agar and, with the help of a whisk, stir for a few minutes. Transfer the mixture in a feeding bottle. Meanwhile, cool some EVO oil and pour in a few drops from the feeding bottle so to create some microspheres. Set aside.

Serving and plating
In a soup plate pour the artichoke cream. Arrange the fried leaves of the artichokes as to create a crown shape. Complete by placing the Cynar caviar on the cream and adding a few drops of low-fat yogurt.

DOUBLE VALUE, CARACAS, 2017-2019
215x215 cm, Banconote di Bolivar intagliate e sospese

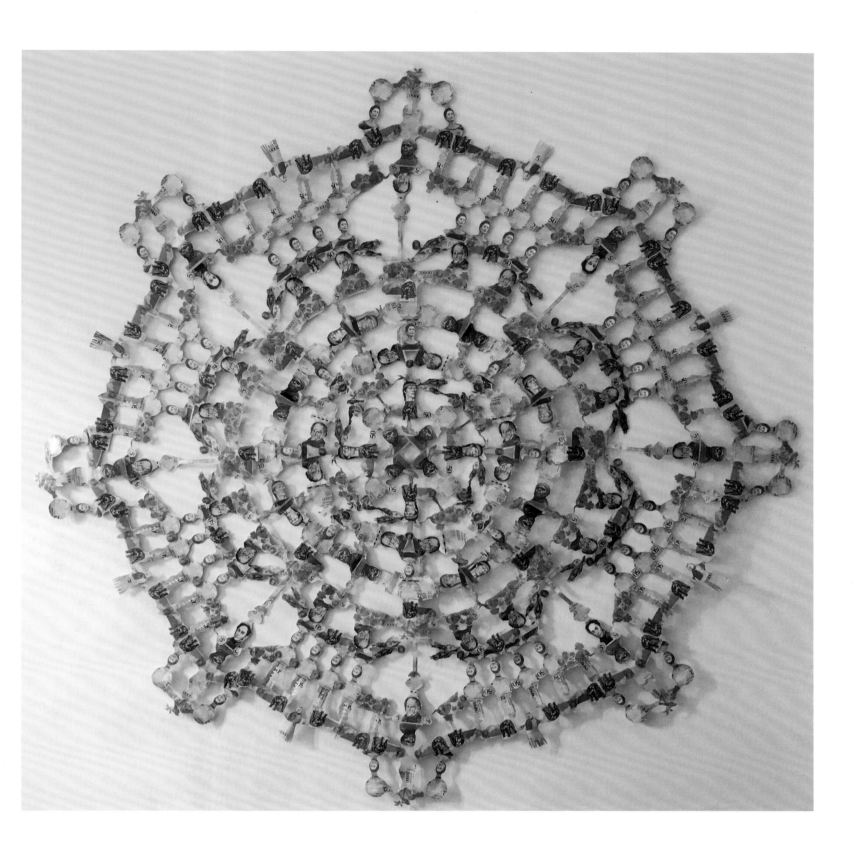

primi piatti

first courses

tagliolini, latte di mandorla fermentato, olio al Trombolotto e bottarga

INGREDIENTI PER 4 PORZIONI

250 g di mandorle senza pelle
250 ml di acqua frizzante
30 ml di olio al Trombolotto
30 g di succo di lime
40 g di bottarga di muggine grattugiata
200 g di semola di grano duro
200 g di farina 00
1 g di zafferano in polvere
2 uova intere
4 tuorli

Per l'impasto

In una planetaria impastare la semola, lo zafferano, le uova e la farina. Una volta ottenuto l'impasto, coprirlo con un canovaccio e farlo riposare in frigorifero per almeno due ore.

Per i tagliolini

Stendere l'impasto con il matterello o con la nonna papera fino a ottenere uno spessore di circa 0,5 mm. Ricavare dei rettangoli con il lato lungo di circa 20 cm di lunghezza e tagliarli finemente con un coltello o con l'apposito modulo. Arrotolare a nido e mettere da parte conservando in frigorifero (al massimo per un paio di giorni).

Per il latte di mandorla fermentato

(da prepararsi cinque giorni prima del suo utilizzo)
Frullare in un mixer le mandorle e l'acqua frizzante. Passare il composto con l'aiuto di una stamina. Mettere sottovuoto il latte di mandorla aggiungendo il 2% di sale rispetto al peso del liquido. Lasciare in sottovuoto per circa cinque giorni prima dell'utilizzo.

Preparazione del piatto

In una padella riscaldare il latte di mandorla assieme la succo di lime. Nel frattempo cuocere i tagliolini in abbondante acqua salata per circa due minuti. Scolarli in padella e continuarne la cottura. Quando la salsa sarà cremosa al punto desiderato, mantecare i tagliolini fuori dal fuoco con l'olio al Trombolotto.

Servizio

In un piatto fondo disporre a nido i tagliolini e guarnire con la bottarga di muggine grattugiata.

tagliolini, fermented almond milk, Trombolotto oil and mullet roe

INGREDIENTS FOR 4 SERVINGS

250 g skinless almonds
250 ml sparkling water
30 ml Trombolotto oil
30 ml lime juice
40 ml grated mullet roe
250 g fine durum wheat flour
200 g 00 flour
1 g saffron powder
2 whole eggs
4 egg yolks

For the dough
In a planetary, mix the fine durum wheat flour, saffron, eggs, and flour. Cover the dough with a cloth and allow to rest in the fridge for at least two hours.

For the tagliolini
Roll out the dough with a rolling pin or a pasta maker until you get a thickness of about 0.5 mm. Cut out rectangles about 20 cm long and cut them finely with a knife or a cutter of choice from the pasta maker set. Twist the pasta into nests and set aside in the fridge (for no more than a couple of days).

For the fermented almond milk
(prepare five days before use)
In a blender, blend the almonds and the sparkling water. Pass the mixture through a filter. Vacuum seal the almond milk adding salt corresponding to 2% of the total weight of the liquid. Leave it vacuum sealed for about five days before use.

Preparation
In a frying pan, heat the almond milk together with the lime juice. Meanwhile, cook the tagliolini in plenty of salted water for about two minutes. Drain in the pan and continue cooking. Once the sauce is creamy as desired, remove the tagliolini from the heat and stir adding the Trombolotto oil.

Serving and plating
In a soup plate, arrange the tagliolini in nests and garnish with the grated mullet roe.

MMS 03, 2019
68x48 cm, Tecnica mista su carta fatta a mano

Forlasi komunikadon, kiu nur
provizas la rakonto de sukcesoj

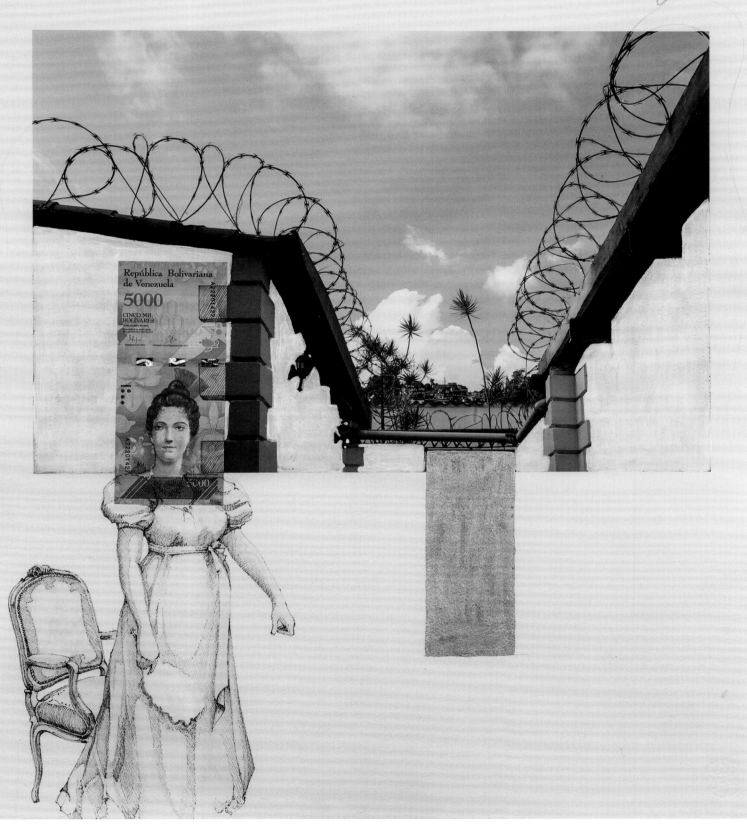

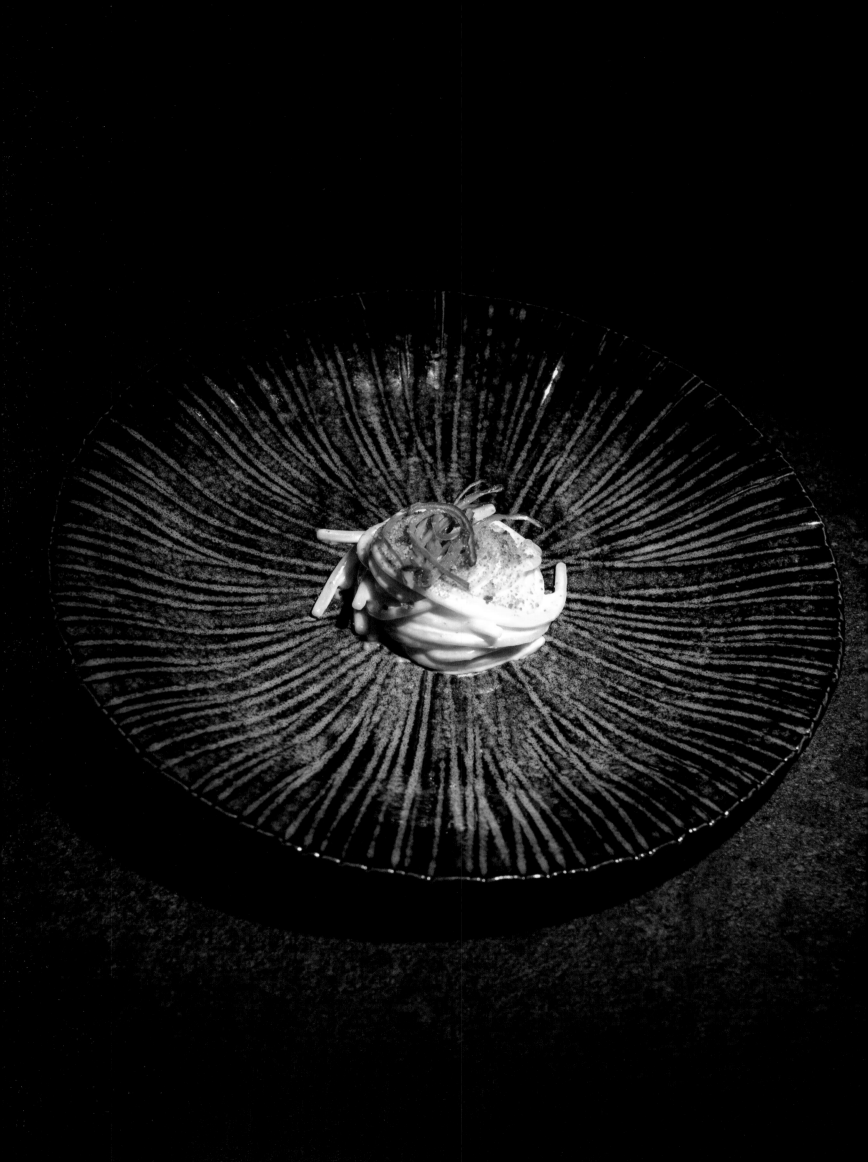

spaghetti con caglio di latte di capra, friggitelli e bottarga

INGREDIENTI PER 4 PORZIONI

300 g di spaghetti
250 ml di latte di capra
80 g di friggitelli
brodo di gallina q.b.
40 g di bottarga di muggine
40 g pane di Lariano fritto
4 filetti di alici del Cantabrico
(1 per porzione)
olio EVO
sale

Per il caglio di latte di capra
In una padella, versare il latte di capra e lasciare
ridurre un po'.

Per i friggitelli
Tagliare a julienne i friggitelli, poi saltarli in padella
con olio e sale.

Per gli spaghetti
Cuocere gli spaghetti per quattro minuti nel bollitore.
Continuare la cottura per altri quattro minuti circa
nella padella con il latte e, se necessario, aggiungere
il brodo di gallina. A cottura ultimata, mantecare
aggiungendo olio a filo e i friggitelli.

Servizio
Servire gli spaghetti a nido e spolverizzare con
la bottarga. Guarnire con il pane di Lariano fritto
e i filetti di alici tagliati a julienne.

spaghetti with goat milk curd, friggitelli and mullet roe

INGREDIENTS FOR 4 SERVINGS

300 g spaghetti
250 ml goat milk
80 g friggitelli
chicken stock to taste
40 g mullet roe
40 g fried Lariano bread
4 Cantabrian anchovy fillets
(1 per serving)
EVO oil
salt

For the goat milk curd
Reduce the goat milk in a frying pan.

For the friggitelli
Julienne the friggitelli (Italian sweet chili peppers)
and sauté in a frying pan with oil and salt.

For the spaghetti
Cook the spaghetti for four minutes in boiling water.
Continue the cooking for another four minutes in the
frying pan with the milk and, if necessary, add the
chicken stock. When cooked, drizzle with oil, add the
friggitelli, and stir.

Serving and plating
Serve the spaghetti arranged in nests and sprinkle
with the grated mullet roe. Garnish with the fried
Lariano bread and the anchovy fillets cut à la julienne.

MMS 04, 2019
68x48 cm, Tecnica mista su carta fatta a mano

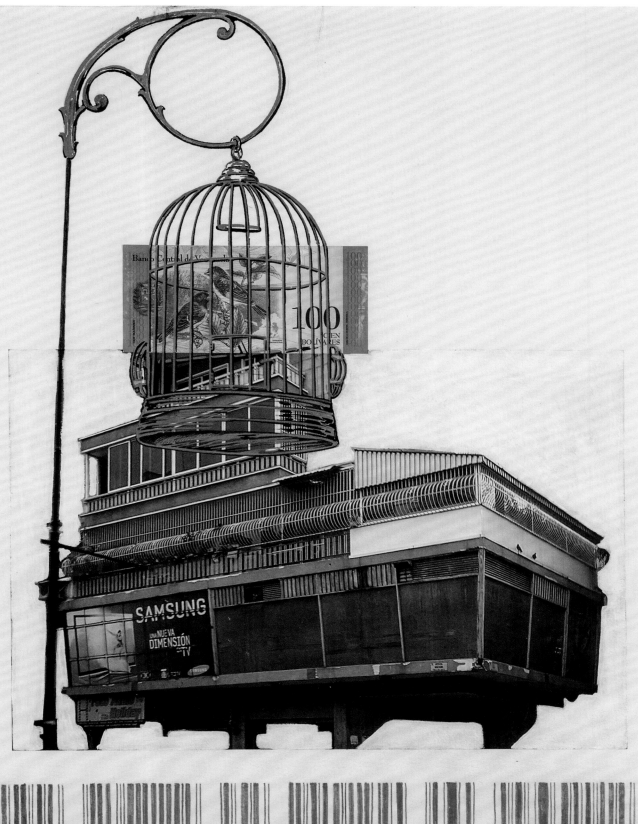

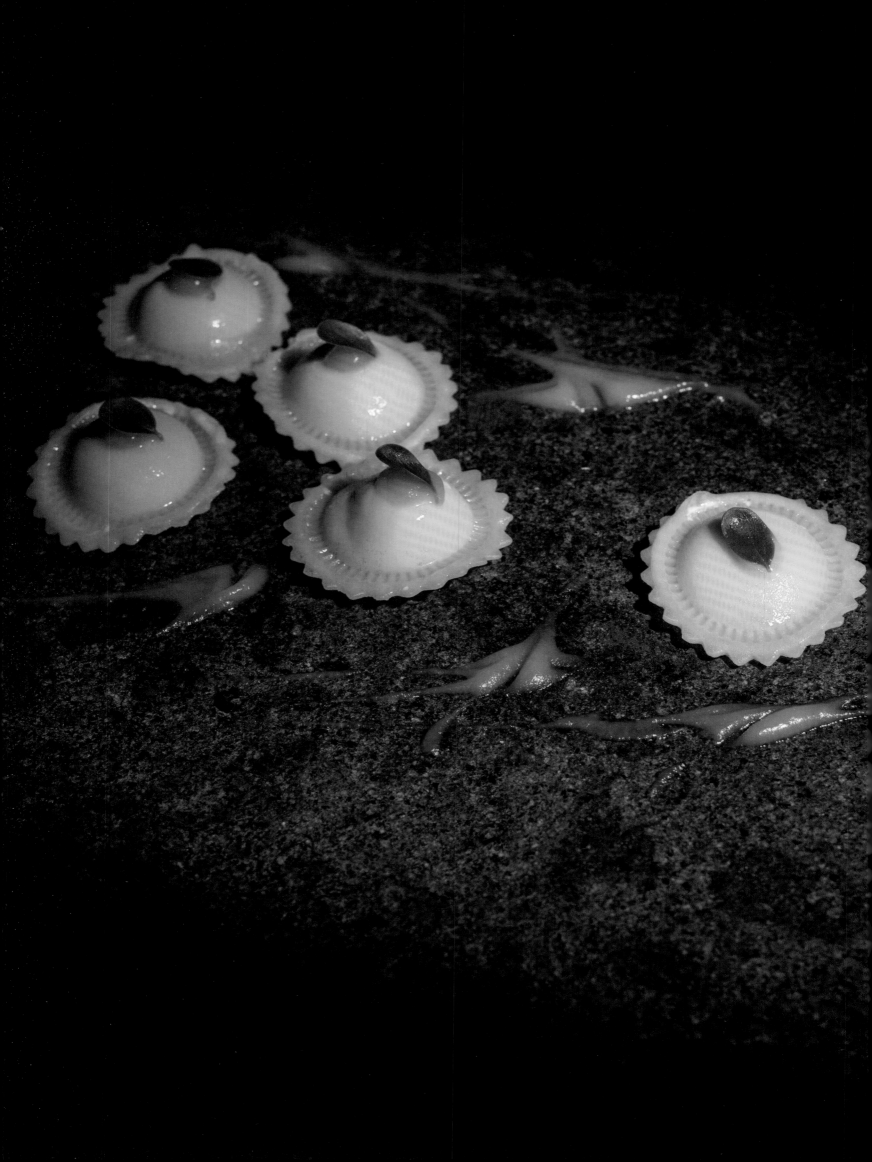

ravioli ripieni di fonduta di Parmigiano 60 mesi, con coulis di asparagi selvatici e burro d'Isigny

INGREDIENTI PER 4 PORZIONI

Per l'impasto

9 tuorli
250 g di farina 00
sale

Disporre la farina a fontana, scavare un pozzetto e versare le uova. Incorporare alla farina fino a ottenere una pasta umida e morbida e fate riposare per almeno due ore in frigo coperta da un telo.
In alternativa, utilizzare un'impastatrice.

Per la farcia

500 ml di brodo vegetale
500 ml di latte intero
30 g di burro
30 g di farina 00
la crosta e 200 g di Parmigiano Reggiano stagionato 60 mesi
25 g di colla di pesce

Scaldare il brodo vegetale aggiungendo anche la scorza di parmigiano e mantenere in infusione per venti minuti. Filtrare. Con il burro e la farina preparare la base per una besciamella leggerissima e liquida usando i ¾ di brodo vegetale e il latte. Aggiungere il Parmigiano grattugiato e frullare con un frullatore a immersione o un robot da cucina. Sciogliere la colla di pesce in un po' di brodo di pesce precedentemente ammorbidita in acqua fredda. Unire alla fonduta, amalgamare bene e passare allo chinois. Trasferire in un sac à poche e fare rapprendere in frigorifero fino al momento di farcire i ravioli.

Per la salsa e per mantecare

100 g di asparagi selvatici
brodo vegetale q.b.
burro d'Isigny
aglio
olio EVO

Preparare la salsa facendo sbianchire le punte degli asparagi in acqua salata, scolare e metterli da parte. Cuocere i gambi nel brodo vegetale, scolarli e frullarli con un po' d'olio. Tenere da parte.

Per i ravioli

Trascorso il tempo di riposo della pasta, stenderla ricavando una sfoglia di 0,5 mm. Disporre su una metà dei ciuffi di fonduta, richiudere con l'altra metà della sfoglia e tagliare in tondi con l'apposito attrezzo avendo cura di sigillare bene i bordi.

Servizio

Cuocere i ravioli, scolarli e farli mantecare in una padella con un po' di burro d'Isigny e il brodo vegetale rimasto. Servire disponendo un po' di salsa di asparagi sul fondo del piatto e sistemando sopra i ravioli mantecati. Completare a piacere con qualche punta di asparago tenuta da parte e saltata in padella con dell'aglio in camicia.

ravioli filled with 60-month Parmigiano Reggiano cheese fondue, served with wild asparagus coulis and Isigny butter

INGREDIENTS FOR 4 SERVINGS

For the dough
9 egg yolks
250 g 00 flour
salt

Place the flour on the work surface and make a "well" in the center and pour in the egg yolks. Mix until you obtain a soft and moist dough. Cover with a cloth, and let it rest in the fridge for at least two hours. Alternatively, you can use a kneading machine.

For the filling
500 ml vegetable stock
500 ml whole milk
30 g butter
30 g 00 flour
200 g 60-month Parmigiano Reggiano cheese with crust
25 g isinglass

Heat the vegetable stock adding the Parmigiano cheese crust and keep in infusion for 20 minutes. Strain. With the butter and the flour prepare the base for a very light and liquid béchamel sauce, using ¾ vegetable stock and milk. Add the grated Parmigiano cheese and blend with an immersion blender or a food processor. In a little fish stock melt the isinglass that you have previously softened in cold water. Add to the fondue, mix well, and strain with a chinois strainer. Transfer the mixture to a sac à poche and leave to cool in the fridge until it is time to fill the ravioli.

For the sauce and to stir
100 g wild asparagus
vegetable stock to taste
Isigny butter
garlic
EVO oil

Prepare the sauce by bleaching the asparagus tips in salted water. Drain and set aside. Cook the stalks in the vegetable stock, drain, and blend with a little oil. leave it aside.

For the ravioli
After the dough has rested, roll it out until you obtain a thickness of about 0.55 mm. Drop mounds of fondue on half of the dough. Cover the filling with the top sheet of dough, and, after sealing the edges, cut round ravioli with the appropriate utensil.

Serving and plating
Cook the ravioli, drain and stir in a frying pan with a little Isigny butter and the remaining vegetable stock. Serve by placing a little asparagus sauce on the bottom of the plate and place the stirred ravioli on top. Finish adding a few asparagus tips previously kept aside and sautéed in a frying pan with poached garlic.

POST-LANSCAPE-01, 2018
130x70x30 cm, Tecnica mista su materiali vari

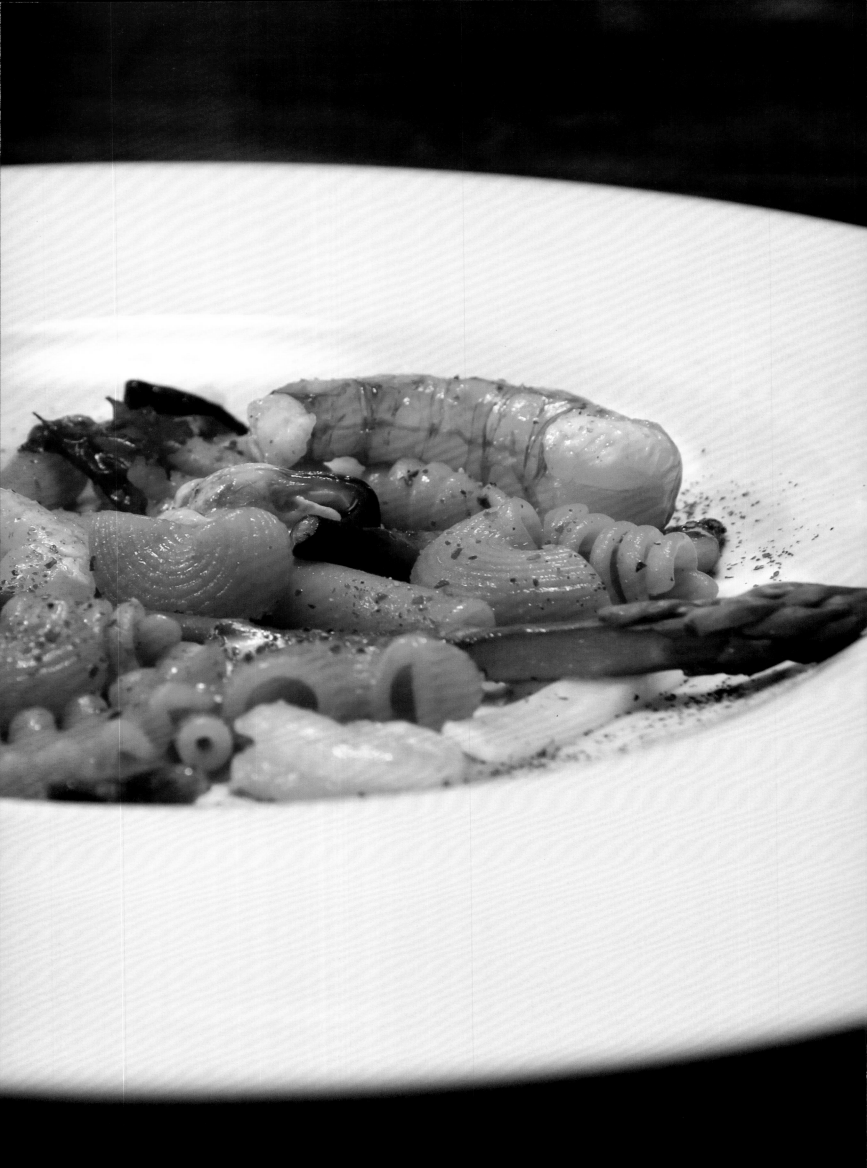

"mischiato potente", frutti di mare e asparagi selvatici

INGREDIENTI PER 4 PORZIONI

160 g di Mischiato Potente
del Pastificio dei Campi di Gragnano
8 filetti di pomodori ramati
1 cucchiaino di fish sauce
4 cozze
4 vongole
4 gamberi rossi
4 gamberi bianchi
40 g di pesce bianco tagliato a cubetti
4 asparagi selvatici
polvere di prezzemolo
polvere di peperoncino
8 cucchiai di brodo vegetale
500 ml di bisque
4 foglie di alga dulse
2 cucchiai di olio al peperoncino
8 grani di pepe nero di Sarawak
olio EVO

Portare a ebollizione una pentola di acqua salata
e versarvi la pasta cuocendola per quattro minuti.
In una padella portare a ebollizione la bisque e
versarvi la pasta scolata, continuando a cucinare
"risottandola" con l'aggiunta del brodo vegetale.
Saltare brevemente i gamberi rossi, e il pesce bianco,
condire i gamberi bianchi con olio e sale. Saltare
gli asparagi in padella per qualche minuto, salare e
mettete da parte. Tostare il pepe e ridurlo in pezzi
abbastanza grandi con l'aiuto di un mortaio.

Servizio
In un piatto comporre la pasta e tutti gli ingredienti
come si desidera e finire con le polveri di prezzemolo
e gli asparagi.

mischiato potente, seafood and wild asparagus

INGREDIENTS FOR 4 SERVINGS

160 g Mischiato Potente
by Pastificio dei Campi
8 red tomatoes fillets
1 tsp. fish sauce
4 mussels
4 clams
4 white prawns
4 red prawns
40 g white fish, diced
4 wild asparagus (1 per serving)
parsley powder
2 tbsp. chili oil
8 tbsp. vegetable stock
500 ml bisque
4 dulse seaweed leaves
8 Sarawak black peppercorns
EVO oil

In a pot of boiling salted water, pour the pasta and cook for 4 minutes. In a frying pan, bring the bisque to a boil. Drain the pasta and transfer to the frying pan with the bisque, and continue to cook adding some vegetable stock. Briefly sauté the red prawns and the white fish. Sauté the asparagus in a pot and set aside. Season the white prawns with EVO oil and salt. Toast the peppercorns and with the help of a mortar crush it into fairly large pieces.

Serving and plating
Place the pasta on a plate and add all the ingredients as desired, a little chili oil, and finish adding the asparagus and sparkling parsley powder to taste.

MYTH'S LANDSCAPE-01, 2016
130x150 cm, Collage di stampe tratte da cartoline e acrilico bianco

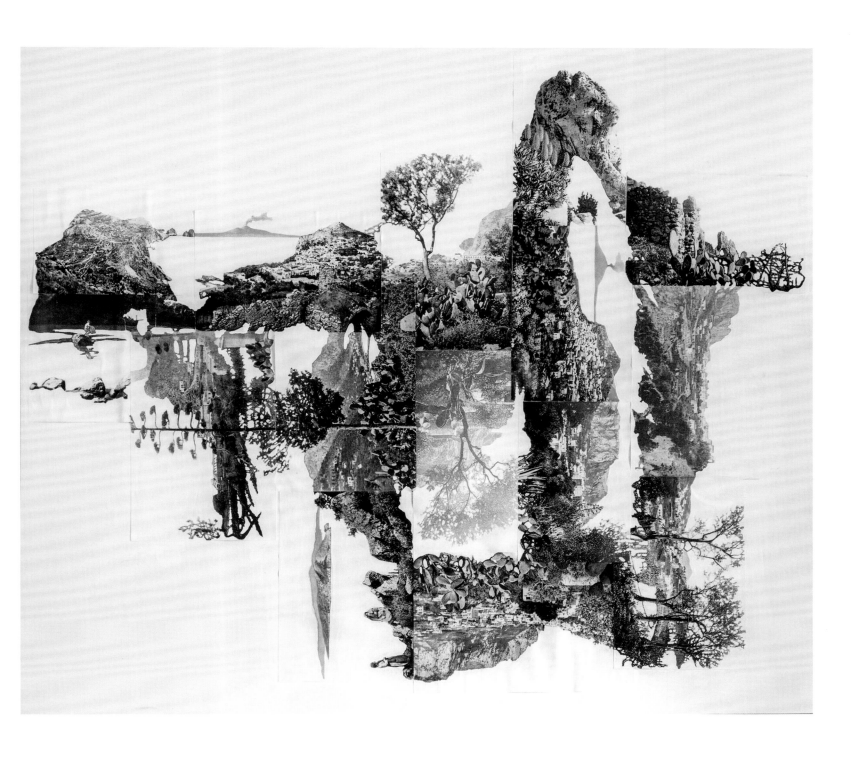

ravioli ripieni di fegato d'oca, amaretto e mela

INGREDIENTI PER 4 PORZIONI

9 tuorli
250 g di farina 00
200 g di foie gras
1 cucchiaio di saba
1 cucchiaio di lecitina di soia
400 ml di acqua frizzante
1 mela Granny Smith
1 amaretto a piatto
burro d'Isigny
brodo di gallina q.b.
pepe
sale

Per la preparazione dell'impasto
Disporre la farina a fontana, scavare un pozzetto e versarvi le uova. Incorporarle alla farina fino a ottenere una pasta umida e morbida e farla riposare per almeno due ore in frigo coperta da un telo. In alternativa, utilizzare un'impastatrice.

Per la farcia
Prendere il foie, dividerlo in parti, eliminare le vene e metterlo a spurgare per sei ore in un contenitore con dell'acqua frizzante. Scolare e frullare aggiungendo saba, sale, un cucchiaio di lecitina di soia e una grattata di nero. Passare il tutto con un setaccio. Trasferire in un sac à poche e lasciarlo riposare per almeno due ore.

Per la mela
Fare una brunoise di mela Smith e saltarla in padella con del burro d'Isigny.

Per i ravioli
Trascorso il tempo di riposo della pasta, stenderla ricavando una sfoglia di 0,5 mm. Disporre su una metà le porzioni di farcia, richiudere con l'altra metà della sfoglia e ricavare dei tondi con l'apposito attrezzo avendo cura di sigillare bene i bordi.

Servizio
Mantecare i ravioli con brodo di gallina e burro, disporli in un piatto e finire con la mela e l'amaretto sbriciolato.

duck liver filled ravioli with amaretto and apple

INGREDIENTS FOR 4 SERVINGS

9 egg yolks
250 g 00 flour
200 g duck liver
1 tbsp. saba
1 tbsp. soy lecithin
400 ml sparkling water
1 Granny Smith apple
4 amaretto biscuits (1 per serving)
Isigny butter
chicken stock to taste
pepper
salt

For the dough
Place the flour on the work surface and make a "well" in the center and pour in the egg yolks. Mix until you obtain a soft and moist dough. Cover with a cloth, and allow to rest in the fridge for at least two hours. Alternatively, you can use a kneading machine.

For the filling
Take the foie, cut into pieces, remove the veins, and submerge in sparkling water to purge. Drain and blend, adding saba, salt, soy lecithin, and a little sparkle of pepper. Strain the mixture through a sieve. Transfer to a sac à poche and allow to rest for at least to hours.

For the apple
Cut the Granny Smith brunoise and in a frying pan sauté with Isigny butter.

For the ravioli
After the dough has rested, roll it out until you obtain a thickness of about 0.55 mm. On half of the dough, drop mounds of fondue. Cover the filling with the top sheet of dough, and, after sealing the edges, cut round ravioli with the appropriate utensil.

Serving and plating
Stir the ravioli with butter and chicken stock, arrange on the plate and decorate with apple and crumbled amaretto biscuits.

MMS 05, 2019
68x48 cm, Tecnica mista su carta fatta a mano

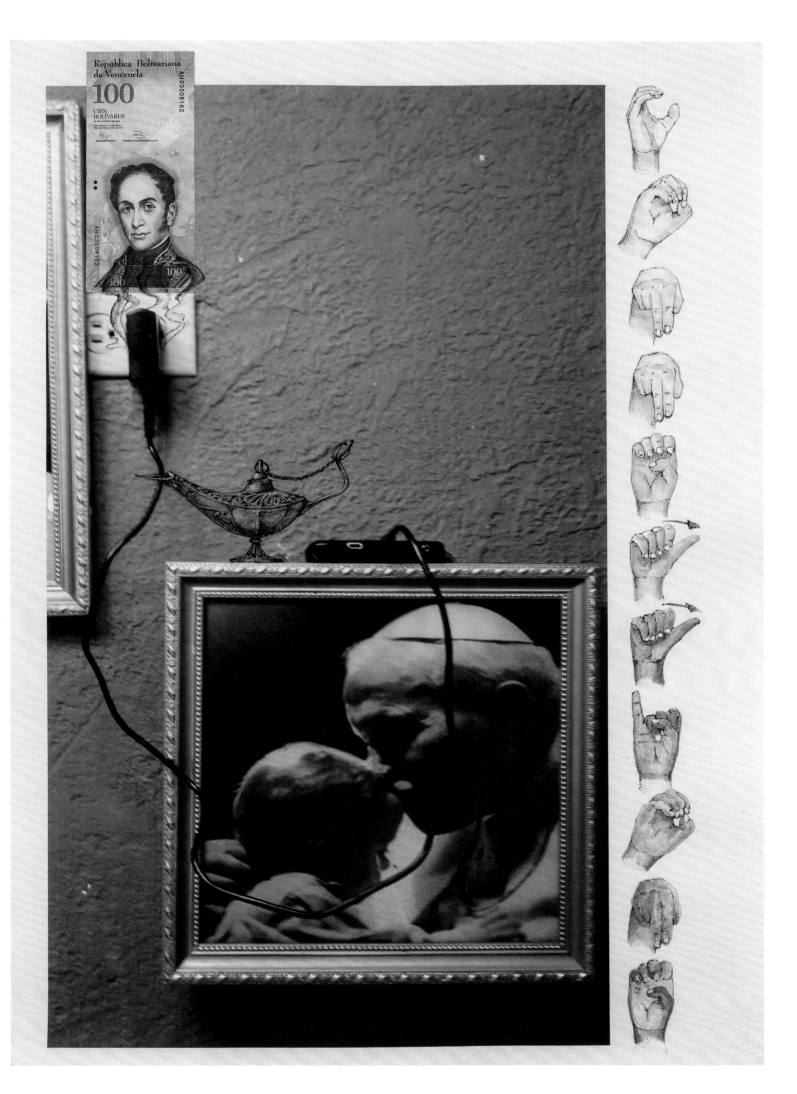

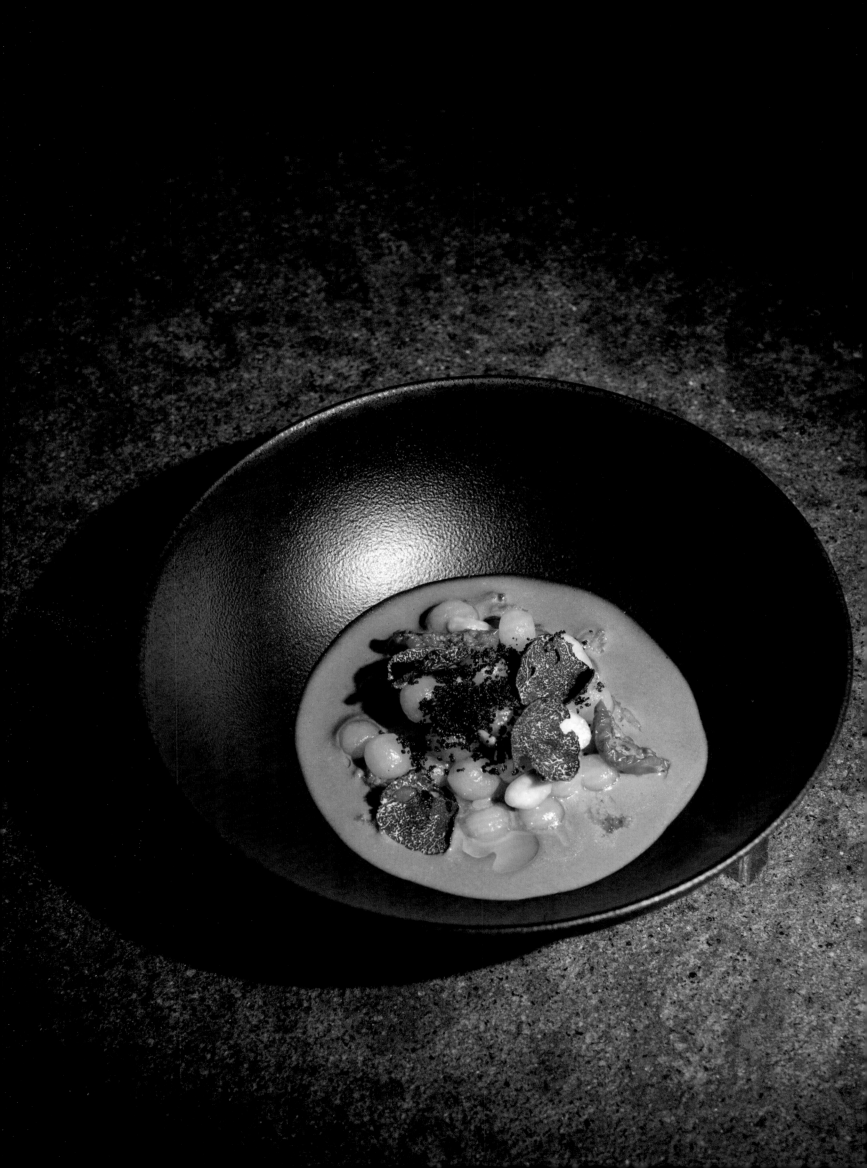

gnocchetti all'aglio nero, limone candito, edamame e bagna càuda moderna

INGREDIENTI PER 4 PORZIONI

Per gli gnocchetti

 250 g di patate a pasta gialla
 4 l di acqua
 60 g di farina 00
 30 g di fecola di patate
 3 g zafferano
 500 g di sale grosso (per la cottura)
 sale (per l'impasto)

Cuocere le patate in acqua salata. Una volta cotte, schiacciarle con lo schiaccia patate e impastarle con lo zafferano, la fecola e la farina. Mettere l'impasto sottovuoto al 100% per due volte. Farlo riposare per dieci minuti e poi fare gli gnocchi.

Per la bagna càuda all'aglio nero

 1 bicchiere di Franciacorta
 4 alici
 250 ml di panna
 500 ml di latte intero
 1 testa di aglio nero

In una pentola far sciogliere le alici in un poco di olio di oliva, aggiungere l'aglio nero e sfumare con il Franciacorta. Aggiungere latte e panna e portare a cottura. Una volta ridotto il tutto, frullare e passare allo chinois.

Per il pane croccante al nero di seppia

 15 g di nero di seppia
 250 g di farina di fioretto
 14 g di baking powder
 200 g di burro
 2 uova
 7 g di sale

Sciogliere latte, burro e sale insieme al nero di seppia. Freddare a temperatura ambiente. Incorporare le uova. Frustare con la farina. Cuocere in stampo a 170 °C per 25 minuti.

Per il limone candito
(da prepararsi due mesi prima del suo utilizzo)

 1 limone biologico
 20 g di tartufo nero
 500 g di sale grosso
 1 foglia di alloro

Spaccare in quattro parti il limone senza separarlo completamente. In un contenitore, girare il limone con la parte aperta rivolta verso il basso e ricoprire con il sale grosso e una foglia di alloro. Lasciare in frigo per circa due mesi. Passato il tempo, sciacquare il limone e prelevare soltanto la buccia. Tagliare a brunoise.

Per il servizio

 80 g di ricci di mare
 60 g di edamame
 40 g di pomodori semisecchi

Cuocere gli gnocchi per quattro minuti in acqua salata e impiattare utilizzando la bagna càuda, i pomodori semisecchi, l'edamame, il limone candito, i ricci di mare e il pane croccante al nero di seppia. Finire grattugiando il tartufo.

gnocchetti with black garlic, candied lemon, edamame and contemporary *bagna càuda*

INGREDIENTS FOR 4 SERVINGS

For the gnocchetti
> 250 g waxy potatoes
> 4 l water
> 60 g 00 flour
> 30 g potato starch
> 3 g saffron
> 500 g coarse salt (for the cooking)
> salt (for the kneading)

In a pot, cook the potatoes in salted water. Once cooked, mash with the potato masher and mix with saffron, potato starch, and flour. Vacuum seal the dough at 100% twice. Allow to rest for ten minutes and then make the gnocchi.

For the black garlic bagna càuda
> 1 glass of Franciacorta wine
> 4 anchovies
> 250 ml single cream
> 500 ml whole milk
> 1 black garlic head

In a pot, melt the anchovies in a little olive oil, add black garlic, Franciacorta wine and reduce. Add the milk and the cream and cook. Once reduced, blend and strain with a chinois strainer.

For the squid ink crunchy bread
> 15 g squid ink
> 150 g fioretto cornmeal
> 14 g baking powder
> 200 g butter
> 2 eggs
> 7 g salt

Melt the milk, butter, salt together with the squid ink. Let cool down at room temperature. Add the eggs, the flour, and whisk. Pour into a mold and cook at 170 °C (338 °F) for 25 minutes.

For the candied lemon
(prepare two months before use)
> 1 organic lemon
> 20 g black truffle
> 500 g coarse salt
> 1 laurel leaf

Cut the lemon open in four quarters, but so that they are still joined at the bottom. In a container, place the lemon with the open side facing the bottom and cover with coarse salt and a laurel leaf. Store in the fridge until needed. Remove from the fridge, rinse the lemon under running water and keep only the peel. Cut brunoise.

Serving and plating
> 80 g sea urchin
> 60 g edamame
> 40 g semi-dried tomatoes

Cook the gnocchi in salted water for four minutes and serve placing the bagna càuda, semi-dried tomatoes, edamame, candied lemon, sea urchin, and squid ink crunchy bread. Finish by shaving the truffle.

SECONDA CHANCE, 2016
Particolare dell'installazione, tecnica mista

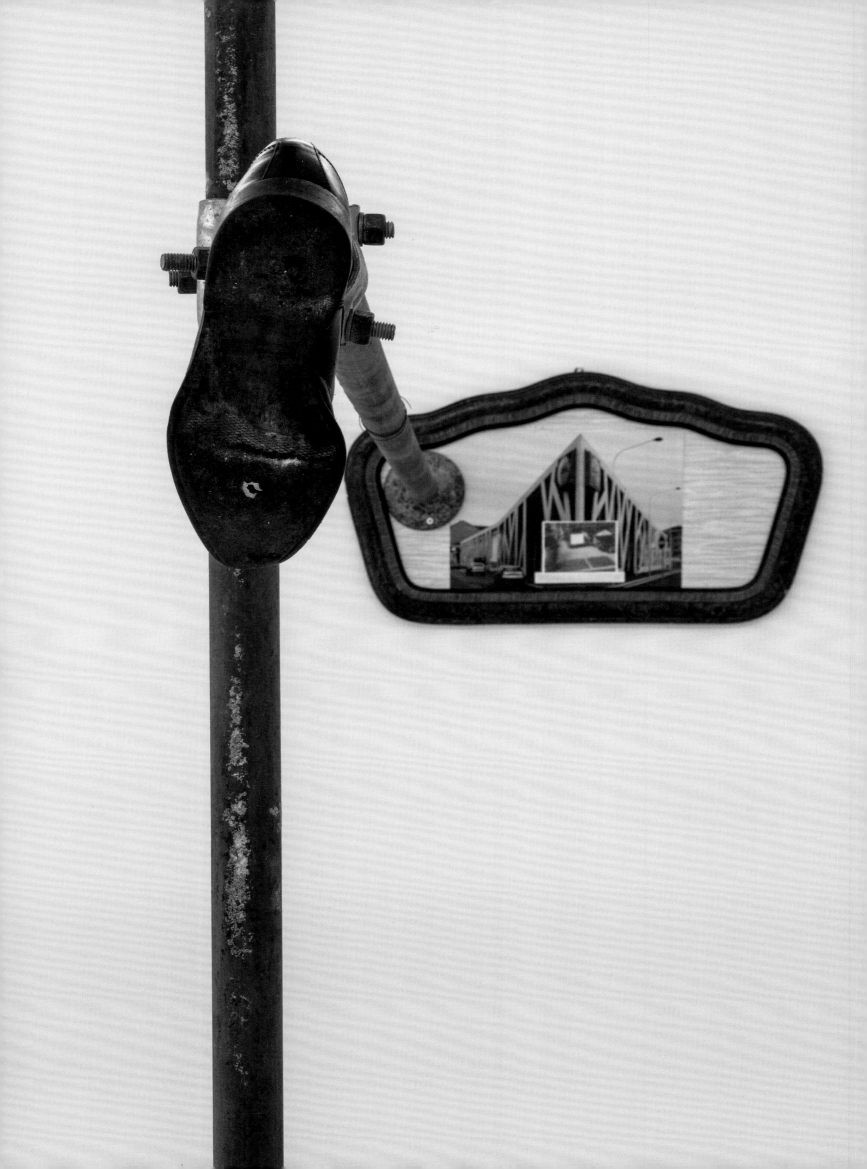

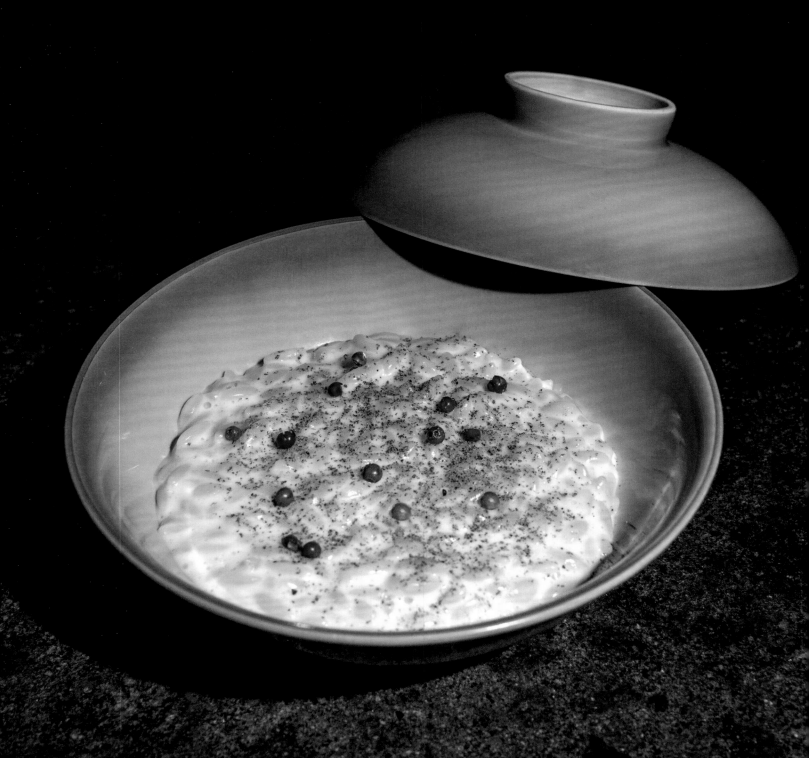

orzotto come un risotto, cacio e pepe affumicato, limone, ricci di mare e tartufo

INGREDIENTI PER 4 PORZIONI

320 gr di orzotto + 40 gr di orzotto
per la salsa di pasta
brodo di gallina q.b.
15 g di burro
vino bianco
15 g di farina 00
300 ml di latte intero
150 g di pecorino romano
100 g di polpa di ricci di mare
tartufo
zest di limone biologico grattugiata
pepe affumicato

Per l'orzotto
Tostare l'orzotto come se fosse un risotto.
Aggiungere una noce di burro e sfumare con il vino
bianco. Bagnare con il brodo di gallina, e a ¾ della
cottura, aggiungere la salsa di pasta. Mantecare
l'orzotto con la fonduta di pecorino.

Per la salsa al cacio e pepe affumicato
Ottenere una besciamella sciogliendo 15 g di burro,
la farina e il latte. In un mixer, frullare la besciamella
insieme al pecorino romano. Se necessario,
aggiustare la consistenza della salsa di pecorino con
del brodo di gallina. In ultimo passare il composto
con uno chinois.

Per la salsa di pasta
Stracuocere 40 gr di orzotto nel brodo di gallina,
frullare il tutto e passare allo chinois. Trasferire
in un sac à poche.

Servizio
Disporre in un piatto fondo. Guarnire con la polpa
di ricci di mare, il pepe affumicato, il tartufo
e aggiungere la zest di limone grattugiata.

orzotto as a risotto, smoked *cacio e pepe*, lemon, sea urchin and truffle

INGREDIENTS FOR 4 SERVINGS

320 g orzo + 40 g orzotto
for the pasta-based sauce
chicken stock to taste
15 g butter
white wine
15 g 00 flour
300 ml whole milk
150 g Pecorino Romano cheese
100 g sea urchin pulp
truffle
grated organic lemon zest
smoked pepper

For the cacio e pepe sauce
Make a béchamel sauce by melting 15 g of butter, flour, and milk. In a mixer, blend the béchamel with the Pecorino Romano cheese. If necessary, adjust the thickness of the Pecorino sauce with some chicken stock. Finally, strain the mixture with a chinois strainer.

For the pasta-based sauce
Overcook 40 g orzotto in chicken stock, blend, and strain the mixture with a chinois strainer. Transfer to a sac à poche.

For the orzotto
Toast orzotto as you would do with rice. Add a knob of butter, the white wine and reduce. Gradually add the chicken stock and, when at 3⁄4 of cooking time, add the pasta-based sauce. Add the smoked cacio e pepe sauce and stir until creamy.

Serving and plating
Place the creamy orzotto on a soup plate. Garnish with the sea urchin pulp, smoked pepper, truffle, and the grated zest.

INFORMAL CUBA CASINÒ-HEARTS, 2015
50x70 cm, Collage su stampa fotografica con carte da gioco

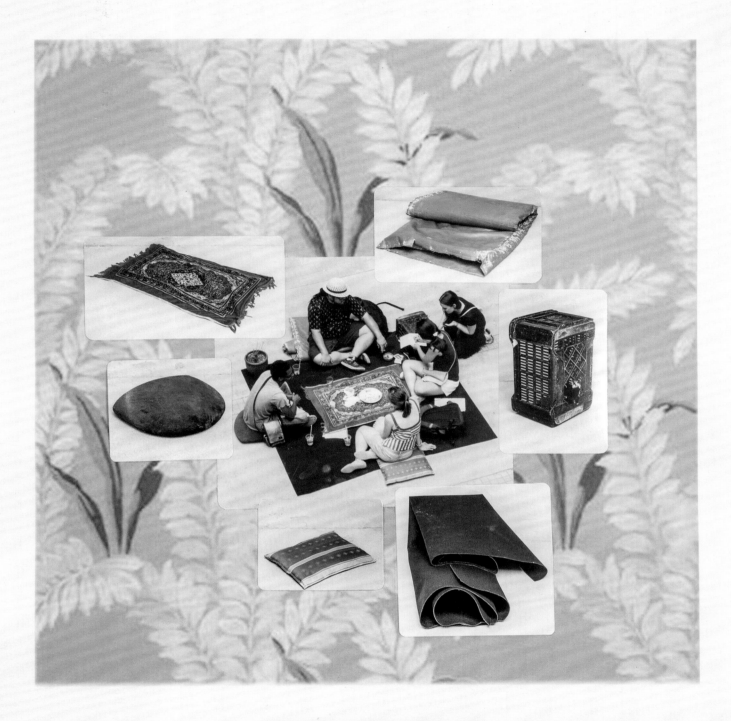

HEARTS

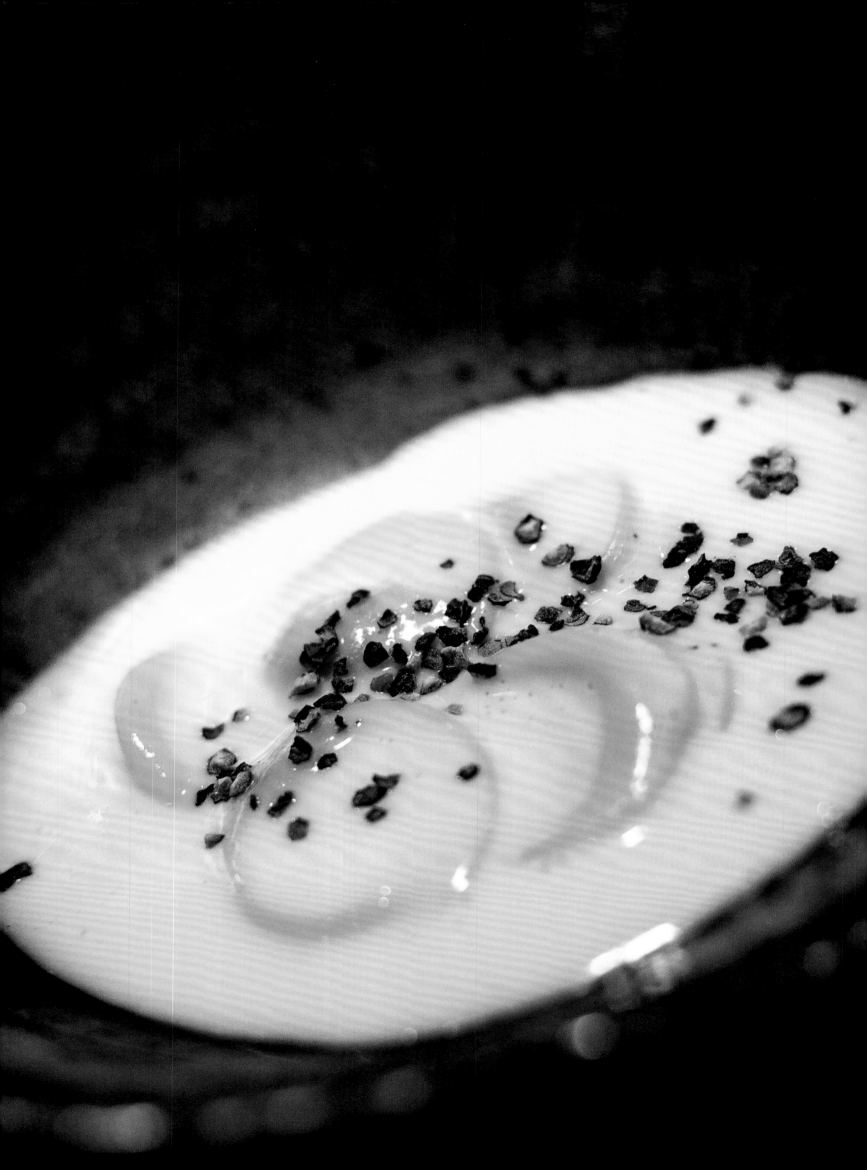

bottoncini ai ricci di mare cacio e pepe

INGREDIENTI PER 4 PORZIONI

9 tuorli
250 g di farina 00
200 g di polpa di riccio
15 g di burro
15 g di farina 00
300 ml di latte intero
150 g di pecorino romano
brodo di gallina q.b.
pepe
sale

Per l'impasto
Disporre la farina a fontana, scavare un pozzetto
e versarvi le uova. Incorporarle alla farina fino a
ottenere una pasta umida e morbida e farla riposare
per almeno due ore in frigo coperta da un telo. In
alternativa, utilizzare un'impastatrice.

Per i bottoncini
Stendere la pasta fino a raggiungere lo spessore di
0,5 cm. Con il sac à poche, creare dei punti di ripieno
su metà della sfoglia facendo attenzione a lasciare
l'altra metà libera per richiudere la fila. Con l'aiuto
di un coppapasta rotondo, ricavare dei bottoncini
e mettere da parte.

Per la farcia
Mettere a scolare in uno chinois la polpa di riccio.
Successivamente batterla al coltello e regolare di
sale e pepe. Infine mettere tutto in un sac à poche.

Per la salsa al pecorino
Ottenere una besciamella sciogliendo il burro, la
farina e il latte. In un mixer frullare la besciamella
insieme a 150 g di pecorino con del brodo di gallina.
Se ancora necessario aggiustare la consistenza della
salsa di pecorino con altro brodo di gallina. In ultimo
passare il composto con uno chinois.

Servizio
Cuocere in acqua bollente, precedentemente salata,
i bottoncini ai ricci per tre minuti.
Successivamente scolarli dentro la salsa di pecorino
mantecandoli in quest'ultima. Una volta nel piatto,
aggiungere un pizzico di pepe.

cacio e pepe sea urchin *bottoncini*

INGREDIENTS FOR 4 SERVINGS

9 egg yolks
250 g 00 flour
200 g sea urchin pulp
15 g butter
15 g 00 flour
300 ml whole milk
150 g Pecorino Romano cheese
chicken stock to taste
pepper
salt

For the dough
Place the flour on the work surface and make a "well" in the center and pour in the egg yolks. Mix until you obtain a soft and moist dough. Cover with a cloth, and allow to rest in the fridge for at least two hours. Alternatively, you can use a kneading machine.

For the bottoncini
Roll out the dough until you obtain a thickness of about 0.5 cm. With the help of sac à poche, drop mounds of filling the bottom half of the sheet, so that you can use the other half to cover and seal. With the help of a round pastry cup, cut out some bottoncini and set aside.

For the filling
Strain the sea urchin pulp with a chinois strainer. Make a knife-cut urchin pulp tartare and adjust salt and pepper. Transfer to a sac à poche.

For the Pecorino sauce
Make a béchamel sauce by melting butter, flour, and milk. In a mixer, blend the béchamel with the Pecorino Romano and some chicken stock. If necessary, adjust the thickness of the Pecorino sauce with more chicken stock. Finally, strain the mixture with a chinois strainer.

Serving and plating
In plenty of boiling salted water, cook the sea urchin bottoncini for three minutes. Drain the bottoncini in the Pecorino sauce stirring until creamy. Then serve adding a pinch of pepper.

MMS 06, 2019
68x48 cm, Tecnica mista su carta fatta a mano

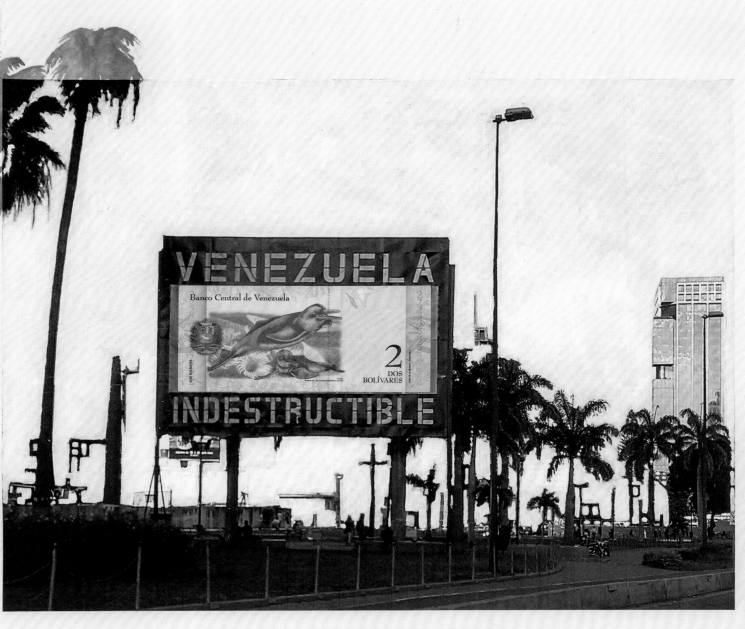

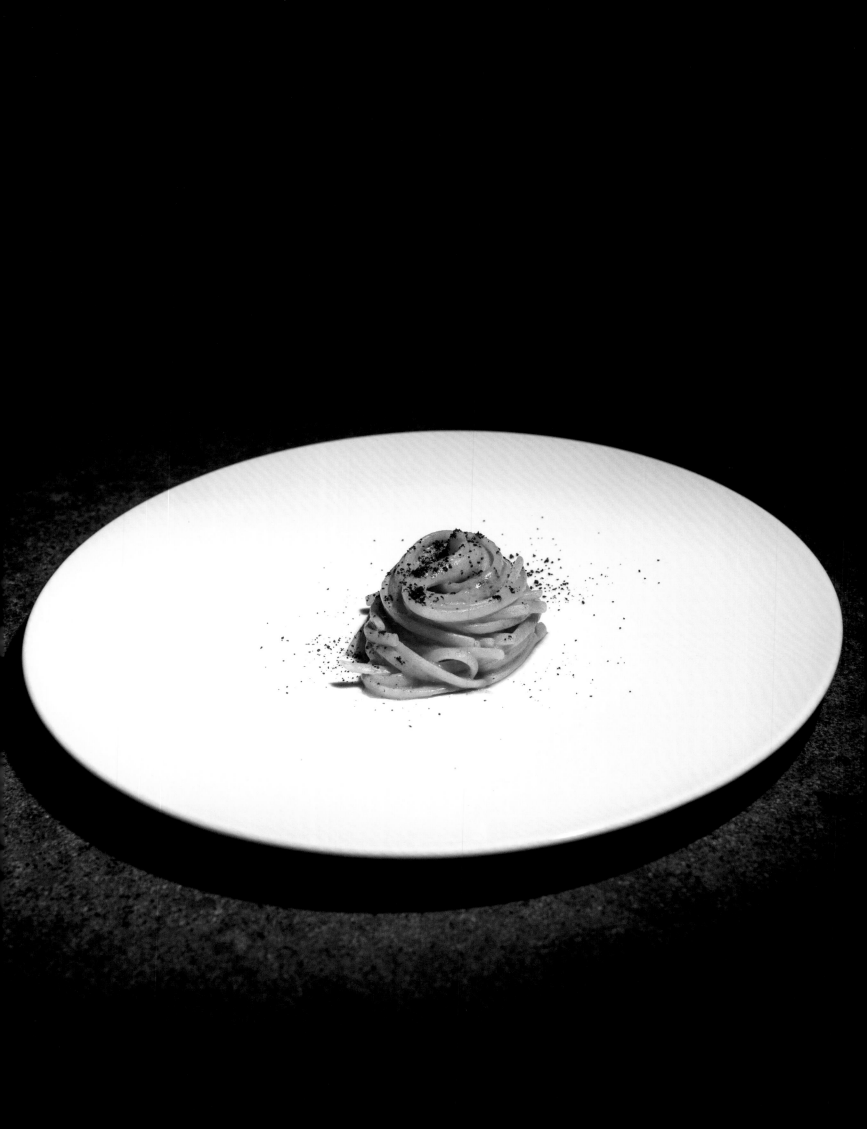

linguine con polpa di riccio, pomodorini semi-secchi e caffè

INGREDIENTI PER 4 PORZIONI

320 g di linguine del pastificio
dei Campi di Gragnano
150 g di pomodorini semisecchi
½ spicchio d'aglio
2 mestoli di brodo vegetale
20 g di polvere di caffè
100 g circa di polpa di ricci di mare
(freschi o in scatola)
4 cucchiai di olio EVO

In un bicchiere per frullatore a immersione, frullare
i pomodorini tenendone da parte otto. Cuocere
le linguine per quattro minuti in acqua salata. Nel
frattempo, in un'ampia padella riscaldare l'olio e
rosolare leggermente l'aglio schiacciato. Eliminare
l'aglio e aggiungere la salsa ottenuta allungando
con due mestoli di brodo e i pomodorini frullati.
Far insaporire e poi unirvi le linguine, che dovranno
continuare a cuocere per altri quattro minuti insieme
agli otto pomodorini interi tenuti precedentemente
da parte.
A fuoco spento, aggiungere la polpa di ricci (se non
è periodo per quelli freschi potete usare la polpa in
scatola, purché di ottima qualità) e un goccio d'olio
per lucidare. Mantecare e servire finendo con la
polvere di caffè.

sea urchin linguine, with semi-dried tomatoes, and coffee powder

INGREDIENTS FOR 4 SERVINGS

320 g linguine Campi di Gragnano
150 g semi-dried tomatoes
½ garlic head
2 ladlefuls of vegetable stock
20 g coffee powder
100 g sea urchin (fresh or canned)
4 tbsp. EVO oil

In an immersion blender cup, blend the cherry tomatoes, leaving eight aside. Cook the linguine for four minutes in salted water. In the meantime, heat the oil in a large pan and brown the crushed garlic lightly. Remove the garlic and add the sauce obtained by adding two ladlefuls of stock and the blended tomatoes. Leave to gain flavor and then add the linguine, which must continue to cook for another four minutes together with the eight whole tomatoes previously kept aside.
When the heat is off, add the sea urchin pulp meat (if fresh urchins are out of season, you can always use canned pulp, provided it is of excellent quality) and a drop of oil to polish. Stir until creamy and serve by finishing with the coffee powder.

BUBO, UNTITLED, 2013
140x93x76 cm, Allargamento abusivo di un vaso, materiali vari

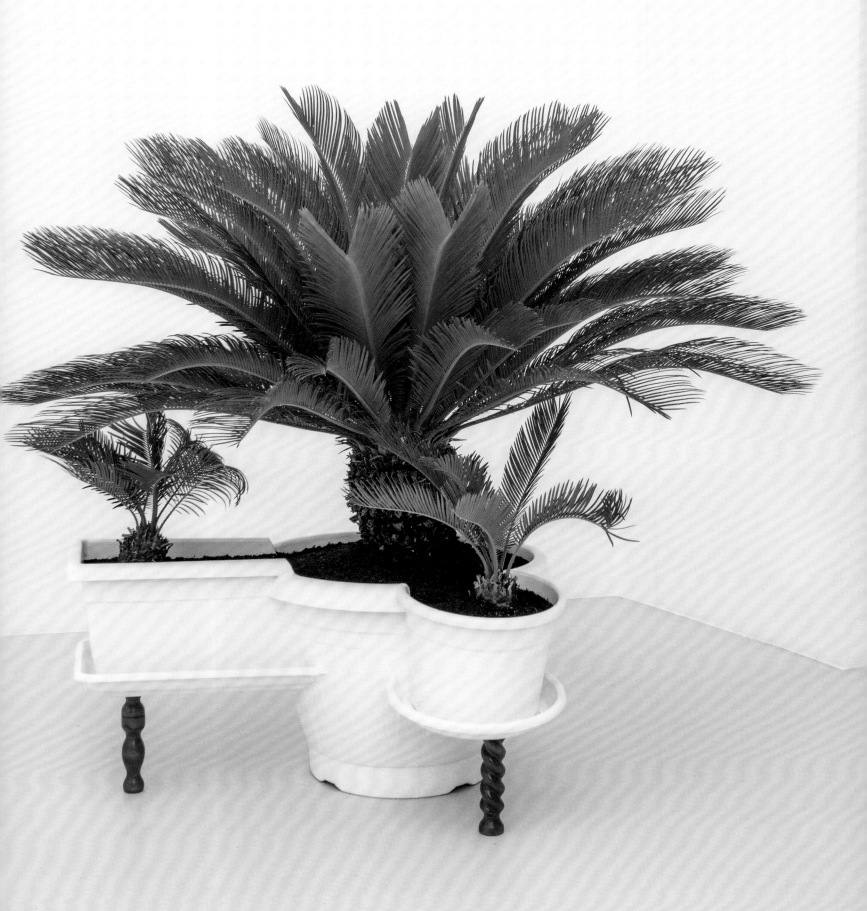

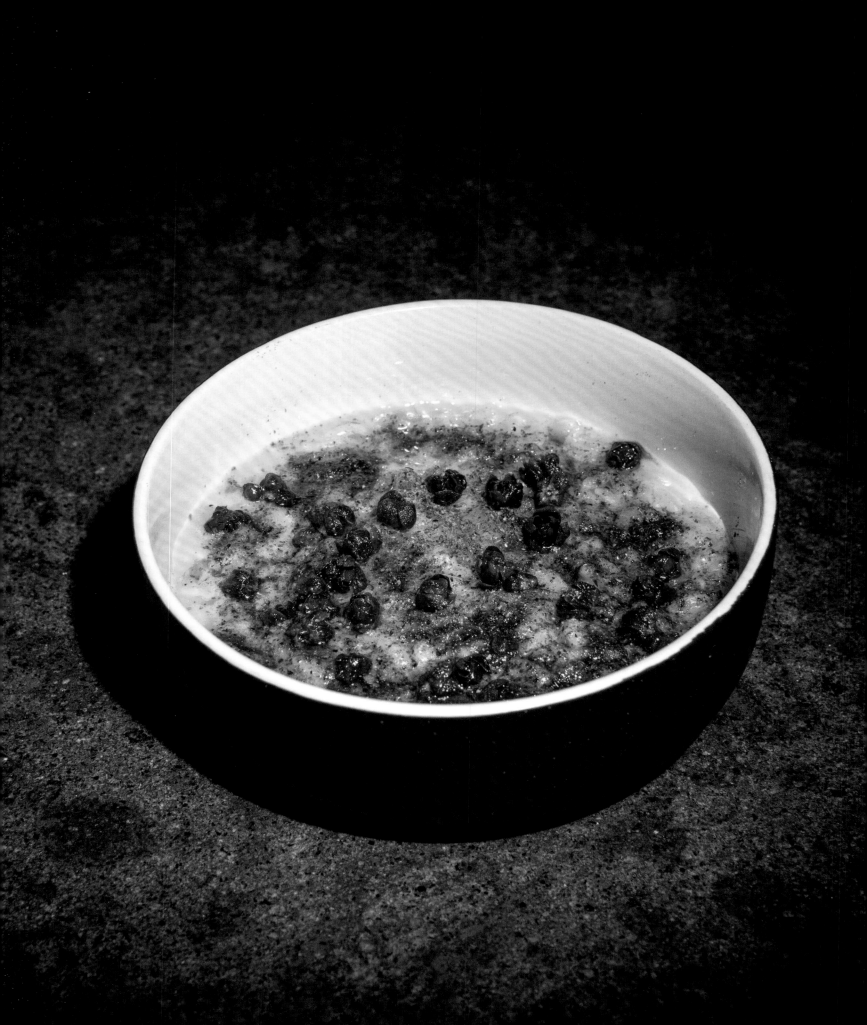

risotto al rombo, burro nocciola e capperi

INGREDIENTI PER 4 PORZIONI

Per il rombo

 500 g di rombo per porzione
 1 stick di lemongrass
 2 carote
 2 cipolle
 sedano
 olio EVO

Pulire il pesce e con le lische e gli scarti fare un brodo usando sedano, carote e cipolle e lemongrass. Filtrare e mettere da parte. Cuocere confit in olio extravergine di oliva per alcuni minuti i filetti del pesce.

Per il coulis di erbe

 1 mazzo di prezzemolo
 ½ mazzo di rucola
 olio EVO

Sbollentare le erbe per alcuni minuti e raffreddare in acqua e ghiaccio. Frullare in un mixer aggiungendo olio a filo. Aggiustare di sale e passare allo chinois.

Per il riso frullato

 brodo di pesce q.b.
 50 g di riso Carnaroli

Stracuocere il riso nel brodo di pesce. Frullare e passare allo chinois.

Per i capperi soffiati

 100 g di capperi
 100 ml di acqua
 100 g di zucchero
 olio di semi di arachide

Una volta dissalati, cuocere i capperi per circa 15 minuti nello sciroppo. Poi, scolare, far essiccare e friggere.

Per il risotto

 250 g di riso Carnaroli
 ½ cipolla
 75 ml vino bianco
 100 g di burro
 brodo di pesce q.b.
 pepe
 sale

Tostare il riso a secco, aggiungere 10 g di burro e mezza cipolla tagliata finemente. Sfumare con il vino bianco e aggiungere il brodo di pesce. Nel frattempo, ottenere il burro nocciola con il burro avanzato. Una volta cotto, mantecare con il riso precedentemente scotto e frullato e il burro nocciola. Aggiustare di sale e pepe.

Per il servizio

 30 g di alga nori in polvere

In un piatto fondo disporre il pesce confit. Coprire con il risotto. Guarnire con i capperi soffiati, il coulis di erbe e l'alga nori in polvere.

mugnaia risotto, with turbot, brown butter, and capers

INGREDIENTS FOR 4 SERVINGS

For the turbot
500 g turbot fish
(gross weight) per serving
1 stick lemongrass
2 carrots
2 onions
celery
EVO oil

Filet the fish, keep the bones and make fish stock with celery, carrots, and 1 onion. Strain and set aside. In olive oil, cook confit the fish filets for a few minutes.

For the herb coulis
1 bunch parsley
½ bunch arugula
EVO oil

Boil the herbs for a few minutes. Cool in water and ice. In a mixer, blend with some olive oil. Adjust salt. Strain with a chinois strainer.

For the rice blend
fish stock to taste
50 g Carnaroli rice

Overcook the rice in fish stock. Blend and strain.

For the puffed capers
100 g capers
100 ml water
100 g sugar
vegetable oil

In a pan, add water, sugar, and vegetable oil. Reduce the liquid to make a syrup. Once desalted, cook the capers in the syrup. Strain and let dry. Fry in a pan.

For the risotto
250 g Carnaroli rice
½ onion
75 ml white wine
100 g butter
fish stock to taste
pepper
salt

Toast the rice dry, add butter and onion, previously cut into thin slices. Add the white wine and reduce. Add the fish stock. Meanwhile, with the remaining butter, make brown butter. Once the rice is cooked, pour in the previously overcooked and blended rice, brown butter, and stir until creamy. Adjust salt and pepper.

Serving and plating
30 g nori powder

In a soup plate, arrange the confit fish. Cover with the risotto. Garnish with the puffed capers, herb coulis, and nori alga powder.

MY PERSONALE BRIDGE, 2009
Sgabello per pescatori abusivi, ponte di Galata, Istanbul

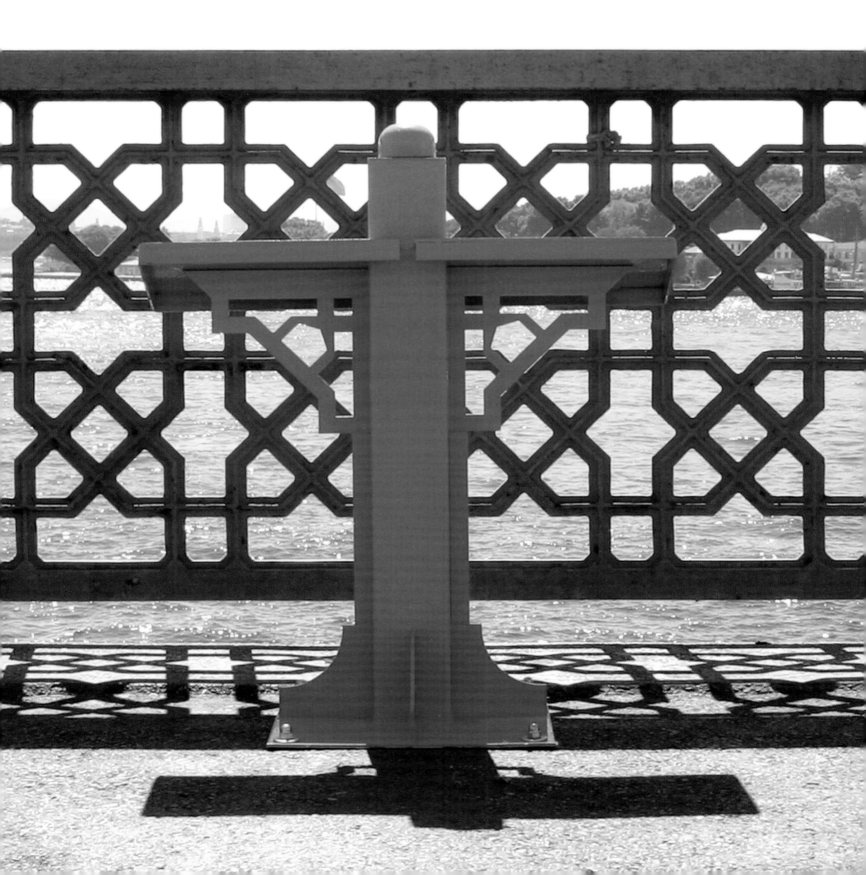

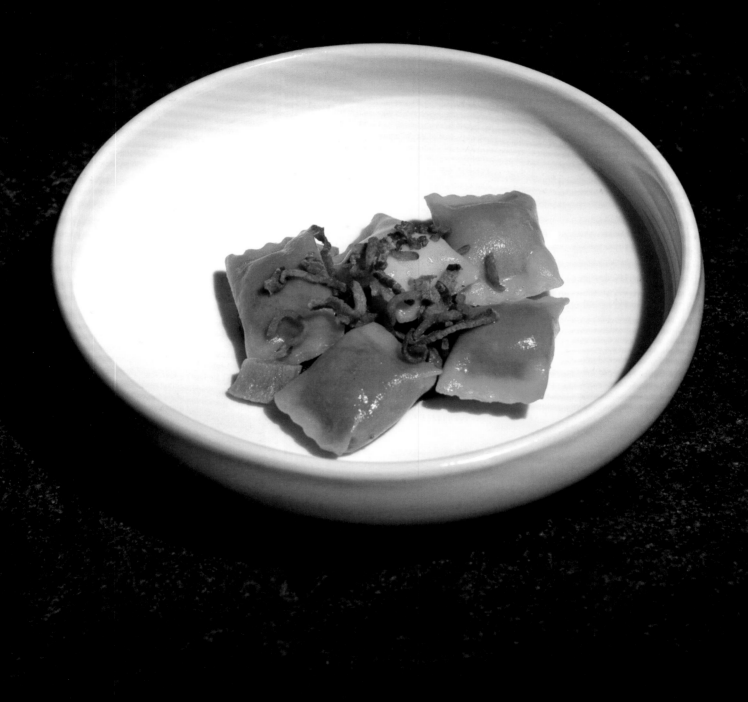

ravioli ripieni di amatriciana, pecorino e guanciale croccante

INGREDIENTI PER 4 PORZIONI

Per l'impasto

195 g di tuorlo
250 g di farina 00

Sgusciare le uova e privarle dell'albume mettendole da parte. Mettere i tuorli in planetaria insieme alla farina o spianare la farina a fontanella riponendo al centro i tuorli per lavorare a mano. Creare un impasto omogeneo e liscio lavorandolo per circa 10-15 minuti. Foderare l'impasto ottenuto con la pellicola e lasciarlo riposare in frigorifero per circa due ore.

Per il ripieno di amatriciana

400 g di guanciale
1 cipolla bianca a fettine non troppo sottili
2,5 kg di pomodori pelati
2 cucchiai di aceto balsamico tradizionale

In una padella capiente, fare rosolare lentamente il guanciale privato della cotenna e tagliato a pezzetti. Aggiungere la cipolla e fatela sudare. Deglassare con l'aceto balsamico. Aggiungere i pelati a pezzettoni e cuocere a fiamma bassa per almeno tre ore o fino a quando il sugo si è ridotto di ⅔. Trasferire in un frullatore e frullate il composto ottenuto, versandolo poi in un sac à poche con bocchetta larga. Fare raffreddare per almeno due ore.

Per il ripieno di besciamella di pecorino

150 g di pecorino romano
250 ml di latte intero
15 g di farina 00
15 g di burro
10 g di instantgel

In un mixer grattugiare il pecorino e unire la gelatina in polvere (instantgel). In una pentola mischiare il burro, la farina, il latte e portare a cottura. Quando la besciamella sarà tirata, azionare il mixer e colarla nel pecorino amalgamando il tutto. Frullare per cinque minuti, passare allo chinois e riporre in un sac à poche dalla bocchetta larga.

Per i ravioli del plin

Stendere la pasta fino a raggiungere una sfoglia di 0,5 mm. Con il sac à poche farcire con un ripieno sferico del diametro di circa 1 cm metà dei ravoli con il sugo all'amatriciana, lasciando una distanza di circa 1,5 cm tra una farcia e l'altra per tutta la lunghezza della sfoglia e di circa 1 cm dal bordo della sfoglia. Ripetere l'operazione con la besciamella di pecorino. Per facilitarne la chiusura, bagnare con un vaporizzatore d'acqua la sfoglia. Prendere i lembi richiudendo la sfoglia su se stessa. Pizzicare così i ravioli verso l'alto nello spazio tra un ripieno e l'altro per ciascuno dei ravioli. Prendere la rotella tagliapasta, tagliare la sfoglia dal lato superiore e separare i ravioli sul punto pizzicato usando sempre la rotella e ottenendo dei rettangoli di circa 2,5 cm. Pizzicare infine, da entrambi i lati, i rettangoli ottenuti per far fuoriuscire l'aria.

Per la cipolla in agrodolce

1 kg di cipolla rossa affettata sottilmente alla mandolina
110 ml di aceto bianco
90 g di zucchero bianco

Preparare la cipolla in agrodolce cuocendo gli ingredienti a fiamma bassissima. Abbattere di temperatura subito dopo la cottura.

Per il guanciale croccante

50 g di guanciale

In un'ampia padella rosolare il restante guanciale privato della cotenna e tagliato a striscioline sottili. Farlo croccare e mettere da parte.

Per il servizio

1 noce di burro

Cuocere i plin per pochi minuti, scolarli e fateli saltare in padella con il guanciale e la cipolla mantecando con una noce di burro. Togliere dal fuoco e impiattare. Disporre nel piatto metà plin ripieni di besciamella e metà plin ripieni di amatriciana e guarnire con il guanciale croccante tenuto da parte.

ravioli filled with amatriciana, pecorino, and crispy guanciale

INGREDIENTS FOR FOUR PEOPLE

For the dough
195 g egg yolk
250 g 00 flour

Shell the eggs, remove the egg white, and leave aside. In a planetary mixer, mix the egg yolks together with the flour or, alternatively, place the flour on the work surface and make a "well" in the center and pour in the egg yolks. Make a smooth and homogeneous dough, hand-kneading for about ten to fifteen minutes. Wrap the dough in film and leave it to rest in the fridge for about two hours.

For the amatriciana filling
400 g guanciale
1 white onion, cut not too thinly
2.5 kg peeled tomatoes
2 tbsp. traditional balsamic vinegar

Remove the skin from the guanciale, chop in little chunks and brown slightly in a large frying pan. Add the onion and let it sweat. Deglaze with balsamic vinegar. Add the peeled tomatoes cut in large chunks and cook over low heat for at least three hours or until the sauce has reduced by ⅔. Transfer to a blender and blend the mixture obtained, then pour into a sac à poche with a wide piping nozzle. Allow cooling for at least two hours.

For the Pecorino-béchamel filling
150 g Pecorino Romano cheese
250 ml whole milk
15 g 00 flour
15 g butter
10 g instantgel

In a mixer, grind the Pecorino Romano cheese and add the instantgel. In a pot, mix the butter, flour, milk and cook. When the béchamel is ready, turn on the mixer and drop it into the Pecorino sauce, mixing thoroughly. Blend for 5 minutes, strain with a chinois strainer, and transfer the mixture to a sac à poche with a wide piping nozzle.

For the "plin" ravioli
Roll out the dough until you get a thickness of about 0.5 mm. With the sac à poche fill half of the ravioli dropping round mounds of amatriciana filling (1 cm diameter ca.) for the whole length of the sheet, filling half of the ravioli with the amatriciana sauce. Each mound must be placed at 1,5 cm distance from each other, and 1 cm away from the edge of the sheet. Repeat the operation with the Pecorino-béchamel filling. To help seal the ravioli, wet the dough with a water-sprayer. Lift the top edge of the sheet and bring it down to meet the bottom. Gently pull the ravioli upward in the space between the fillings ("to plin" is "to pinch" in Piedmontese dialect). Using a fluted pastry wheel, cut the sheet where you previously pulled it upward, to make rectangle-shaped ravioli with a 2.5 cm long side. Finally, gently press on the dough close to each mound to coax out any trapped air.

For the sweet and sour onion
1 kg red onion
110 ml white vinegar
90 g white sugar

Cook all the ingredients on very low heat. Once cooked, blast chill immediately.

For the crispy guanciale
50 g guanciale

Remove the skin and cut the guanciale in thin strips. Brown in a large frying pan. When crispy, remove from the pan and set aside.

Serving and plating
1 knob butter

Cook the plin for a few minutes, drain and sauté in a frying pan with guanciale and onion, stirring with a knob of butter. Remove from the heat. Arrange on the plate. On each plate, serve half plin stuffed with béchamel and half plin stuffed with amatriciana and garnish with the crispy guanciale you have left aside.

SECONDA CHANCE, 2016
Particolare dell'installazione, tecnica mista

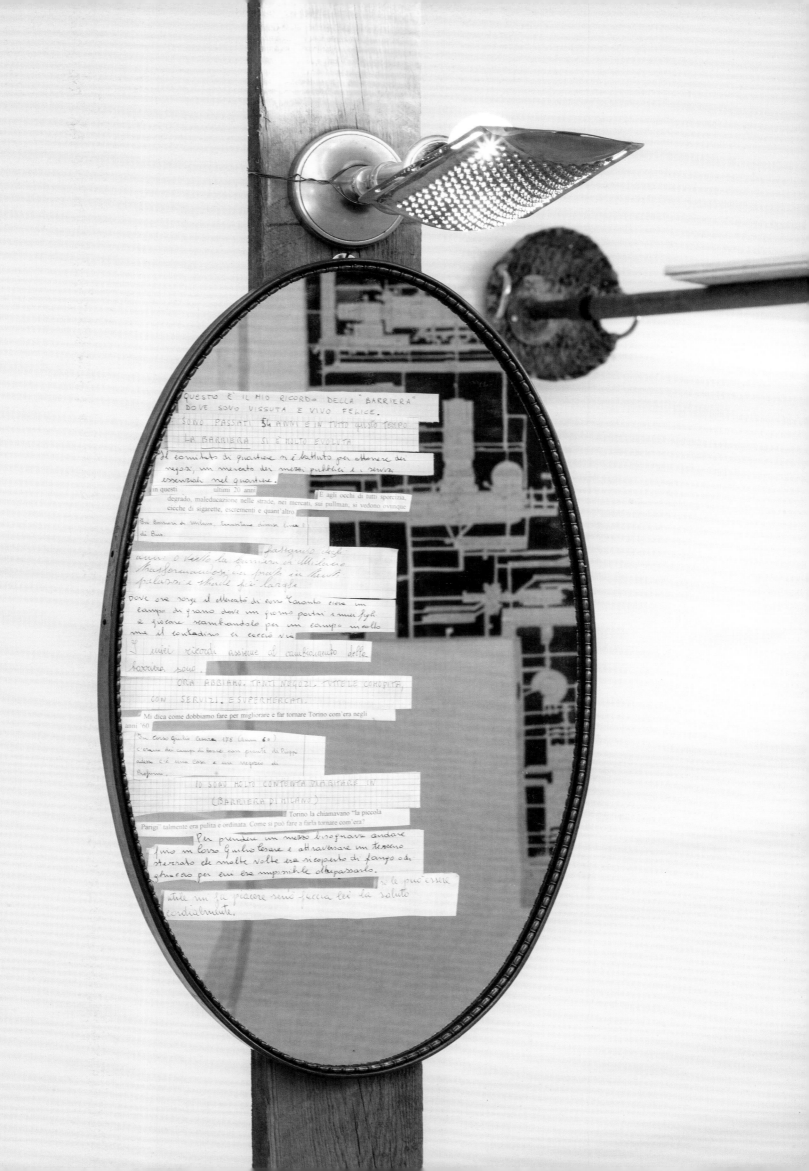

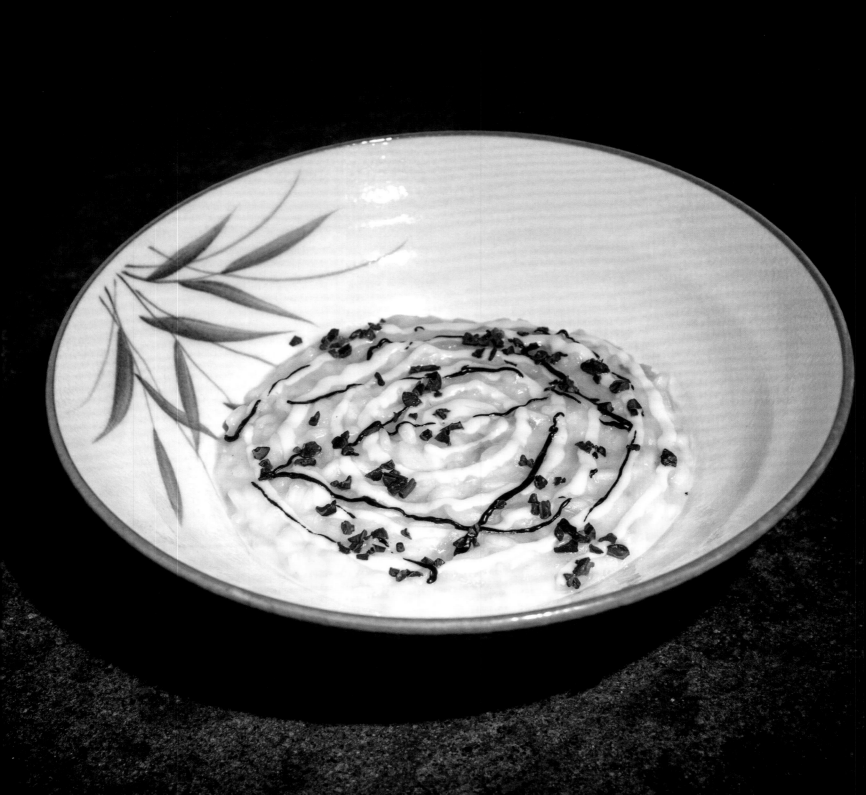

risotto, genovese, caffè, mandarino, cavolfiore e fave di cacao

INGREDIENTI PER 4 PORZIONI

8 mandarini
80 g zucchero
1 foglia di alloro
200 g di cavolfiore
200 ml di latte intero
4 cipolle bianche
50 g di burro
20 g di semi di cacao
10 g di pasta di caffè
vino bianco
brodo gallina q.b.
280 g di riso Carnaroli
pepe
sale

Per la marmellata di mandarini
Far bollire in abbondante acqua i mandarini per un'ora circa. Scolarli e privarli della buccia e dei semi. Rimettere la polpa sul fuoco assieme allo zucchero, l'alloro e il pepe. Lasciar cuocere per circa 30 minuti. Eliminare l'alloro e il pepe e mettere da parte.

Per la crema di cavolfiore
Cuocere il cavolfiore a pezzi dentro al latte. Una volta cotto, frullare, aggiustare di sale e passare allo chinois.

Per la genovese di cipolla
Tagliare finemente le cipolle e stufarle a lungo nel burro. Dopo circa due ore regolare di sale e pepe.

Per il grue di cacao
Sbollentare le fave di cacao per circa dieci minuti in acqua bollente e salata. Raffreddare e mettere da parte.

Per il risotto
Tostare a secco il riso e sfumare con il vino bianco. Bagnare con il brodo di gallina. A circa metà cottura aggiungere la genovese di cipolla, e quando ultimata mantecare con ¾ di crema di cavolfiore.

Servizio
In un piatto fondo disporre la marmellata di mandarino e aggiungere il risotto. Decorare il piatto con la restante crema di cavolfiore, la pasta di caffè e la grue di cacao.

risotto, onion *genovese*, coffee, tangerine, cauliflower, and cocoa beans

INGREDIENTS FOR 4 SERVINGS

8 tangerines
80 g sugar
1 laurel leaf
200 g cauliflower
200 ml whole milk
4 white onions
50 g butter
20 g cocoa grue
10 g di coffee paste
white wine
chicken stock to taste
280 g Carnaroli rice
2 g peppercorns

For the tangerine marmalade
Boil the tangerines in plenty of water for about one hour. Drain. Peel and remove the seeds. In a pot, add the tangerine pulp, sugar, laurel, and peppercorns. Cook for about 30 minutes. Remove the laurel leaf and the peppercorns, leaving them aside.

For the cauliflower cream
Cut the cauliflower in chunks. In a pot, pour the milk and cook the cauliflower in it. Once cooked, transfer in a mixer and blend. Adjust salt and strain with a chinois strainer.

For the onion genovese
Chop the onions finely. Stew in butter for quite some time. After two hours adjust salt and pepper.

For cocoa grue
Boil the cocoa beans for about ten minutes in boiling salted water. Let cool down and leave aside. Halfway through cooking time, add the onion genovese. When the rice is cooked, add ¾ of the cauliflower cream and stir until creamy.

Serving and plating
In a soup plate, arrange the tangerine marmalade and add the rice. Garnish with the remaining cauliflower cream, coffee paste, and the cocoa grue.

RUMENO È GIULIETTA 02, 2015
60x60 cm, Collage su vecchia stampa su tela

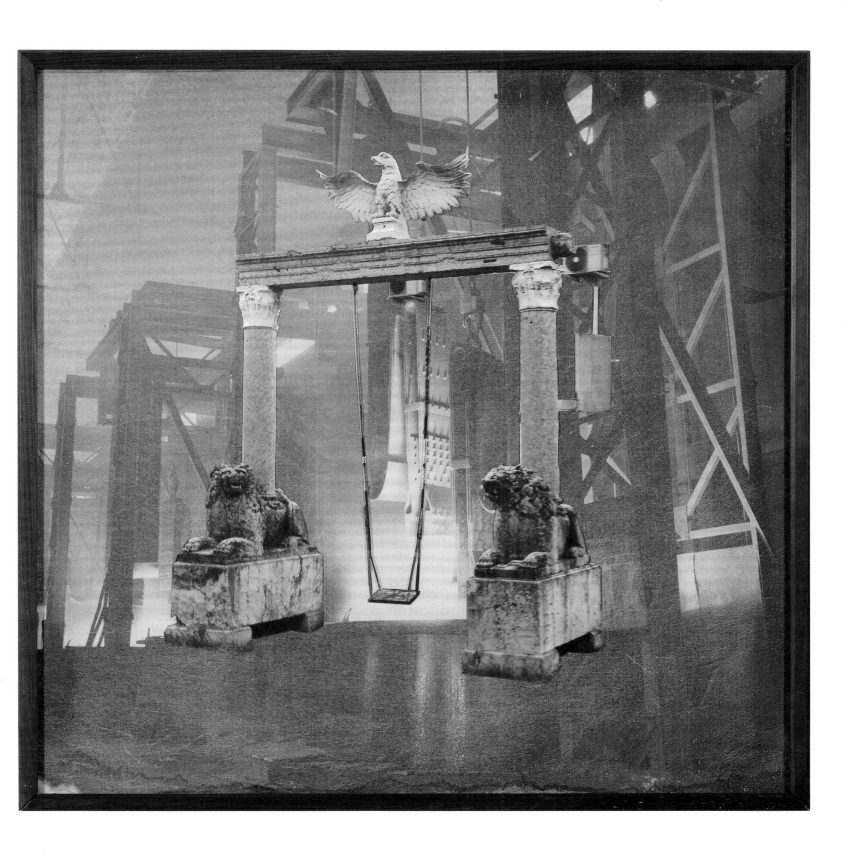

secondi

second courses

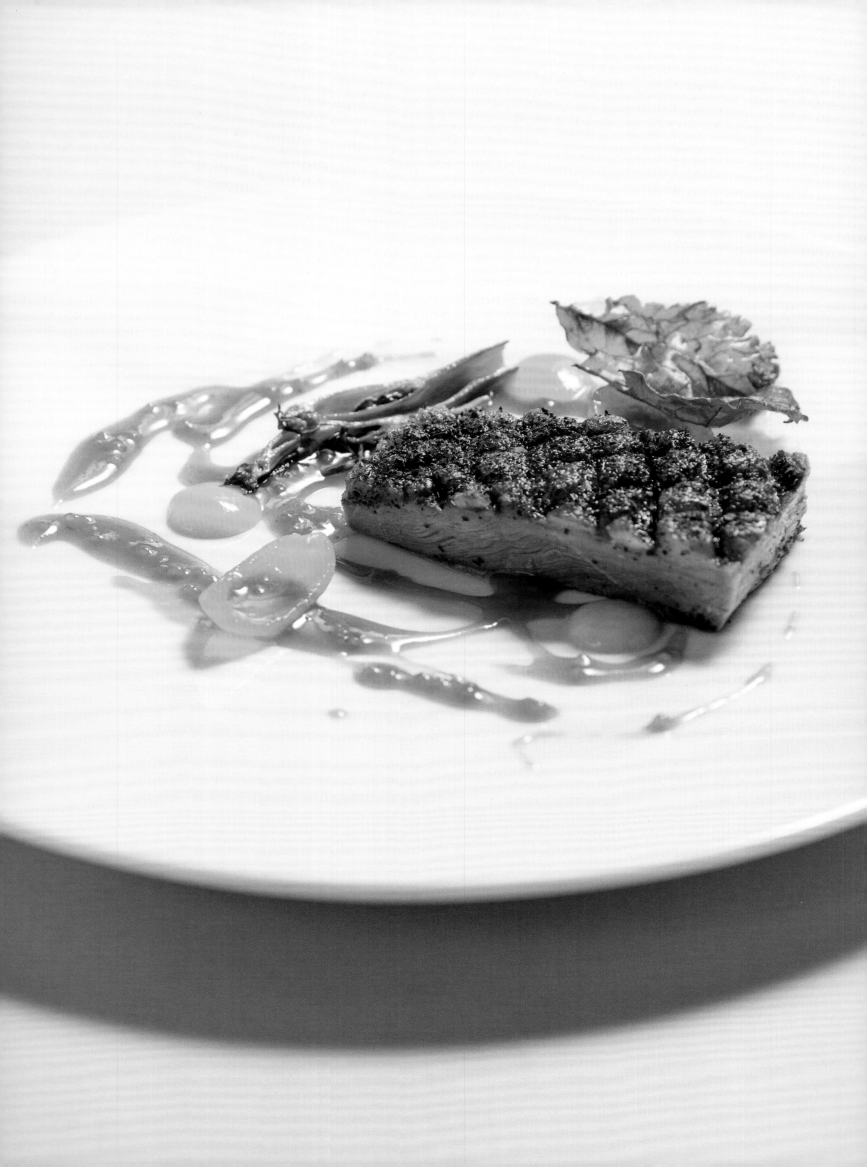

petto d'anatra, kumquat e puntarelle

INGREDIENTI PER 4 PORZIONI

4 petti d'anatra
40 g di grasso oca
60 g di demi-glace
20 g di senape in grani
8 cime di puntarelle (2 per porzione)
5 alici del Cantabrico
10 ml di aceto di mele
100 g di zucchero
150 g di kumquat
50 ml di olio EVO
sale

Per l'anatra
(da prepararsi tre giorni prima del suo utilizzo)
Pulire i petti di anatra e riporre in frigorifero scoperti per almeno tre giorni in modo che la carne si frolli.

Per i kumquat
Preparare uno sciroppo con 100 ml di acqua e 100 g di zucchero. Immergervi i kumquat per circa 20 minuti. Scolare e poi privare i kumquat dei semi.

Per l'olio alle alici
Con l'aiuto di un frullatore a immersione creare un emulsione unendo le alici, l'olio e l'aceto.

Per la demi-glace
Sciogliere la demi-glace e condirla con la senape in grani.

Servizio
Con un coltello affilato incidere la pelle del petto di anatra e scottarlo in padella con il grasso d'oca fino a far diventare la pelle croccante. A seconda dello spessore del petto, finire di cuocere la carne in forno per alcuni minuti. Lasciar riposare. Saltare in padella le puntarelle con l'olio alle alici. In un piatto piano disporre la demi-glace alla senape, due kumquat per porzione, le puntarelle e infine il petto d'anatra tagliato a forma di rettangolo.

duck breast, kumquat, and *puntarelle*

INGREDIENTS FOR 4 SERVINGS

4 duck breasts
40 g goose fat
60 g demi-glace
20 g mustard seeds
8 puntarelle shoots (2 per serving)
5 Cantabrian anchovies
10 ml apple vinegar
100 g sugar
150 g kumquat
50 ml EVO oil
salt

For the duck
(prepare three days before use)
Clean the duck breasts and leave in the refrigerator uncovered for at least three days to allow the meat to hang.

For the kumquat
Make a syrup with 100 ml of water and 100 g of sugar. Dip the kumquats and leave in the syrup for 20 minutes. Drain and remove the seed from the kumquats.

For the anchovy oil
With an immersion blender, make an emulsion with the anchovies, oil, and vinegar.

For the demi-glace
Dissolve the demi-glace and season adding the mustard seeds.

Serving and plating
With a sharp knife, cut into the skin of the duck breast and pan sear with the goose fat in a frying pan until the skin crisps. Depending on the thickness of the duck breast, finish baking in the oven for a few minutes. Allow to rest. In a pan, sauté the puntarelle (a variant of chicory) with the anchovy oil. On a dinner plate, arrange the mustard demi-glace, two kumquats per serving, the puntarelle, and the duck breast cut into a rectangle shape.

SECONDA CHANCE, 2016
Particolare dell'installazione, tecnica mista

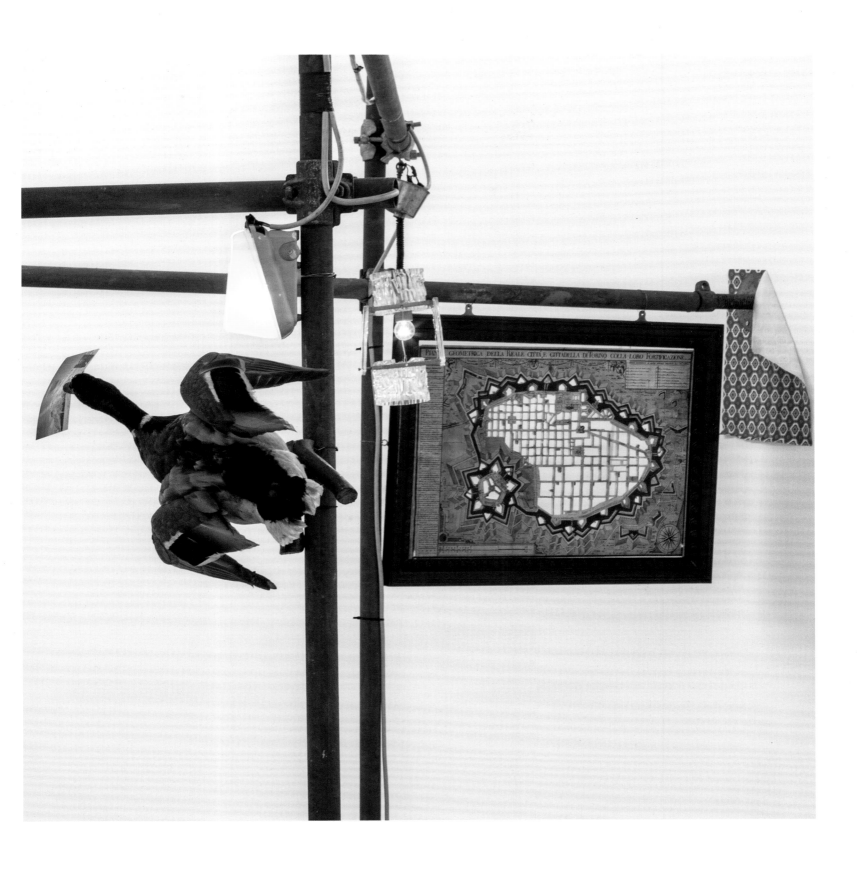

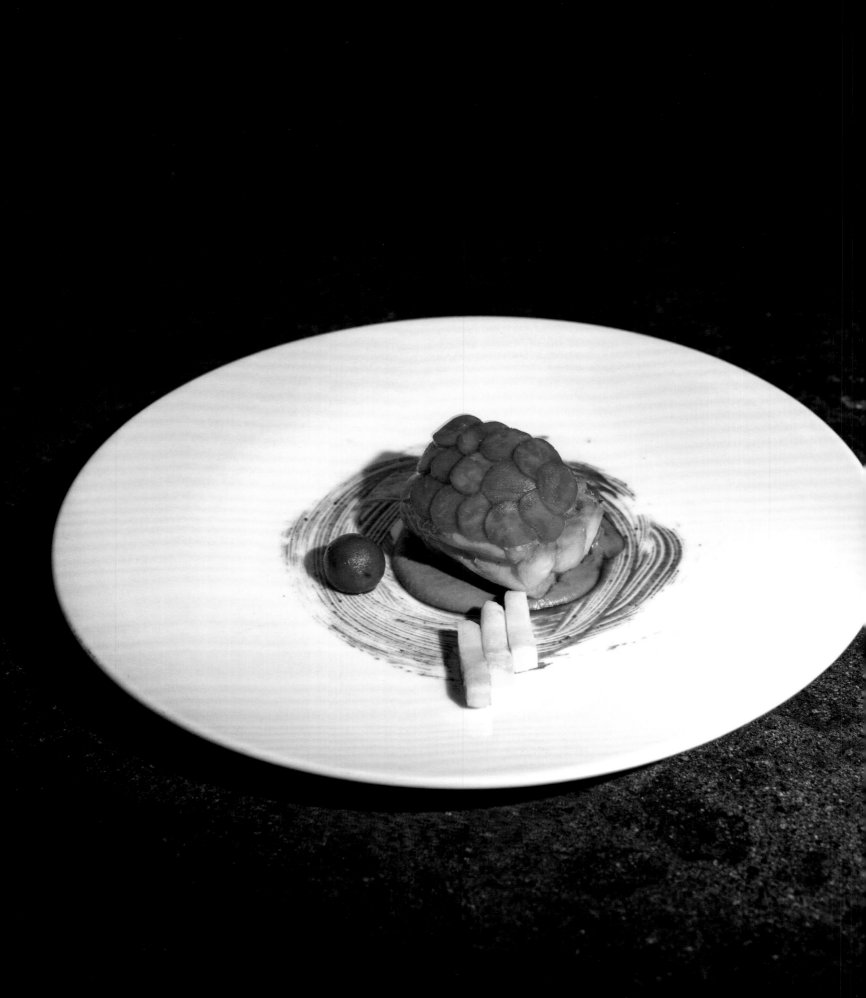

rana pescatrice, miso di rapa rossa, radice di prezzemolo e foie di terra e di mare

INGREDIENTI PER 4 PORZIONI

1 coda di rana dal peso di circa 700 g
60 g di miso alla rapa rossa
(di cui 40 g per la cottura del pesce e
20 per il servizio)
100 g di burro
300 g di radice di prezzemolo
40 g di estratto di prezzemolo
200 g di estratto rapa rossa
60 g di fegato di rana pescatrice
150 g di foie gras
½ cipolla bianca
20 ml di Calvados
5 g di colla di pesce
1 mazzo di ravanelli
150 ml di aceto bianco
15 g zucchero
olio EVO
pepe
sale

Per la rana pescatrice
Pulire la coda eliminando le parti sanguinolente e dividerla in porzioni da 120 g ciascuna. Imbustare le porzioni sottovuoto singolarmente con 10 g di miso alla rapa rossa. Cuocere in un roner per 11 minuti circa a 59 °C.

Per le sfere di foie gras e rana pescatrice
Rosolare la cipolla tagliata finemente con un filo di olio e portare a cottura. Aggiungere il fegato di rana e la metà del foie gras. Saltare in padella per alcuni minuti. Frullare al mixer regolando di sale e pepe e passare allo chinois. Con l'aiuto di un sac à poche, riempire gli appositi stampini in silicone con il composto e abbattere. Tirare fuori le sfere di fegato e riporre in freezer.

Per la glassa di rapa rossa delle sfere
In un pentolino portare a ebollizione 100 g di estratto di rapa rossa, aggiungere la colla di pesce precedentemente ammollata e lasciarla sciogliere.

Regolare di sale. Glassare le sfere di fegato ancora congelate immergendole dentro la glassa bollente. Lasciar rapprendere la gelatina intorno alle sfere e successivamente riporle in frigorifero.

Per la salsa di foie gras
Scottare il restante foie in padella, sfumare con il Calvados e frullare al mixer. Aggiustare di sale e pepe e passare allo chinois.

Per le stecche di radice di prezzemolo
Pulire 100 g di radici e una volta pelate ricavare dei piccoli parallelepipedi. Ne serviranno due per porzione. Cuocere le radici in 50 g di burro, scolarle e condirle con il sale.

Per la purea di radici di prezzemolo
Pulire e pelare le restanti radici, stufarle con il burro rimasto. Coprire con acqua e portare a cottura avendo cura di ridurre completamente il liquido. Frullare al mixer aggiungendo l'estratto di prezzemolo. Regolare di sale e passare allo chinois.

Per la giardiniera di ravanello
Pulire i ravanelli e tagliarli finemente alla mandolina. Usando un piccolo coppapasta rotondo, ricavare dei cerchi da ogni sfoglia di ravanello. In un pentolino portare a ebollizione 100 g di estratto di rapa rossa assieme al sale, lo zucchero e l'aceto. Fuori dal fuoco immergere i ravanelli nel liquido e lasciarli raffreddare dentro.

Servizio
In un piatto piano disporre centralmente la salsa di foie gras, coprirla con la purea di radici di prezzemolo e adagiarvi sopra la rana pescatrice. Con l'aiuto di una pinzetta coprire la superficie del pesce con i ravanelli in giardiniera. Accanto al pesce disporre le steccente di radici di prezzemolo. Infine, con l'aiuto di un cucchiaio, creare a lato del piatto una striscia di miso alla rapa rossa e disporvi la sfera glassata.

monkfish, red turnip miso, parsley root, and sea and earth foie

INGREDIENTS FOR FOUR PEOPLE

1 monkfish tail (ca. 700 g)
60 g red turnip miso (40 g for cooking and 20 for serving)
100 g butter
300 g parsley root
40 g parsley extract
200 g red turnip extract
60 g monkfish liver
150 g foie gras
½ white onion
20 ml Calvados
5 g isinglass
1 bunch radish
150 g white vinegar
15 g sugar
EVO oil
pepper
salt

For the monkfish
Clean the tail removing the parts still covered in blood and make four servings of about 120 g each. Put each serving into a vacuum-seal bag together with 10 g of turnip miso. Vacuum pack and cook in a Roner for 11 minutes at 59 °C (138 °F).

For the foie gras and monkfish spheres
In a frying pan, brown the finely chopped onion with a drizzle of oil and cook. Add the monkfish liver and half of the foie gras. Sauté for a few minutes. Pour in a mixer and blend, adjusting salt and pepper. Strain with a chinois strainer. With the help of a sac à poche, fill the spherical silicone molds with the mixture and blast chill. Take out the liver spheres from the molds and store in the fridge.

For the liver spheres turnip coating
In a saucepan, bring 100 g red turnip extract to a boil, add the isinglass previously soaked in water and dissolve. Adjust salt. Coat the still frozen liver spheres by dipping them into the boiling sauce. Let the gelatine thicken around the spheres and put them back in the fridge.

For the foie gras sauce
Pan sear the remaining foie, add the Calvados and reduce. Blend in a mixer. Adjust salt and pepper and strain with a chinois strainer.

For the parsley-root sticks
Clean and peel 100 g parsley root. Cut in small rectangular blocks: you will need two per serving. In a saucepan cook the parsley root in 50 g butter, drain and season with salt.

For the parsley root purée
Clean and peel the remaining parsley root. Stew with the butter left. Cover in water and cook, until the mixture is completely reduced and the liquid evaporated. In a mixer, blend adding the parsley extract. Adjust salt and strain with a chinois strainer.

For the radish giardiniera salad
Clean the radishes and chop finely with a mandolin. Using a small round pastry cutter, make small radish discs. In a saucepan, bring 100 g red turnip extract, salt, sugar, and vinegar to a boil. Remove from the heat and dip the radishes in the liquid and allow to cool down.

Serving and plating
Place the foie gras sauce at the center of a dinner plate. On the sauce, pour the parsley root purée and lay down the monkfish. With the help of a kitchen plier, cover the surface of the fish with bits of radish from the giardiniera salad. Place the parsley root sticks next to the fish. Finally, helping with a spoon, paint a stripe of red turnip miso across the side of the plate and, on it, place a turnip-coated liver sphere.

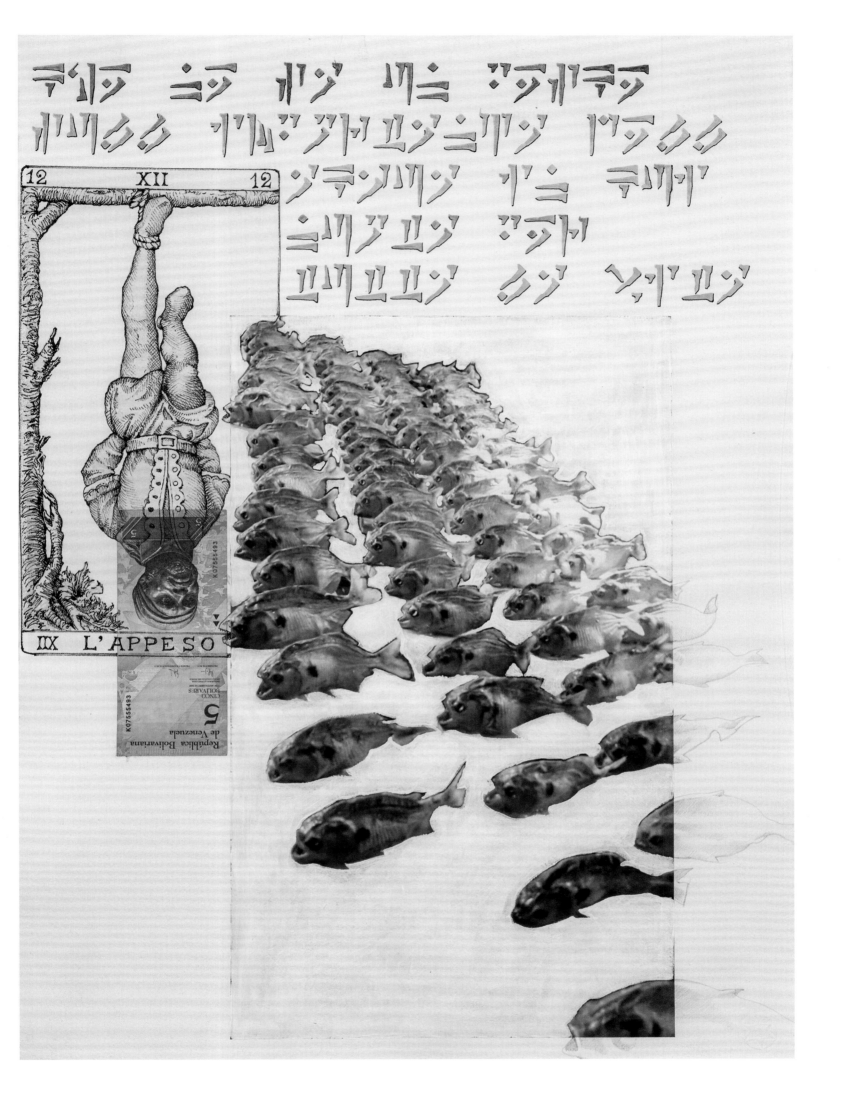

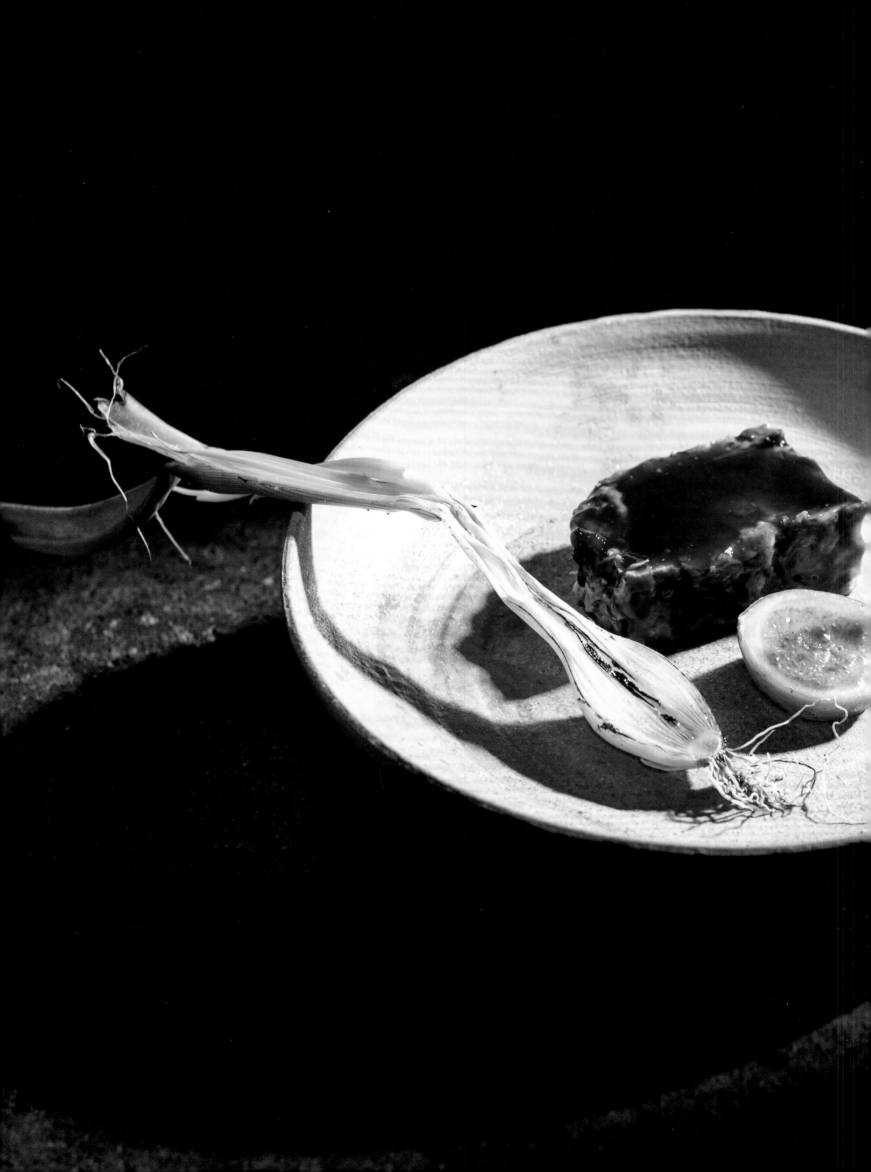

costolette di maiale in salsa barbecue

INGREDIENTI PER 4 PORZIONI

500 g di spuntature di maiale
20 g di timo
1 cucchiaio di grasso d'oca
50 ml di aceto di mele
150 g di ketchup artigianale
145 g di semi di senape
10 g di semi di coriandoli
1 cipolla bianca
20 g di burro
30 g di zucchero di canna
10 g di salsa Worcestershire (BBQ)
4 fichi
4 cipollotti
olio EVO
pepe
sale

Per le costolette

Imbustare sottovuoto le spuntature, il grasso di oca e il timo. Cuocere a vapore a 78 °C per 12 ore. A tempo ultimato, mettere da parte il grasso di cottura e spolpare le spuntature ancora calde. Tritare grossolanamente a coltello la carne e condire con sale e pepe, aggiungendo un po' del grasso di cottura precedentemente messo da parte. Riporre la carne in un contenitore a base quadrangolare per fare in modo che si compatti con l'aiuto di un peso sopra. Dopo aver lasciato riposare in frigorifero, togliere la carne dal contenitore e tagliarla a coltello ottenendo dei cubi.

Per la salsa BBQ

Stufare una cipolla bianca tagliata finemente con un filo di olio e il burro. Aggiungere i semi di senape e coriandolo, il ketchup, la salsa Worcestershire, l'aceto di mele e infine lo zucchero di canna. Lasciar cuocere per un'ora a fuoco lento, poi frullare, passare allo chinois e regolare di sale.

Per i cipollotti

Dopo aver eliminato lo strato superficiale dei cipollotti, cuocerli sottovuoto con un filo di olio a 90 °C per circa 20 minuti. Far raffreddare.

Servizio

Scottare i cubi di maiale a fuoco alto in una padella antiaderente con un filo di olio da tutti i lati. Nel frattempo, sempre in padella, scottare i fichi tagliati a metà e i cipollotti cotti sottovuoto e condirli con un pizzico di sale. Servire aggiungendo la salsa barbecue, il cubo di maiale e completare con i fichi e i cipollotti a lato del piatto.

pork ribs
in BBQ sauce

INGREDIENTS FOR 4 SERVINGS

500 g pork ribs
20 g thyme
1 tbsp. goose liver
50 ml apple vinegar
150 g homemade ketchup
145 g mustard seeds
10 g coriander seeds
1 onion
20 g butter
30 g cane sugar
10 g BBQ sauce
4 figs
4 shallots
EVO oil
pepper
salt

For the pork ribs
Put the ribs, goose liver, and thyme into a vacuum-seal bag. Vacuum pack and steam cook for 12 hours. Once the meat is cooked, put aside the cooking fat and remove the bones from the still hot ribs. With a knife, coarsely chop the meat, and season with salt and pepper, adding some of the cooking fat previously put aside. Place the meat in a cube-shaped container and add a weight on top, so that the pork will be more compact. After it has rested in the fridge, remove the meat from the container and with a knife cut it into cubes.

For the BBQ sauce
In a saucepan, stew a finely chopped white onion with a drizzle of oil and butter. Add mustard seeds and coriander, ketchup, BBQ sauce, apple vinegar, and brown sugar. Leave to simmer for an hour, then blend, strain with a chinois strainer and adjust salt.

For the shallots
Remove the skin from the shallots, vacuum pack, and cook with a little oil at 90 °C (194 °F) for about 20 minutes. Allow to cool down.

Serving and plating
In a non-stick frying pan, pour in a drizzle of oil and sear the pork cubes on all sides. In the meantime, in a frying pan sear the figs cut in half and the shallots you have previously vacuum packed and cooked. Season with salt. Plate adding the BBQ sauce, the pork cube and garnish with the figs and the shallots on the side.

POST-PORTRAIT-03, 2018
50x70 cm, Tecnica mista su carta marmorizzata

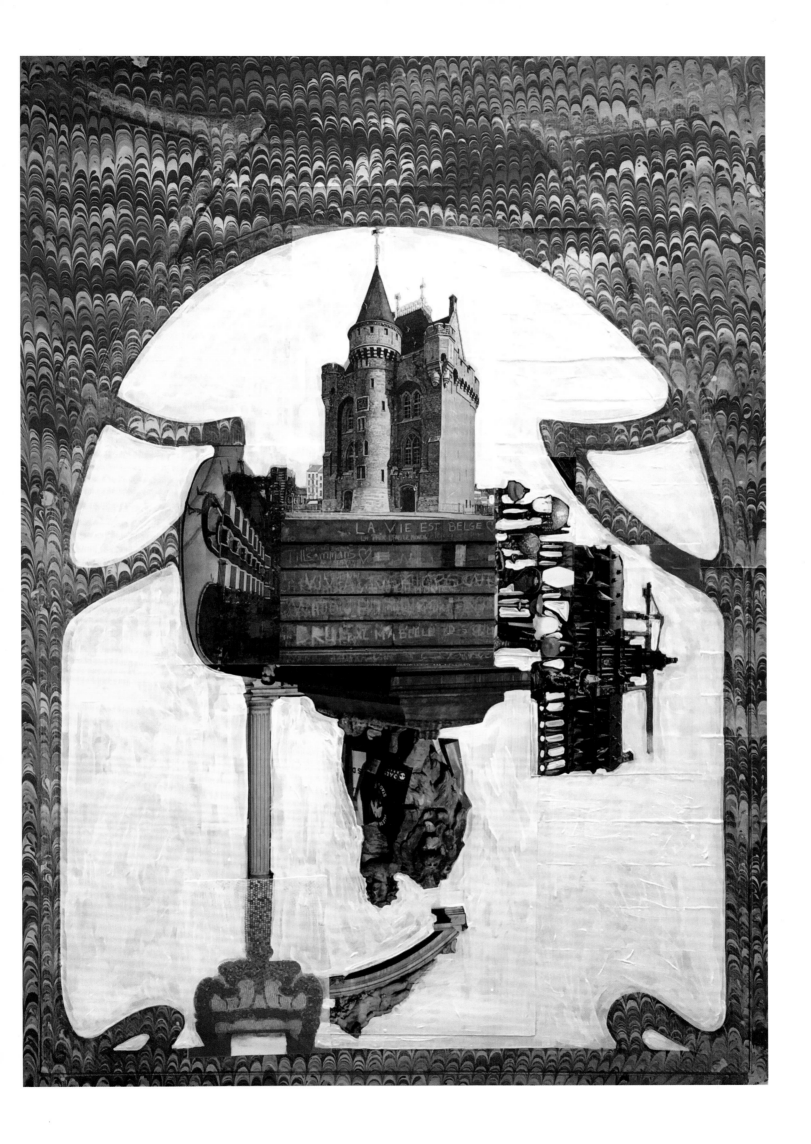

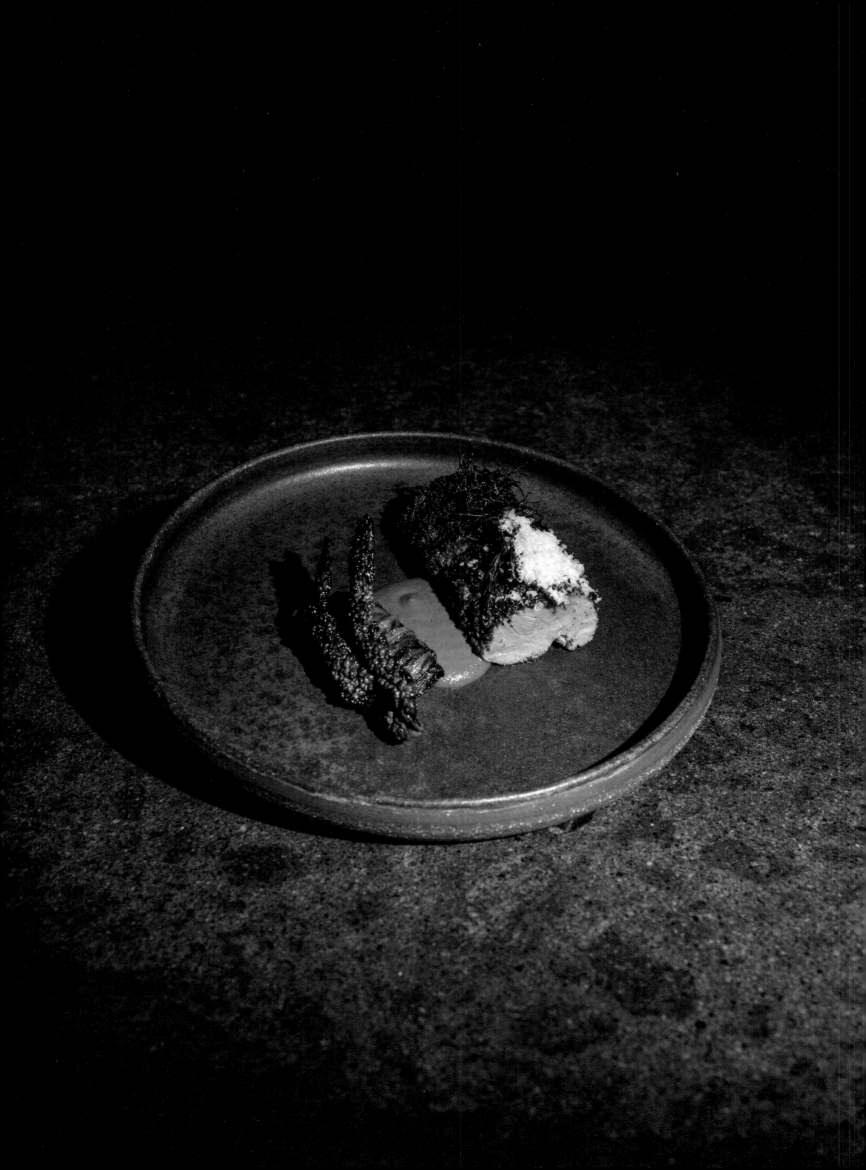

agnello, sumac, cicoria ripassata e pecorino stagionato

INGREDIENTI PER 4 PORZIONI

1 mazzetto di menta
5 alici del Cantabrico
peperoncino
60 g di sumac
3 spicchi di aglio
(di cui 2 privati dell'anima e 1 intero)
400 g di controfiletto di agnello
2 mazzi di cicoria
60 g di pecorino stagionato
demi-glace
1 mazzo di finocchietto
8 foglie di cavolo nero
olio di arachidi
300 ml di olio EVO
sale

Per la marinatura dell'agnello
Frullare la menta, le alici, i due spicchi d'aglio assieme all'olio. Mettere la carne sottovuoto assieme alla marinatura e lasciarla in frigorifero per una notte.

Per la cottura dell'agnello
Togliere la carne dalla marinatura e asciugarla con carta assorbente. Con l'aiuto della pellicola, formare dei salsicciotti con il controfiletto, imbustare sottovuoto e cuocere a 58 °C per 40 minuti. Far raffreddare.

Per la salsa di cicoria
Sbollentare tutta la cicoria in acqua salata per alcuni minuti e raffreddare in acqua e ghiaccio. Frullare metà della cicoria in un mixer aggiustando di sale e olio. Passare allo chinois e mettere da parte.

Per la cicoria ripassata
Scaldare in una padella un filo di olio, aggiungere lo spicchio di aglio intero e successivamente la restante cicoria e il peperoncino. Saltare in padella per pochi secondi e regolare di sale.

Per il pecorino grattugiato
Congelare il pecorino e successivamente grattarlo finemente. Conservare in freezer.

Per il finocchietto e il cavolo nero
Sfogliare il finocchietto e friggerlo in olio di arachide. Asciugare su carta assorbente. Successivamente, friggere le foglie di cavolo nero e asciugare.

Servizio
Impanare l'agnello nel sumac e scottarlo da tutti i lati in padella utilizzando un filo di olio. Far riposare la carne per alcuni minuti. In un piatto piano disporre la salsa di cicoria al centro, adagiarvi l'agnello scottato e la cicoria ripassata a lato. Aggiungere sull'agnello la demi-glace, il finocchietto, le foglie di cavolo nero e completare infine con il pecorino grattato.

lamb, sumac, sautéed dandelion, and aged Pecorino cheese

INGREDIENTS FOR 4 SERVINGS

1 bunch mint
5 Cantabrian anchovies
chili pepper
60 g sumac
3 garlic cloves
(1 whole and 2 without the germ)
400 g lamb sirloin
2 chicory bunches
60 g aged Pecorino cheese
demi-glace
1 bunch wild fennel
8 black cabbage leaves
peanut oil
300 ml EVO oil
salt

For the lamb marinade
In a mixer, blend the mint, the anchovies, two garlic cloves, and EVO oil. Vacuum seal the meat with the marinade and leave in the fridge for one night.

For the lamb
Remove the meat from the marinade. Pat dry with absorbent paper. Cover the sirloin with saran wrap and a pack into sausage-shaped chunks. Vacuum pack and cook at 58 °C (136 °F) for 40 minutes. Allow to cool down.

For the chicory sauce
Parboil all the chicory in salted water for a few minutes. Dip in water and ice to cool down. In a mixer, blend half of the chicory, adjusting salt and oil. Strain with a chinois strainer and leave aside.

For the sautéed chicory
In a saucepan, heat little oil, add the whole garlic clove and then add the remaining chicory and chili pepper. Sautée for a few seconds and adjust salt.

For the grated Pecorino cheese
Freeze the cheese. Grate finely and store back in the freezer.

For the wild fennel and black cabbage
Peel the wild fennel and fry in peanut oil. Pat dry with absorbent paper. Do the same with the black cabbage leaves.

Serving and plating
Bread the lamb in the sumac and in frying pan pour in a drizzle of oil and sear the lamb on all sides. Allow to rest for a few minutes. In a dinner plate, pour the chicory sauce in the middle and, on top, lay down the seared lamb. On a side, add the sautéed chicory. Add the demi-glace on the lamb and garnish with the wild fennel and the black cabbage leaves. Sprinkle the grated cheese to finish.

RUMENO È GIULIETTA 03, 2015
60x60 cm, Collage su vecchia stampa su tela

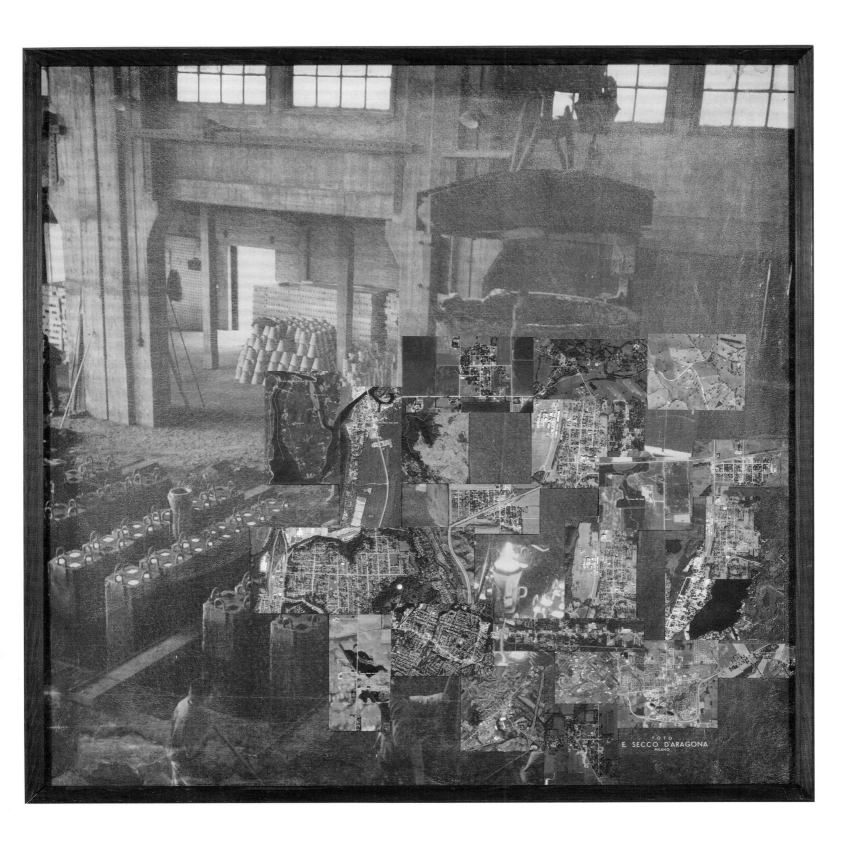

FOTO
E. SECCO D'ARAGONA
MILANO

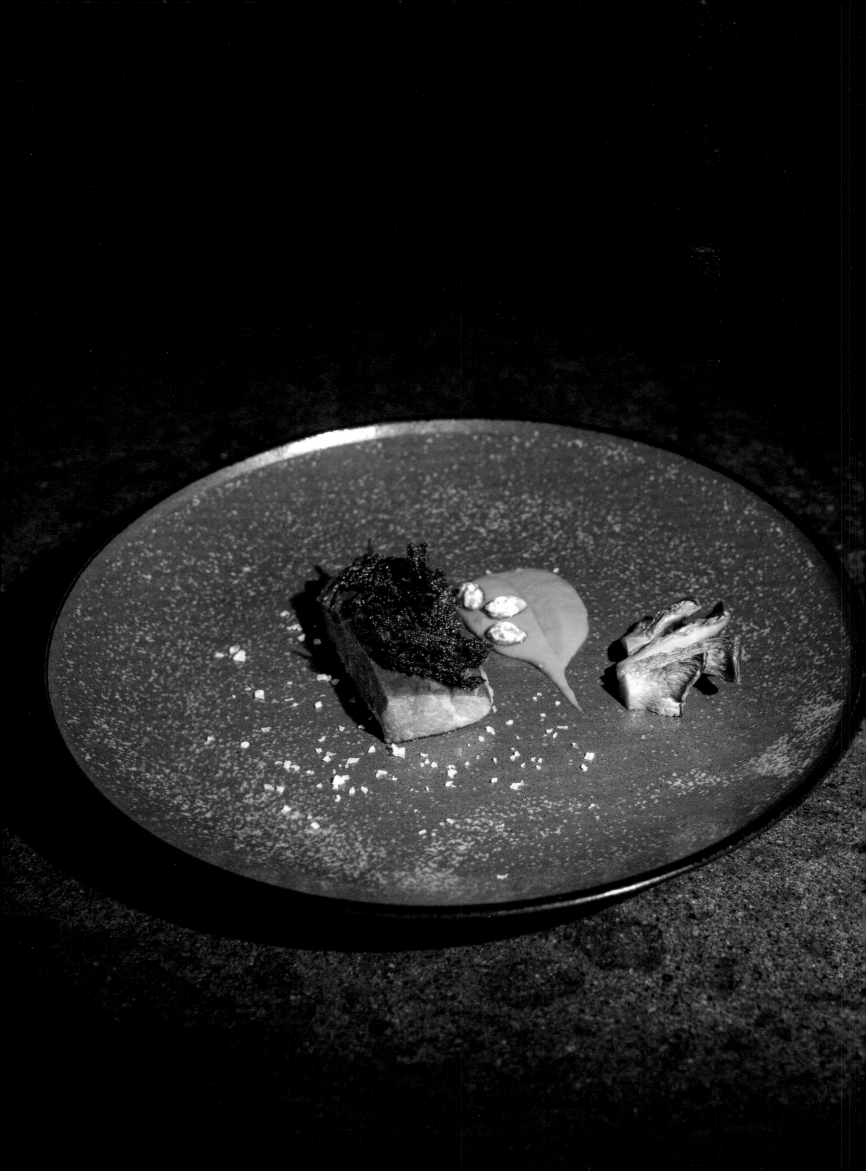

maiale, salsa di pistacchi e dashi, kumquat e funghi

INGREDIENTI PER 4 PORZIONI

500 g di presa di maiale
1 spicchio di aglio privato dell'anima
1 ramo di timo
15 g di zucchero
150 g di pistacchi senza pelle
20 g di dashi in polvere
½ cipolla bianca
50 g di kumquat fermentato
brodo vegetale q.b.
100 g di funghi di stagione
demi-glace
bonito flakes
2 l di acqua
20 g di lattuga di mare
olio di semi di arachide
olio EVO
30 g di sale

Per la presa di maiale
Fare una salamoia con 1 litro di acqua, 30 g di sale e 15 g di zucchero e immergervi la presa di maiale lasciandola riposare in frigo per cinque ore. Una volta tolta la carne dalla marinatura, asciugarla e ricavare porzioni da 120 g. Imbustare le porzioni singolarmente sottovuoto con l'aglio tagliato a quarti, il timo e l'olio di oliva. Far cuocere in un forno a vapore per cinquanta minuti a 62 °C. Raffreddare in acqua e ghiaccio. Rigenerare quindi il maiale nel roner per cinque minuti a 58 °C e scottarlo da tutti i lati con un filo di olio in una padella antiaderente. Lasciarlo riposare per alcuni minuti.

Per la salsa di pistacchi e dashi
Cuocere i pistacchi in un litro di acqua fredda assieme al dashi. Quando tutto il liquido si sarà ritirato, frullare con il mixer e passare al setaccio. Mettere da parte tre pistacchi per porzione e tostarli.

Per la crema di kumquat
In un pentolino, soffriggere la cipolla tagliata finemente poi aggiungere il kumquat e coprire con del brodo vegetale. A cottura ultimata, frullare e passare al setaccio. Se necessario, aggiustare di sale.

Per i funghi
Tagliare i funghi e saltarli in padella con un filo di olio.

Servizio
Friggere la lattuga di mare in olio bollente fino a croccantezza. In un piatto piano, disporre la salsa di pistacchi e dashi e posizionare il maiale su un lato del piatto. Successivamente decorare con alcuni punti di crema di kumquat e i funghi saltati. Coprire il maiale con la demi-glace e completare con una manciata di bonito flakes e i pistacchi tostati.

pork, dashi and pistachio sauce, kumquat and mushrooms

INGREDIENTS FOR 4 SERVINGS

500 g pork neck
1 garlic clove without the germ
1 thyme twig
15 g sugar
150 g unpeeled pistachioes
20 g dashi powder
½ white onion
50 g fermented kumquat
vegetable stock to taste
100 g fresh mushrooms
demi-glace
bonito flakes
2 l water
20 g sea lettuce
peanut oil
EVO oil
30 g salt

For the pork neck

Marinate the pork in 1 l water, 30 g salt and 15 g sugar. Allow to rest in the fridge for five hours. Take the meat out of the marinade, pat dry, and cut four servings of 120 g each. Vacuum pack each serving adding garlic cut into quarters, thyme, and olive oil. Cook in steam oven at 62 °C (144 °F) for 50 minutes. Cool in water and ice. Regenerate the pork in the Roner at 58 °C (136 °F) for five minutes and sear from all sides with a drizzle of oil in a non-stick pan. Allow to rest for a few minutes.

For the pistachio and dashi sauce

In a pot with 1 l cold water, cook the pistachioes and the dashi together. Once all the liquid has evaporated, blend in a mixer and sieve. Toast three pistachios per serving and leave aside for garnishing.

For the kumquat cream

In a saucepan, fry slightly the finely chopped onion, then add the kumquat and cover with vegetable stock. When cooked, blend and sieve. If necessary, adjust salt.

For the mushrooms

Cut the mushrooms and sauté in a frying pan with a drizzle oil.

Serving and plating

Fry the sea lettuce in boiling oil until crispy. In a dinner plate, pour the pistachio and dashi sauce and lay down the pork on a side. Garnish with little mounds of kumquat cream and the sautéed mushrooms. Pour the demi-glace on the meat and complete with a handful of bonito flakes and toasted pistachioes.

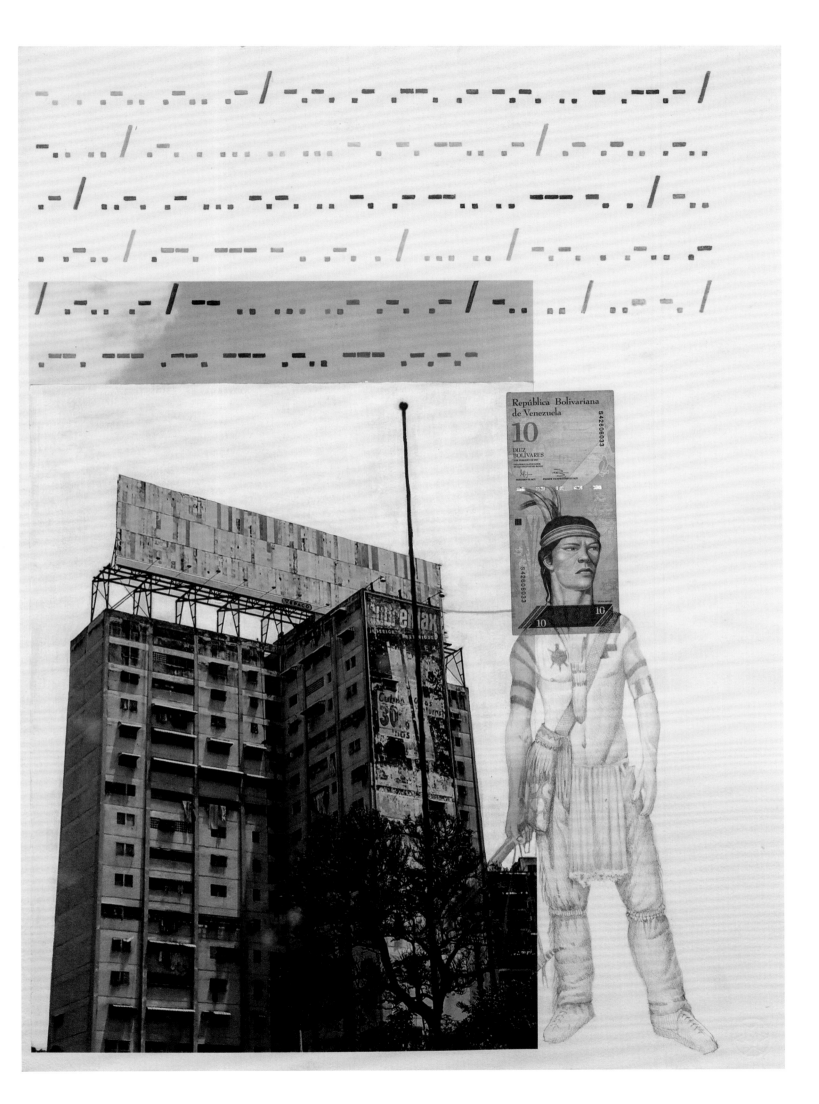

dolci

desserts

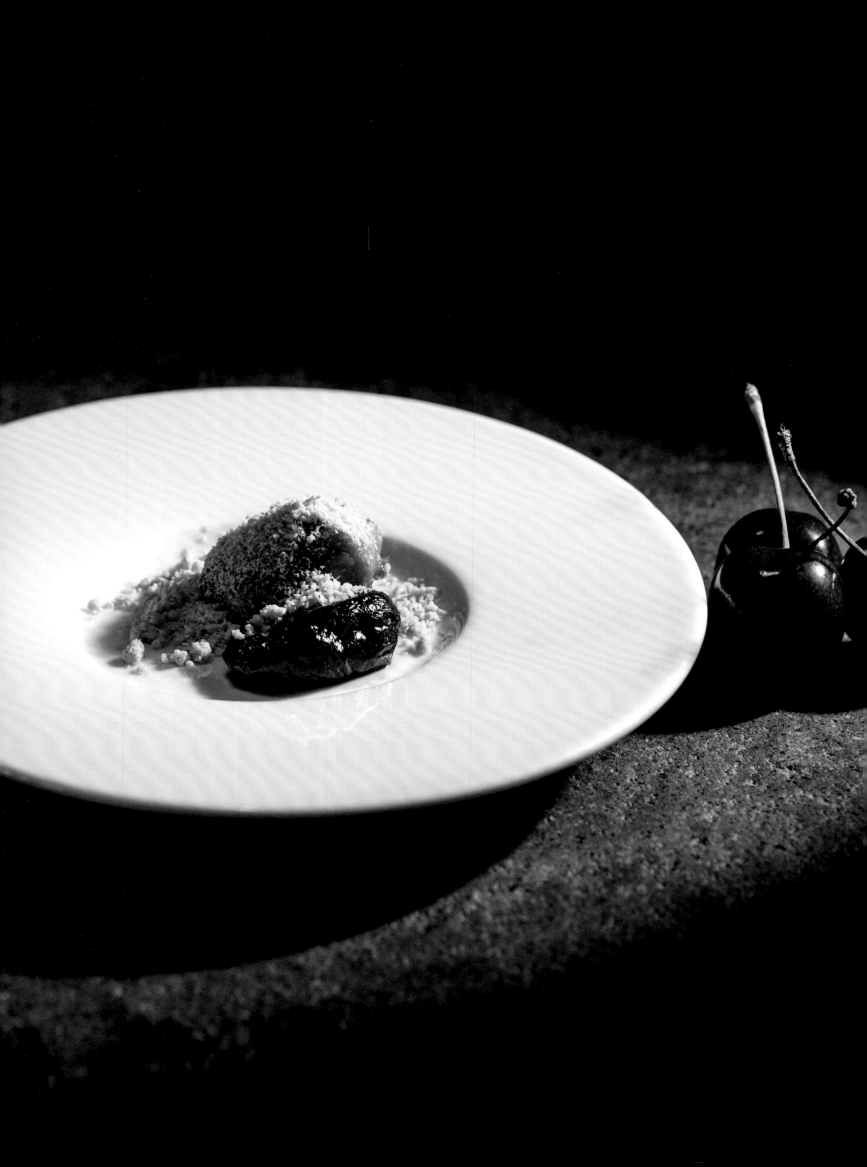

animella in salsa di soia dolce con visciole della Tuscia in Armagnac e torcione di fegato d'oca

INGREDIENTI PER 4 PORZIONI

100 g di animelle
salsa di soia
4 visciole selvatiche all'Armagnac
cacao in polvere
1 lobo di foie gras
1 g di zucchero
25 ml di Bourbon
1 g di peperoncino
1 g di polvere di peperoncino affumicato
25 ml di Calvados
torcione di foie gras grattugiato
(1 cucchiaio per porzione)
azoto liquido
1 g di pepe affumicato in polvere
0,75 g di curing salt
1 g di pepe
8 g di sale

Pulire accuratamente le animelle e metterle da parte. Privare il foie di tutte le vene e dividere in pezzi. In una ciotola, mescolare sale, zucchero, Bourbon, peperoncino, Calvados, polvere di peperoncino affumicato, curing salt, il pepe e il pepe affumicato in polvere. Aggiungere il foie gras e mescolare bene. Con una pellicola, dare una forma cilindrica al foie. Marinare per tre settimane. Eliminare la pellicola e avvolgere il foie nell'apposita garza. Appendere in frigorifero per circa due settimane e poi congelare. Grattare il foie usando una Microplane e versarvi sopra l'azoto liquido. Conservare nel congelatore. Infarinare le animelle e cuocerle in padella con del grasso d'oca. Una volta cotte al 90%, asciugare con un tovagliolo di carta il grasso in eccesso e glassare con una salsa di soia dolce. Servire le animelle con accanto due visciole. Guarnire con il cacao e con un cucchiaio di foie grattugiato.

sweetbread in sweet soy sauce with Armagnac Tuscia sour cherries and foie gras torchon

INGREDIENTS FOR 4 SERVINGS

100 g sweetbread
soy sauce
4 Armagnac wild sour cherries
cocoa powder
1 lobe foie gras
1 g sugar
25 ml Bourbon
1 g chili pepper
1 g smoked chili pepper powder
25 ml Calvados
foie gras torchon, grated
(1 tbsp. per serving)
liquid nitrogen
1 g smoked pepper powder
0.75 g curing salt
1 g pepper
8 g salt

Clean the sweetbread thoroughly and set aside. Remove all veins from the foie gras and cut into pieces. In a bowl mix the salt, sugar, Bourbon, chili pepper, Calvados, smoked chili pepper powder, curing salt, pepper and smoked pepper powder. Add the foie gras and stir well. Use cling film to give a cylindrical shape to the foie. Marinate for three weeks. Remove the film and wrap the foie in a cooking gauze. Hang in the refrigerator for about two weeks. Then freeze. Grate the foie With a Microplane, grate the foie and pour the liquid nitrogen on it. Store in the freezer. Flour the sweetbread and fry in a pan with goose fat. Once cooked to 90%, with a paper towel, remove the extra fat and glaze with a sweet soy sauce. Serve the sweetbread with two sour cherries next to it. Garnish with cocoa and a tablespoon of grated foie gras.

RUMENO È GIULIETTA 01, 2015
60x60 cm, Collage su vecchia stampa su tela

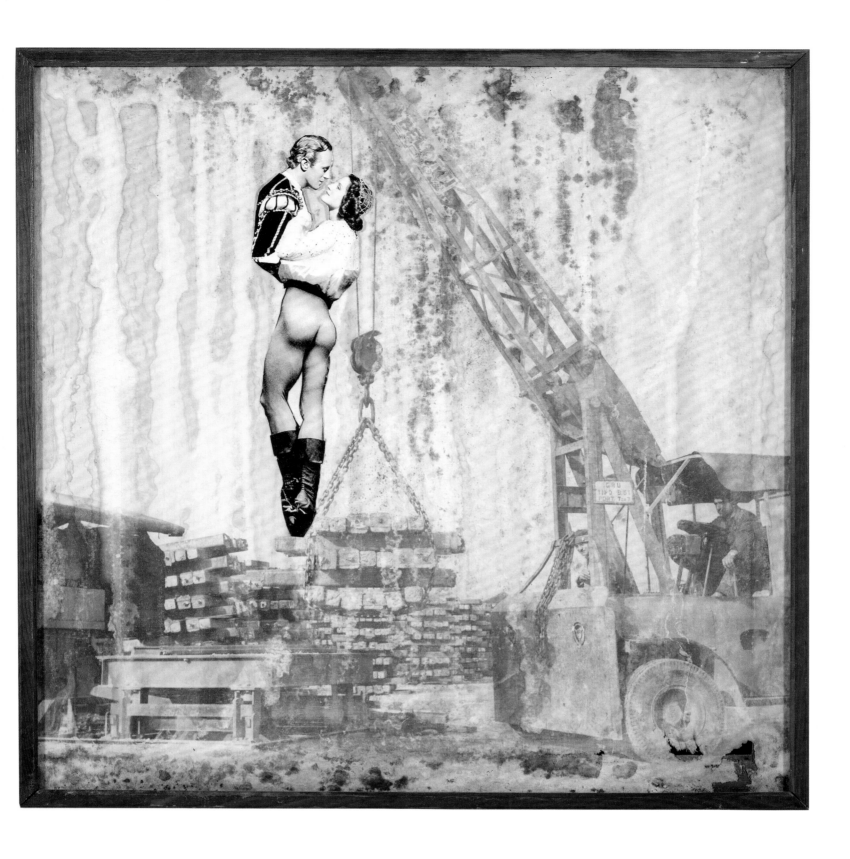

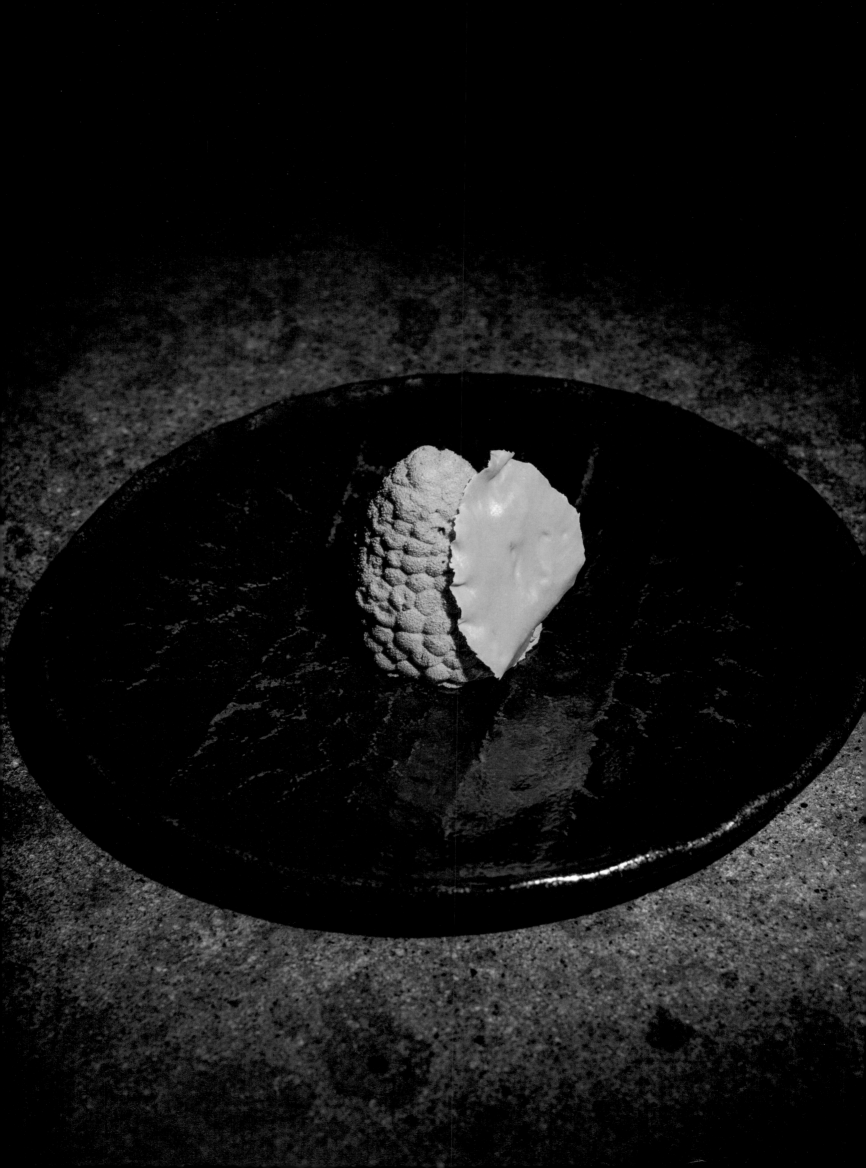

lampone e cioccolato

INGREDIENTI PER 4 PORZIONI

Per la mousse al cioccolato e l'inserto di lampone

125 ml di latte intero
3 g di gelatina (colla di pesce)
180 g di cioccolato fondente sciolto a bagnomaria
250 g di panna semimontata
150 g di purea lampone
10 g di zucchero
2 ml di aceto di lamponi

Mettere a bollire il latte e nel frattempo reidratare la gelatina in acqua fredda. Sciogliere la gelatina nel latte, versare il composto sul cioccolato ed emulsionare bene con l'aiuto di una spatola. Unire dal basso verso l'alto la panna semi montata. Riporre tutto in un sac à poche.
Nel frattempo, riscaldare la purea di lampone, lo zucchero e l'aceto di lamponi fino a far sciogliere completamente lo zucchero. Mettere il composto in degli stampini sferici del diametro di 2 cm circa e congelare.

Per il biscotto al tè verde matcha

2 uova intere
100 g di farina mandorle
80 g di burro fuso
90 g di farina 00
150 g di albume
100 g di zucchero
15 g di tè verde matcha in polvere (grado culinary)

In una bowl, unire le uova, la farina di mandorle, il burro fuso, la polvere di tè matcha e la farina.

In una planetaria, montare a neve l'albume con lo zucchero. Aggiungere l'albume montato dal basso verso l'alto agli ingredienti precedentemente mischiati nel bowl. Amalgamare delicatamente e stendere il composto in una placca foderata con la carta forno. Infornare a 165 °C per dieci minuti. Una volta raffreddato, ricavare dei dischi di 5 cm di diametro.

Per il lampone

4 dischi di biscotti al tè matcha (1 per porzione)
spray alimentare rosso

Riempire con la mousse di cioccolato l'apposito stampo a forma di lampone per ¾. Aggiungere l'inserto al lampone e ricoprire con la mousse. Livellare il composto con una piccola spatola e posizionare un disco di biscotti. Mettere in abbattitore o congelare per almeno sei ore. Una volta congelato, togliere il lampone dallo stampo e colorare interamente con l'apposito spray alimentare rosso effetto velluto.

Per la foglia decorativa

50 g di pasta di zucchero bianca
colorante in polvere verde

Lavorare la pasta manualmente con il colorante e aiutandosi con un matterello stendere una sfoglia di 0,2 mm circa. Ricavare delle foglie. Essiccare in forno a 70 °C per due ore controllando che le foglie si siano indurite.

Servizio

Riporre in frigo per un paio di ore e servire adagiando a lato la foglia di zucchero.

chocolate
and raspberry

INGREDIENTS FOR 4 SERVINGS

**For the chocolate mousse
and raspberry insert**
>125 ml whole milk
>3 g isinglass
>180 g dark chocolate,
>melted in a bain-marie
>250 g semi-whipped cream
>150 g raspberry purée
>10 g sugar
>2 ml raspberry vinegar

Boil the milk and in the meantime rehydrate the isinglass in cold water. Dissolve in the milk, pour the mixture over the chocolate and emulsify well with the help of a spatula. Add the semi-whipped cream stirring gently from the bottom upwards. Transfer to a sac à poche.
In the meantime, heat the raspberry purée, sugar, and raspberry vinegar until the sugar is completely dissolved. Pour the mixture into spherical molds about 2 cm in diameter and freeze.

For the matcha green tea cookie
>2 whole eggs
>100 g almond flour
>80 g butter, melted
>90 g 00 flour
>150 g egg white
>100 g sugar
>15 g powdered matcha green tea
>(culinary)

In a bowl, combine the eggs, almond flour, melted butter, matcha tea powder, and flour. In a planetary mixer, beat the egg white with the sugar until stiff.

Add the egg white whipped from the bottom upwards to the ingredients previously mixed in the bowl. Mix gently and lay the mixture on a tray lined with baking paper. Bake at 165 °C (329 °F) for ten minutes. Once cooled down, cut out 5 cm diameter discs.

For the raspberry
>4 matcha tea round cookies
>(1 per serving)
>red velvet food spray

Take the raspberry-shaped mold and fill three-quarters full with the chocolate mousse. Add the raspberry insert and cover with the mousse. With a small spatula, level off the mixture and on top place a matcha tea round cookie. Blast chill or freeze for at least 6 hours. Once frozen, remove the raspberry from the mold, and spray all over with the red velvet food spray.

For the garnish leaf
>50 g white sugar paste
>green food coloring powder

Combine the paste with the coloring powder and knead by hand. With the help of a rolling pin, roll out a 0.2 mm thick sheet. Cut out some leaves. Dry in the oven at 70 °C (158 °F) for two hours, checking that the leaves have hardened.

Serving and plating
Store the raspberry in the fridge for a couple of hours and serve with the garnish leaf next to it.

MMS 09, 2019
68x48 cm, Tecnica mista su carta fatta a mano

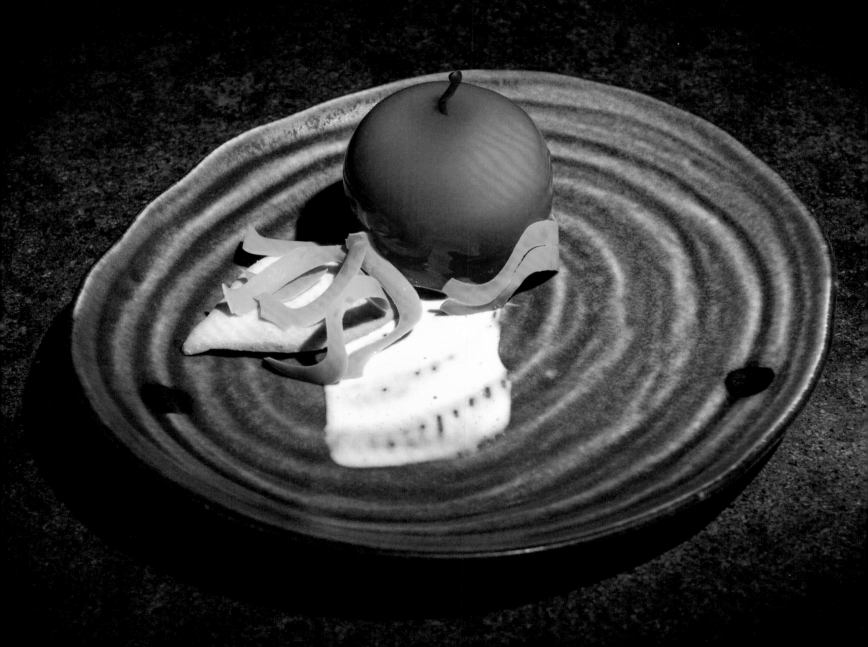

mela "avvelenata" con Calvados

INGREDIENTI PER 4 PORZIONI

Per l'inserto alla mela

 4 mele Granny Smith
 succo di mezzo limone
 1 bacca di vaniglia
 100 g di purea di mela
 2 g di cannella

Tagliare le mele a brunoise e saltarle in padella con il resto degli ingredienti, dopo aver privato la vaniglia dei semi e averli messi da parte. Una volta appassita la mela, aggiungere i semi della vaniglia e riporre il composto in un uno stampo sferico di circa 2 cm di diametro e congelare.

Per la meringa italiana e la mousse di mela

 250 g di purea di mela
 5 g di colla di pesce
 40 g di panna
 200 g di panna semi-montata
 70 ml di acqua
 125 g di zucchero
 120 g di albume
 60 g di zucchero

Scaldare in un pentolino l'acqua assieme a 125 g di zucchero. Portare a 121 °C. Nel frattempo, in una planetaria, montare a neve l'albume assieme al restante zucchero. Aggiungere a filo lo sciroppo e continuare a montare fino al raffreddamento del composto. Unire il composto (la meringa) alla purea di mele. Reidratare la gelatina e scioglierla in 40 g di panna e aggiungere alla meringa. Infine, amalgamare al composto la panna semi-montata mescolando dal basso verso l'alto. Riporre in un sac à poche.

Per il riempimento dello stampo

Negli appositi stampi versare la mousse di mela fino a ¾. Aggiungere l'inserto e coprire con la mousse. Abbattere e successivamente levare dallo stampo le mele.

Per la glassa

 300 g di purea mela
 450 ml di acqua
 95 g di zucchero
 10 g di pectina
 12 g di colorante rosso alimentare

Portare ad ebollizione tutti gli ingredienti, far bollire per 20 minuti. Riporre in un contenitore profondo fuori dal frigorifero.

Per la crema inglese al Calvados

 150 ml di latte intero
 17 ml di Calvados
 1 bacca di vaniglia
 60 g di tuorlo d'uovo
 35 g di zucchero

Portare ad ebollizione il latte e il Calvados assieme alla vaniglia. In un contenitore, unire lo zucchero ai tuorli e versarvi sopra il latte. Mettere il composto nuovamente sul fuoco e portare a 83 °C circa. Eliminare la bacca di vaniglia e raffreddare in una placca. Riporre in uno squeezer.

Per la frolla

 125 g di burro
 90 g di zucchero a velo
 35 g di farina di mandorle
 55 g di uova intere
 250 g di farina 00
 2,5 g di sale

Tagliare a cubetti il burro freddo e unirlo allo zucchero a velo. Montare con una foglia in planetaria. Aggiungere gradualmente la farina di mandorle, le uova e la farina 00. Continuare a montare e infine aggiungere il sale. Riporre la frolla in frigorifero per almeno due ore coperta da un canovaccio. Stendere la frolla ad uno spessore di 0,6 mm. Ricavare con l'apposito stampo delle foglie di frolla. Cuocere a 170 °C per 12 minuti.

Per la glassatura della mela

Portare la glassa a 58 °C e immergervi la mela ancora congelata. Lasciar scolare la glassa in eccesso mettendo la mela su una griglia.

Servizio

In un piatto piano disporre la crema inglese, aggiungere la foglia di pasta frolla a lato e posizionarvi sopra la mela glassata.

Calvados "poisoned" apple

INGREDIENTS FOR 4 SERVINGS

For the apple insert
 4 Granny Smith apples
 half a lemon juice
 1 vanilla bean
 100 g apple purée
 2 g cinnamon

Cut the apples brunoise and sautée in a pan with the rest of the ingredients, removing the seeds from the vanilla, setting them aside. Once the apple has dried out, add the vanilla seeds and pour the mixture in a spherical mold of about 2 cm in diameter and freeze.

For the Italian meringue and apple mousse
 250 g apple purée
 5 g isinglass
 40 g cream
 200 g semi-whipped cream
 70 ml water
 125 g sugar
 120 g egg white
 60 g sugar

Heat the water and 125 g of sugar in a saucepan. Bring to 121 °C (250 °F). In the meantime, in a planetary mixer, beat the egg white and the remaining sugar until stiff. Drizzle the syrup and keep whisking to assemble until the mixture has cooled down. Add the mixture (the meringue) to the apple purée. Rehydrate the isinglass and dissolve in 40 g of cream. Add to the meringue. Finally, add the semi-whipped cream stirring gently from the bottom upwards. Transfer to a sac à poche.

For the mold filling
Take the molds and fill three-quarters full with the apple mousse. Add the insert and cover with the mousse. Blast chill and then remove the apples from the mold.

For the icing
 300 g apple purée
 450 ml water
 95 g sugar
 10 g pectin
 12 g of red food coloring

Bring all the ingredients to a boil and boil for 20 minutes. Remove from heat and pour in a deep container without refrigerating.

For the Calvados cream
 150 ml whole milk
 17 ml Calvados
 1 vanilla bean
 60 g egg yolk
 35 g sugar

Combine the milk, Calvados, and vanilla, and bring to a boil. In a bowl, mix the sugar with the egg yolks and pour in the milk. Put the mixture back on the heat and bring to about 83 °C (181 °F) Remove the vanilla bean and allow to cool on a tray. Put in a squeezer.

For the shortcrust pastry
 125 g butter
 90 g icing sugar
 35 g almond flour
 55 g whole eggs
 250 g 00 flour
 2.5 g salt

Cut the cold butter into cubes and add it to the icing sugar. In a planetary mixer, beat with a flat beater (leaf) until stiff. Gradually add the almond flour, eggs, and 00 flour. Keep beating and finally add salt. Cover the shortcrust with a cloth and store in the refrigerator for at least two hours. Roll out the shortcrust pastry to a thickness of 0.6 mm. Cut out the shortcrust leaves with the special mold. Cook at 170 °C (338 °F) for 20 minutes.

For the icing
In a saucepan, bring the icing to 58° C (136°F) and dip the frozen apple in it. Place the apple on a grid to let the excess icing drip off.

Serving and plating
On a dinner plate, arrange the Calvados cream, add the shortcrust pastry leaf to the side and the coated apple on top of it.

DEAR FRIEND, 2019
Tecnica mista su cemento affrescato

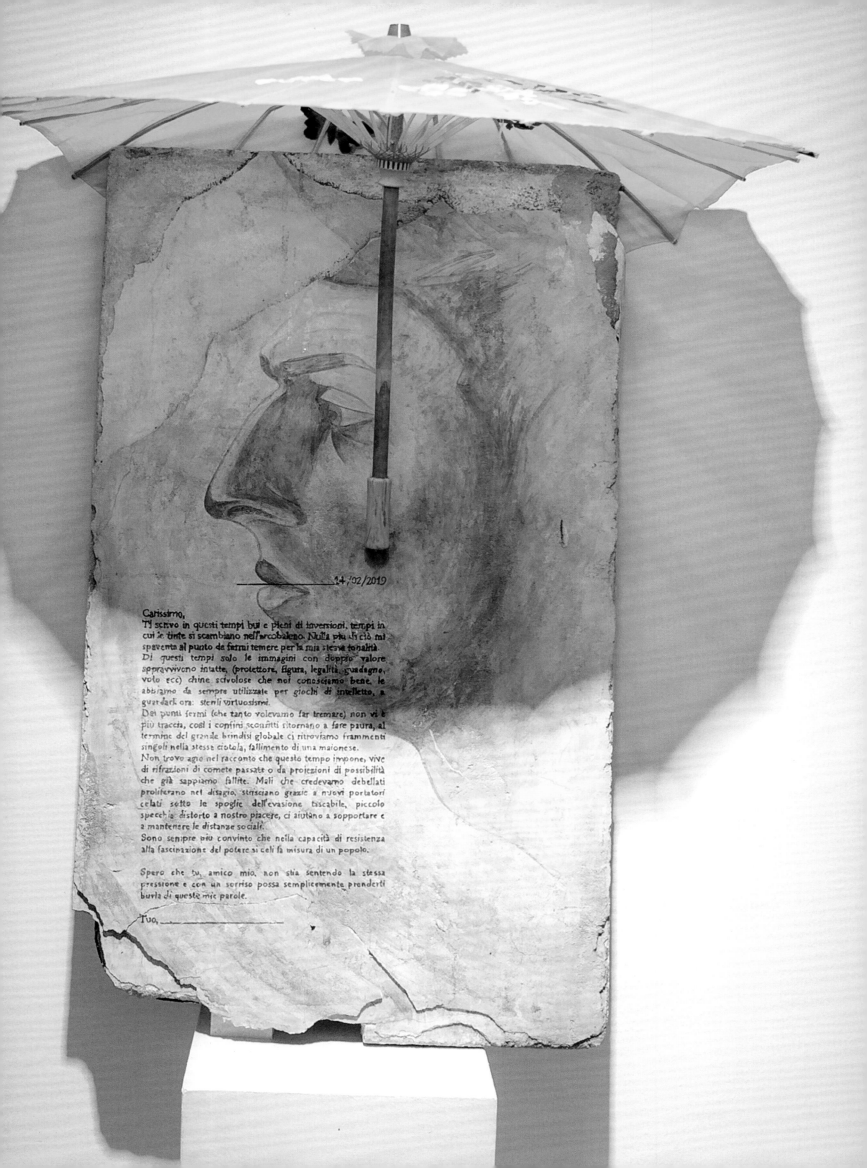

14/02/2019

Carissimo,

Ti scrivo in questi tempi bui e pieni di inversioni, tempi in cui le tinte si scambiano nell'arcobaleno. Nulla più di ciò mi spaventa al punto da farmi temere per la mia stessa tonalità.

Di questi tempi solo le immagini con doppio valore sopravvivono intatte, (protettore, figura, legalità, guadagno, voto ecc) chine scivolose che noi conosciamo bene, le abbiamo da sempre utilizzate per giochi di intelletto, a guardarli ora: sterili virtuosismi.

Dei punti fermi (che tanto volevamo far tremare) non vi è più traccia, così i confini sconfitti ritornano a fare paura, al termine del grande brindisi globale ci ritroviamo frammenti singoli nella stessa ciotola, fallimento di una maionese.

Non trovo agio nel racconto che questo tempo impone, vive di rifrazioni di comete passate o da proiezioni di possibilità che già sappiamo fallite. Mali che credevamo debellati proliferano nel disagio, strisciano grazie a nuovi portatori celati sotto le spoglie dell'evasione tascabile, piccolo specchio distorto a nostro piacere, ci aiutano a sopportare e a mantenere le distanze sociali.

Sono sempre più convinto che nella capacità di resistenza alla fascinazione del potere si celi la misura di un popolo.

Spero che tu, amico mio, non stia sentendo la stessa pressione e con un sorriso possa semplicemente prenderti burla di queste mie parole.

Tuo, _____

zuppetta di latte condensato, espresso in gelatina, mandorle sabbiate e gelato al Baileys

INGREDIENTI PER 4 PORZIONI

Per la zuppetta di latte condensato
 350 g di panna
 150 ml di latte intero
 30 g di glucosio

Preparare il latte condensato cuocendo e riducendo del 40% la panna con il latte. Ottenuta la riduzione, aggiungete il glucosio solo all'ultimo istante. Passare al setaccio e mettere in frigorifero fino al momento dell'uso.

Per l'espresso in gelatina
 2 pezzi di anice stellato
 10 g di liquirizia in polvere (o in bastoncini)
 4 tazze di caffè espresso
 12,5 g di gelatina (colla di pesce)
 450 ml di acqua
 60 g circa di zucchero
 25 g circa di glucosio

Tostare l'anice stellato e metterlo in infusione nel caffè insieme alla liquirizia. Ammollare la gelatina in acqua e scioglierla nel caffè, dopo averlo prima filtrato e poi zuccherato. Quando ancora caldo, aggiungere anche il glucosio e mescolate bene. Riporre in frigorifero e far riposare per almeno quattro ore.

Per le mandorle sabbiate
 75 g di mandorle tostate
 25 ml di acqua
 30 g di zucchero

Mettere l'acqua e lo zucchero in una casseruola e cuocere a 117 °C. Incorporare le mandorle nello sciroppo così ottenuto e mescolare bene, facendo rivestire le mandorle di glassa in modo omogeneo.

Per il gelato al Baileys
 250 g di panna
 250 ml di latte intero
 30 g di glucosio
 75 g di zucchero
 25 g di glicerina
 Baileys dealcolizzato
 4 g di gelatina (colla di pesce)

In una casseruola, versare tutti gli ingredienti tranne la gelatina e scaldare a 85 °C. In un secondo momento aggiungere anche la gelatina ammollata in acqua, quindi lasciare raffreddare, porre nella gelatiera e fare mantecare. Quando il composto è pronto, riporre nel freezer per almeno due ore.

Servizio
Versare su un piatto fondo due cucchiai di latte condensato, un cucchiaio abbondante di gelatina di caffè, le mandorle sabbiate e completare con una pallina di gelato al Baileys.

condensed-milk *zuppetta*, espresso jelly, sanded almonds and Baileys ice cream

INGREDIENTS FOR 4 SERVINGS

For the condensed-milk zuppetta

> 350 g cream
> 150 ml whole milk
> 30 g glucose

To make the condensed milk, combine cream and milk, reducing the liquid by 40%. Once reduced, add the glucose only at the very last moment. Sieve and store in the refrigerator until ready to use.

For the espresso jelly

> 2 star anise pods
> 10 g licorice, powder or sticks
> 4 cups espresso coffee
> 12.5 g isinglass
> 450 ml water
> 60 g sugar
> 25 g glucose

Toast the star anise and infuse it into the coffee together with the licorice. Soak the isinglass in water. Filter the coffee and dissolve the isinglass in it. Add sugar. When still hot, add the glucose and stir well. Store in the refrigerator and allow to rest for at least four hours.

For the sanded almonds

> 75 g toasted almonds
> 25 ml water
> 30 g sugar

In a saucepan, combine the water and sugar and cook at 117 °C (243 °F). Incorporate the almonds in the syrup thus obtained and stir well, so that all the almonds are coated evenly with icing.

For the Baileys ice cream

> 250 g cream
> 250 ml whole milk
> 30 g glucose
> 75 g sugar
> 25 g glycerine
> Baileys (dealcoholized)
> 4 g isinglass

In a saucepan, combine all the ingredients except the isinglass and bring to 85 °C (185 °F), then add the isinglass soaked in water. Allow to cool, pour in the ice-cream maker and stir until creamy. When the mixture is ready, put back in the freezer for at least two hours.

Serving and plating

In a soup plate pour two tablespoons of condensed milk, a generous spoon of coffee jelly, and the sanded almonds. Complete the dish with a scoop of Baileys ice cream.

POST-SYMBOL-01, 2018
180x100x18 cm, Collage ed acrilico bianco su legno

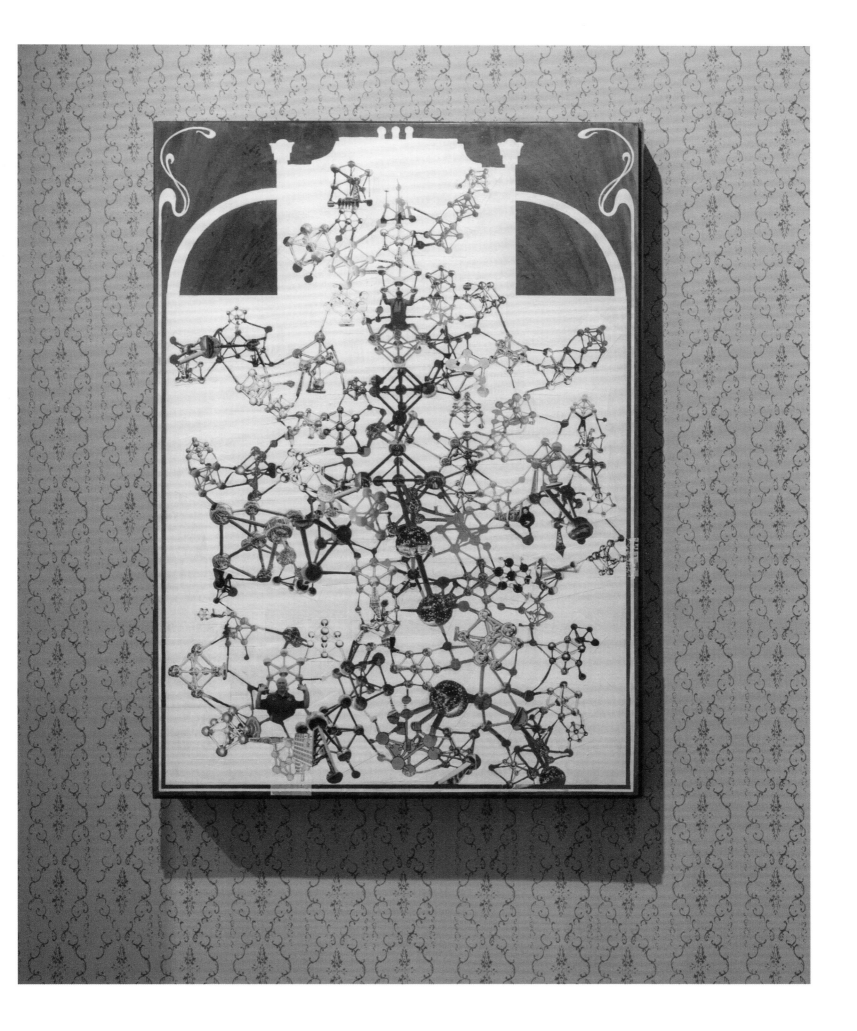

frangipane, ciliegie, maionese al cioccolato bianco e gelato al wasabi

INGREDIENTI PER 4 PORZIONI

Per il frangipane
125 g di burro in crema
100 g di zucchero granulato
20 g di zucchero invertito
75 g di uova intere
150 g di farina di mandorle
8 visciole selvatiche all'Armagnac
(2 per porzione)
burro spray

Assemblare il burro nella planetaria insieme allo zucchero granulato e allo zucchero invertito per qualche minuto. Successivamente aggiungere le uova intere e la farina di mandorle. Mettere l'impasto in un piccolo sacchetto e lasciarlo riposare in frigorifero per un'ora. Usando lo stampo appropriato in silpat, cuocere a 170 °C gradi per 17 minuti. Prima di infornare, aggiungere in ciascuno stampo due ciliegie e ungerlo con del burro spray.

Per il gelato al wasabi
594 ml di latte intero
137 g di panna fresca
46,5 g di latte magro in polvere
108 g di saccarosio
49 g di glucosio 42 DE
49 g di destrosio
5 g di semi di carrubba, stabilizzante E410
20 g di polvere di wasabi
sciroppo di visciole

Riscaldare il latte, la panna e il glucosio. Incorporare le altre polveri mischiate precedentemente. Portare a 85 °C per 20 secondi e poi abbassare a 10 °C. Ottenuto il gelato, variegare a piacere con lo sciroppo.

Per la maionese al cioccolato bianco
80 g di cioccolato bianco
100 ml di olio di semi di girasole
20 g di tuorlo

Sciogliere il cioccolato a bagnomaria e fare una maionese tradizionale con tuorlo, olio di semi e cioccolato bianco. Mettere in un sac à poche.

Per il servizio
4 germogli di pisello e
4 di wasabi (1 per porzione)
semi di sesamo al wasabi

Su un piatto mettere per primo il frangipane, aggiungere delle gocce di maionese e infine una quenelle di gelato al wasabi. Completare il piatto con le visciole, i semi di sesamo e i germogli.

frangipane, cherries, white-chocolate mayonnaise, and wasabi ice cream

INGREDIENTS FOR 4 SERVINGS

For the frangipane

125 g buttercream
100 g granulated sugar
20 g invert sugar
75 g whole eggs
150 g almond flour
8 Armagnac wild cherries (2 per serving)
spray butter

In a planetary mixer, combine the butter, granulated sugar, and invert sugar for a few minutes. Then add the whole eggs and the almond flour. Transfer the mixture to a small bag and allow to rest in the fridge for an hour. Using the special Silpat mold, cook at 170 °C (338 °F) for 17 minutes. Before baking, add two cherries to each mold and grease with spray butter.

For the wasabi ice cream

594 ml whole milk
137 g fresh cream
46.5 g skimmed milk powder
108 g sucrose
49 g glucose DE 42
49 g dextrose
5 g carob bean seeds E410 (stabilizer)
20 g wasabi powder
sour cherry syrup

Combine all powders. In a saucepan, heat the milk, cream, and glucose. Add the previously mixed powders. Bring to 85 °C (185 °F) for 20 seconds and then lower to 10 °C (50 °F). When the ice cream is ready, use the sour cherry syrup to obtain a variegato effect.

For the white chocolate mayonnaise

80 g white chocolate
100 ml sunflower seed oil
20 g egg yolk

Melt the chocolate in a bain-marie and make a traditional mayonnaise with egg yolk, sunflower seed oil, and white chocolate. Transfer to a sac à poche.

Serving and plating

4 pea sprouts and 4 wasabi
sprouts (1 per serving)
wasabi sesame seeds

In a plate put the frangipane first, then add some drops of mayonnaise and finish with a quenelle of wasabi ice cream. Complete the dish with the sour cherries, sesame seeds, and sprouts.

MMS 10, 2019
68x48 cm, Tecnica mista su carta fatta a mano

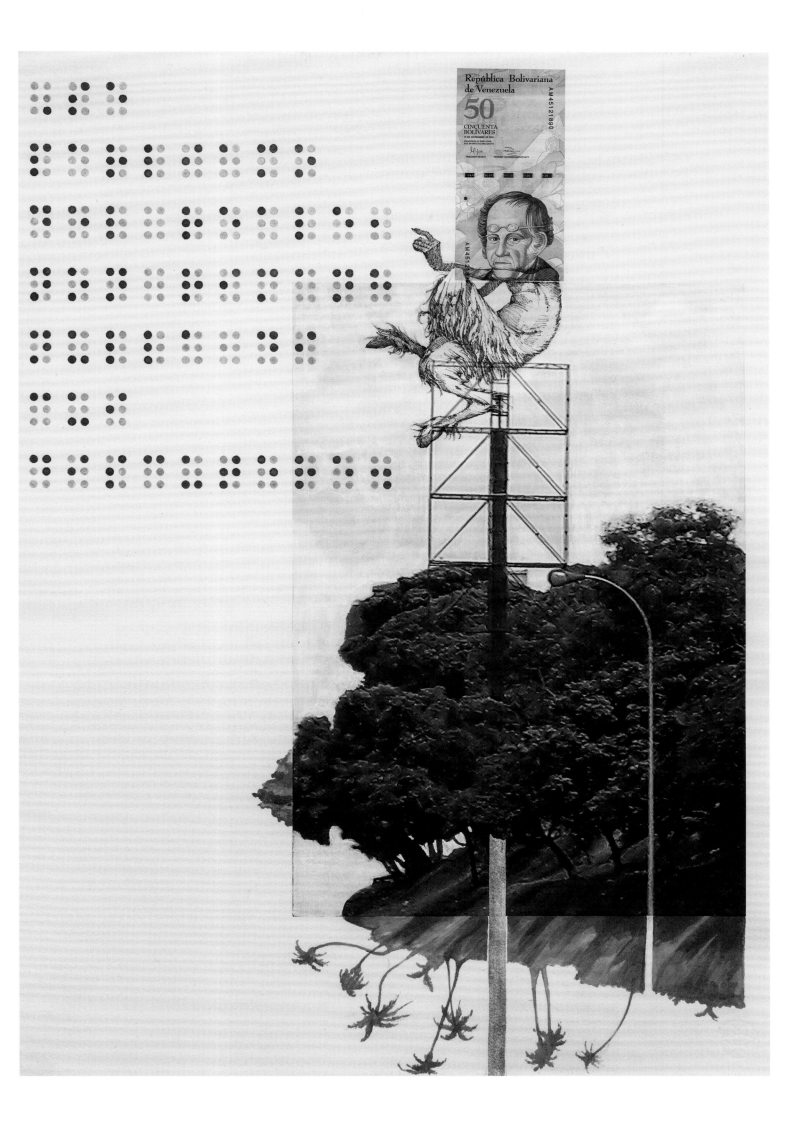

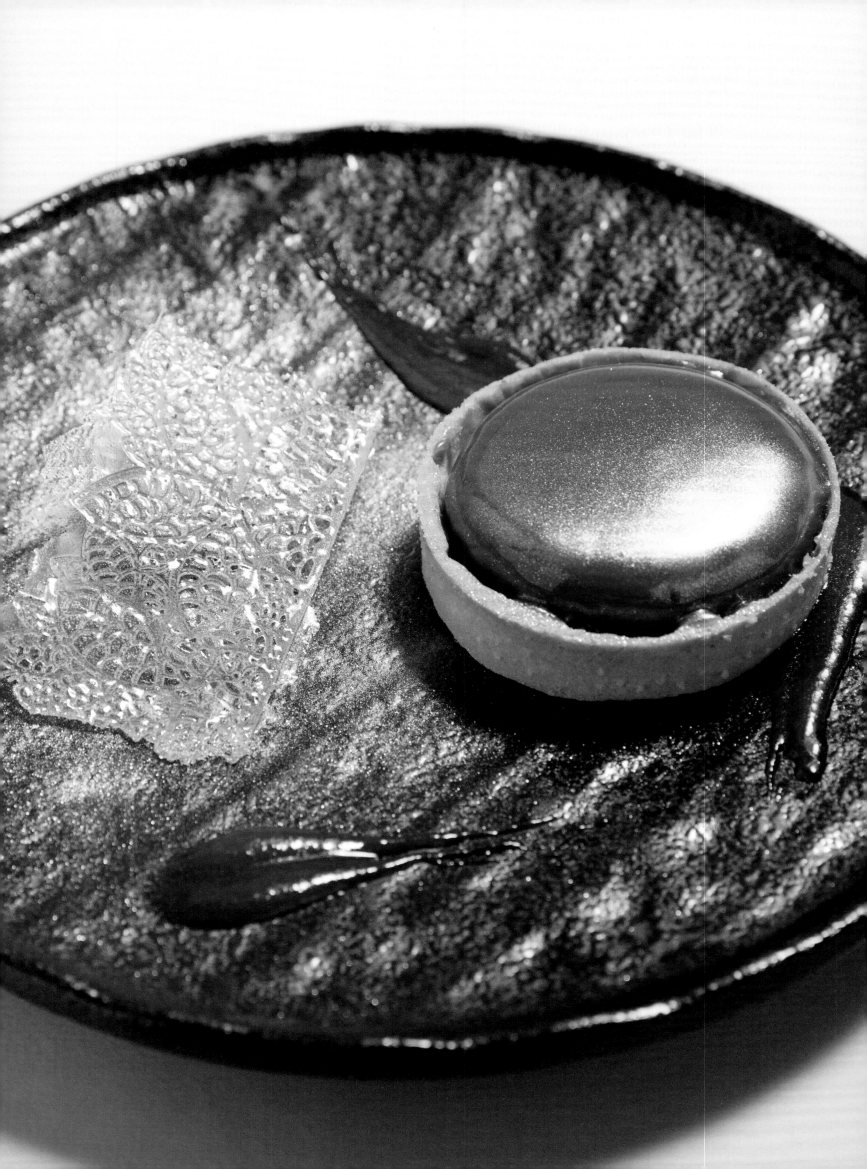

cioccolato,
sesamo
e datterino

INGREDIENTI PER 4 PORZIONI

Per la frolla

 125 g di burro
 250 g di farina 00
 1 g di semi di vaniglia
 2 g di zest d'arancia
 55 g di farina di mandorle
 100 g di zucchero a velo
 40 g di uova intere
 40 g di tuorlo

In una planetaria, mettere il burro freddo tagliato a pezzi, la farina, la vaniglia e la zest d'arancia. Far girare con la foglia. Aggiungere uova e tuorlo, farina di mandorle e infine lo zucchero a velo. Far riposare la frolla in frigorifero e successivamente stenderla dello spessore di 1 cm. Foderare l'apposito stampo e cuocere a 170 °C per 18 minuti.

Per la mousse di cioccolato

 125 ml di latte intero
 3 g di gelatina (colla di pesce)
 180 g di cioccolato fondente 70%
 sciolto a bagnomaria
 250 g di panna semi montata

Mettere a bollire il latte e, nel frattempo, reidratare la gelatina in acqua fredda. Sciogliere la gelatina nel latte, versare il composto sul cioccolato ed emulsionare bene con l'aiuto di una spatola. Unire dal basso verso l'alto la panna semi montata. Riporre tutto in un sac à poche. Riempire l'apposito stampo e congelare. Togliere la forma dallo stampo e riporre in freezer.

Per la il cremoso al sesamo

 200 g di panna fresca
 33 g di zucchero
 47 g di tuorlo
 2 g di gelatina (colla di pesce)
 42 g di pasta di sesamo nero

Reidratare la gelatina in acqua fredda. Scaldare la pasta di sesamo assieme alla panna e aggiungere la gelatina. In una bowl, mischiare tuorlo e zucchero e versarvi sopra la panna calda. Mescolare fino ad ottenere un impasto omogeneo. Lasciar raffreddare e mettere in un sac à poche.

Per la glassa al caramello

 125 g di panna fresca
 105 g di zucchero
 80 g di glucosio
 20 ml di acqua
 4 g di gelatina (colla di pesce)
 zest di 1 limone
 i semi di 1 bacca di vaniglia

Preparare un caramello usando zucchero e glucosio. Nel frattempo, scaldare la panna assieme alla zest di limone, la vaniglia e la gelatina sciolta nell'acqua. Versare a filo sul caramello continuando a mescolare con la frusta. Mettere da parte.

Per la confettura di datterini
 100 g di pomodori datterini
 60 g di zucchero

In una pentola, cuocere i datterini tagliati a metà e aggiungere lo zucchero. Cuocere a fuoco lento per circa 50 minuti. Frullare con un mixer a immersione e mettere da parte.

Per le tartellette
Portare la glassa al caramello a una temperatura di circa 38 °C. Riempire le tartellette con un velo di confettura al datterino, poi con il cremoso al sesamo, livellandolo con una spatola e riporre in frigorifero. Togliere le mousse dallo stampo, glassare le forme ancora congelate e riporle su una griglia per far scolare la glassa in eccesso. Prendere nuovamente le tartellette dal frigo e adagiarvi sopra le forme di mousse glassate. Lasciare in frigorifero per circa due ore.

Per il merletto al caramello
 200 g di zucchero
 100 ml di acqua

Preparare un caramello e, mentre è ancora caldo, stenderlo su una teglia foderata di carta forno. Lasciar freddare. Una volta indurito, frullarlo in un mixer fino a polverizzarlo e stendere la polvere su uno stampo di silicone merlettato. Riporre in forno a 180 °C per dieci minuti e staccare delicatamente la decorazione ancora tiepida.

Per il servizio
 spray alimentare oro

In un piatto piano, disporre delle virgole di confettura di datterini. Adagiarvi a lato la tartelletta e finirla con un tocco di spray alimentare oro e il merletto di caramello.

chocolate, sesame and date tomatoes

INGREDIENTS FOR FOUR PEOPLE

For the shortcrust pastry

 125 g butter
 250 g 00 flour
 1 g vanilla seeds
 2 g orange zest
 55 g almond flour
 100 g icing sugar
 40 g whole eggs
 40 g egg yolk

In a planetary mix, combine the cold butter cut into pieces, flour, vanilla, and orange zest. Beat with a flat beater (leaf). Add the eggs, egg yolk, almond flour, and the icing sugar at the end. Allow the shortcrust pastry to rest in the fridge and roll out a 1 cm thick sheet. Line the mold and cook at 170 °C (338 °F) for 18 minutes.

For the chocolate mousse

 125 ml whole milk
 3 g isinglass
 180 g 70 % dark chocolate,
 melted in a bain-marie
 250 g semi-whipped cream

Boil the milk and, in the meantime, rehydrate the isinglass in cold water. Dissolve the isinglass in the milk, pour the mixture over the chocolate and emulsify well with the help of a spatula. Add the semi-whipped cream and stir gently from the bottom upwards. Transfer to a sac à poche. Fill the mold and freeze. Remove the mousse from the mold and put back in the freezer.

For the sesame cream

 200 g fresh cream
 33 g sugar
 47 g egg yolk
 2 g isinglass
 42 g black sesame paste

Rehydrate the isinglass in cold water. Heat the sesame paste together with the cream and add the jelly. In a bowl, mix the egg yolk and sugar and pour over the hot cream. Stir until you have a smooth dough. Let cool and transfer to a sac à poche.

For the caramel icing

 125 g fresh cream
 105 g sugar
 80 g glucose
 20 ml water
 4 g isinglass
 zest of 1 lemon
 the seeds of 1 vanilla bean

Make a caramel sauce using sugar and glucose. In the meantime, heat the cream together with the zest of lemon, vanilla, and isinglass dissolved in water. Drizzle on the caramel while whisking constantly. Set aside.

For date jam

 100 g date tomatoes
 60 g sugar

In a pot, put the tomato dates cut in half and the sugar. Cook over low heat for about 50 minutes. Mix with an immersion blender and set aside.

For the tartlets

Bring the caramel icing to a temperature of about 38 °C (100 °F). To fill the tartlets, add first a layer of date jam, and then one of sesame cream. With the help of a spatula, level the filling and store in the fridge. Remove the mousses from the mold, glaze with caramel and place on a grid to let the excess icing drip off. Take out the tartlets from the fridge and place a glazed mousse on top of each. Leave in the fridge for about two hours.

For caramel lace

 200 g sugar
 100 ml water

Make a caramel and, while still hot, place it on a baking sheet lined with baking paper. Allow to cool down. Once hardened, blend it in a mixer until it is pulverized and spread the powder on a lacy silicone mold. Place in the oven at 180 °C (356 °F) for ten minutes and gently remove the still lukewarm decoration.

Serving and plating

 gold food spray

On a dinner plate, apply comma-shaped swirls of date jam. Lay the tart on a side and garnish with a touch of food spray and the caramel lace.

30YEARSHOLD
TIRANA-02, 2019
80x120x20 cm,
Tecnica mista su gress
effetto marmo

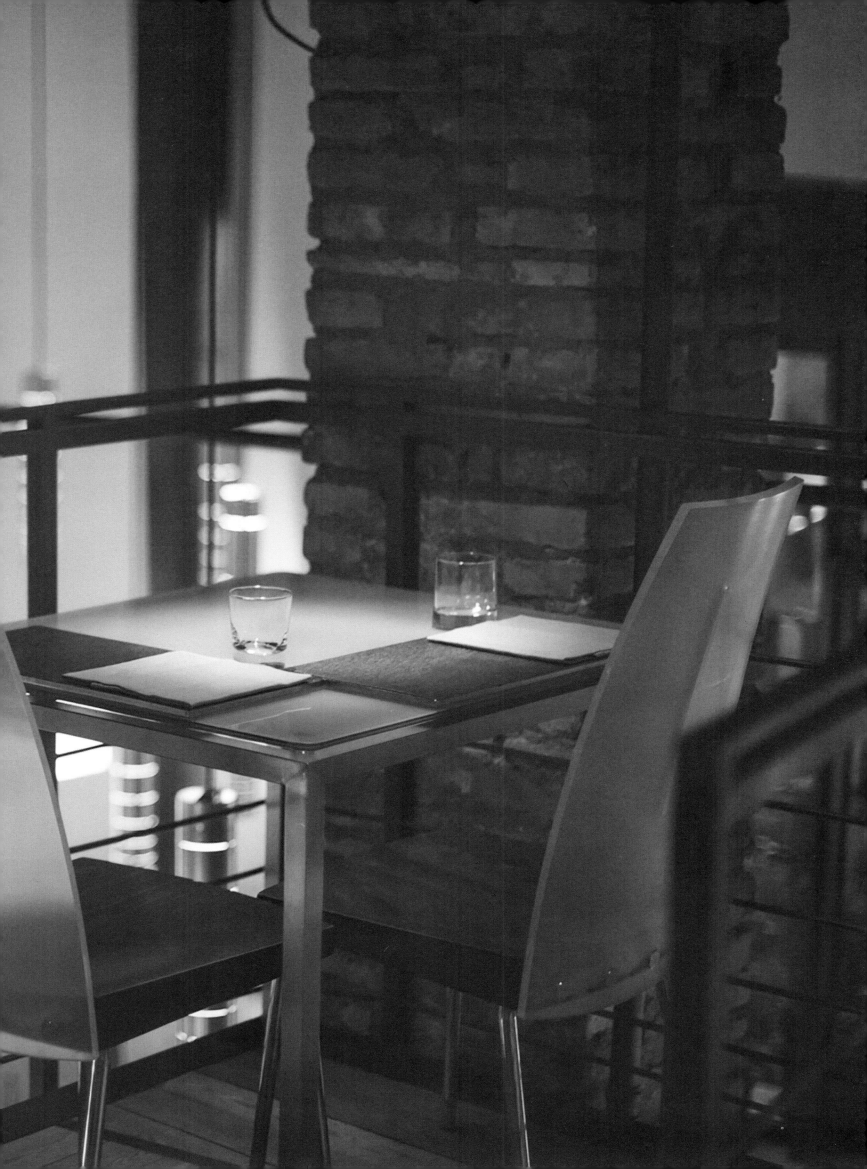

io Bowerman, esporatrice del gusto

di Cristina Bowerman
introduce: Maria Paola Poponi

Era ovvio, o meglio come dicono i francesi (che amo molto in ogni loro forma lessicale e regole di vita) ça va sans dire *che la chef vissuta sin dal 1992 per tanti anni in America mi facesse arrivare in redazione un testo da lei pensato e scritto per voi interamente in inglese (lo parla anche con il personale del suo ristorante!). Ho sorriso quando ho chiesto al mio traduttore di fare esattamente il contrario, e cioè tradurlo in italiano per il libro; un sorriso misto a stupore dietro il quale si nasconde la storia di vita di una ragazza che riesce a sovvertire un destino lavorativo oramai scritto da avvocato per dedicarsi totalmente ad un impulso creativo e a un'indole ben più forte dei codicilli, della giurisprudenza e del graphic design: la sua geniale estrosità in cucina. "Sognare pentole e fornelli fin da piccoli, scoprirne le gioie con nonna e mamma, la passione per la sperimentazione e il buon cibo, trasformare il passatempo gastronomico in lavoro serio e vincente". Percorsi, labirinti e trame* déjà vu, *queste, di chi si avvicina "per gioco" a quello che poi diventerà un grande riconoscimento in una sfida quotidiana gourmet: "entrare nell'Olimpo stellato della cucina mondiale".[1]*
Eppure, con Cristina Bowerman tutto questo si anima di una novità che mi affretto a sottolineare. In un'intervista rilasciata al giornalista Filippo Fabbri (vedi nota), la stessa Cristina parla di "amore per la convivialità" elencando lo stato d'animo a tavola - troppo spesso dato per scontato - tra le "spinte" che l'hanno instradata verso il successo e l'unicità (unica donna stellata nel 2010 e unica donna Chef Ambassador di EXPO). Se Chef Bowerman è quindi consapevole di quanto sia importante raccontare e raccontarsi quando insieme ad un desco, alla faccia del silenzio assordante chi fissa più il suo cellulare della persona che ha di fronte, beh allora ha compreso, a mio parere, l'essenza di un grande cuoco: far stare bene! E quando stiamo bene, ci apriamo al mondo! Sì al mondo, proprio come fa lei nella sua cucina: "Mi piace viaggiare, provare cibi e tecniche nuove, osare con gli abbinamenti e fare mie ricette provenienti da Paesi lontani. La mia cucina affonda le sue radici nella tradizione, ma tende sempre alla sperimentazione, in costante ricerca del giusto equilibrio".
Ergo: Cristina Bowerman ci propone una modalità di lettura del cibo che fa discutere.
E a voi fanatici dello schermo più che delle parole, se vi sedete al Glass Hostaria riponete il vostro inibitore di criticità nella borsa e sfidatevi sui piatti che andrete a gustare; sono certa che come la sottoscritta, un po' per gioco e un po' per stupore, con il boccone in bocca, ricorderete, parafrasandolo, lo slogan della famosa pubblicità della pasta: "Silenzio, parla La Bowerman"...

1 F. Fabbri, *Bowerman una stella in cucina,* in *Milano Marittima Life*, 10, n. 21, inverno 2018, pp.50-54.

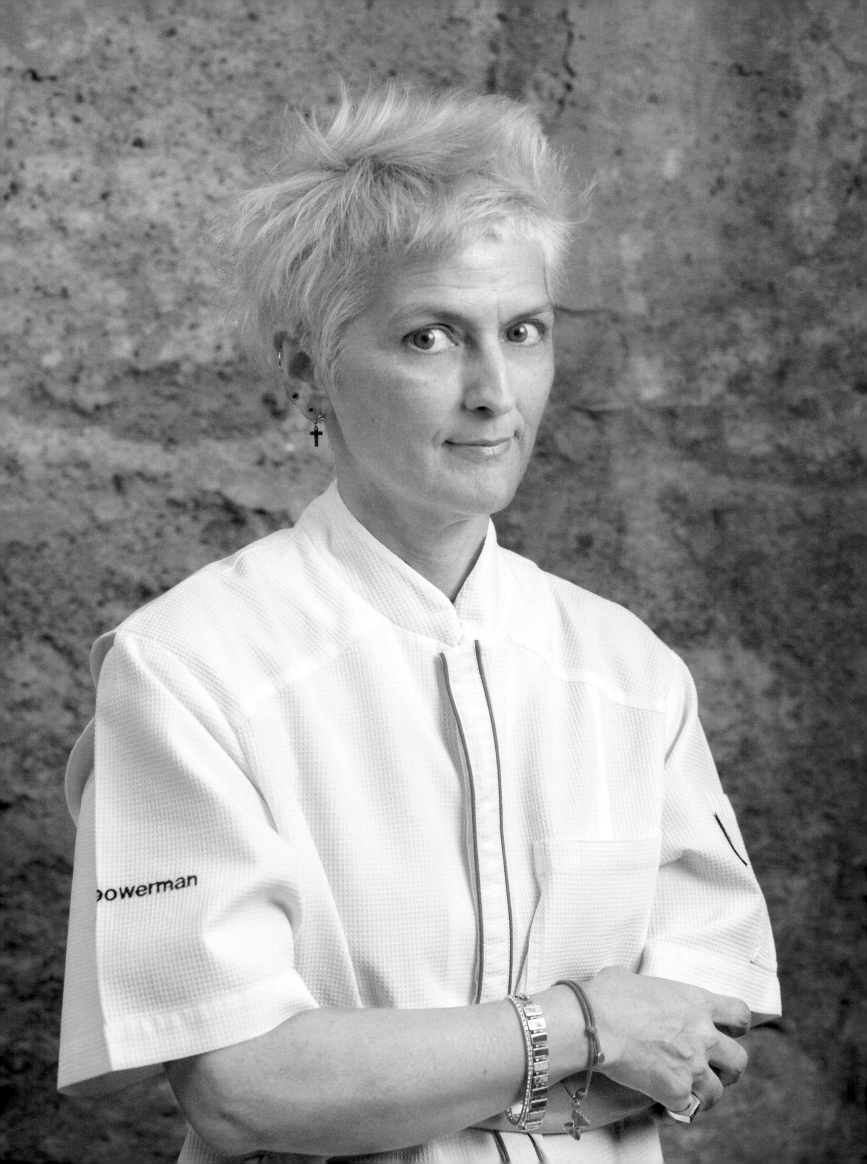

È difficile spiegare come si è evoluta la mia cucina in questi anni, perché *lei* (la mia cucina, per l'appunto) è come me: sempre in movimento. Posso con sicurezza definirmi una di quelle persone che crede che cambiare significhi in realtà rimanere fedele a se stessi, ed è quindi chiaro e consequenziale il mio perseguire questo *lifestyle* nella vita, nella carriera e nella mia crescita lavorativa, costi quel che costi. La mia mente vaga un po' di qua e un po' di là, a volte sono distratta e mi sento persa senza il calendario sul cellulare o il navigatore. Eppure, se c'è bisogno di qualcuno su cui poter contare, qualcuno di sincero (la cosiddetta ingenuità americana, che però per me è un pregio e non un difetto) e sempre presente, beh, quella sono io! Proprio come la mia cucina: sono totalmente affidabile.

Quando abitavo negli States, ero solita sottolineare le mie radici italiane, senza dimenticare che vivevo in un Paese straniero con una cultura del cibo che va certamente oltre lo stereotipo "hamburger-polpettone-fettuccine Alfredo sono le uniche cose che l'America può offrire". In realtà, vi garantisco, che non si può dire una cosa più lontana dalla verità di questa. In America sono venuta a contatto con tante tradizioni culinarie: messicana, giapponese, vietnamita, cinese, locale e molte altre ancora. Ho scoperto ingredienti e tecniche di cui mi sono appassionata e a cui non rinuncerò mai pur nella mia totale "italianità". Una volta a Roma, di ritorno dalla mia prima esperienza di vita privata e professionale, oramai chef, sarebbe stato molto più facile per me "rinnegare" quanto vissuto sinora, usare un cognome italiano e cucinare del cibo tradizionale, con la scusa che è ciò che "i più" desiderano. Ma sarebbe stato un ripiego, una rinuncia, un dichiarare che "avevo sprecato anni di esperienza inutilmente". Chi mi conosce bene, però, sa perfettamente che questo atteggiamento non mi appartiene. E infatti successe proprio il contrario: volevo che tutti conoscessero la vera e la nuova Cristina di Cerignola che torna nella sua amata Italia con un bagaglio arricchito di sapere e pratica lungo quindici anni...

Volevo provare a esprimere me stessa attraverso il cibo: volevo che la mia cucina fosse solida, sincera, sorprendente, stuzzicante di idee e di domande da parte dei miei *followers*: "Cos'è quell'ingrediente?", "Come si cucina?" "Come si fa quell'impiattamento?" Quelle piccole cose, insomma, che solo io conosco, studio, sperimento — ad esempio, usare un piatto di legno di mango per servire l'aragosta al mango. Conseguenza naturale del mio soggiorno prolungato all'estero, era quindi il portare in tavola piatti "esagerati", "eccessivamente americani".

Col tempo, e nel tempo, mi sono concentrata con più energia sulla corposità della nostra cucina italiana, distanziandomi (badate bene non "dimenticandomi") da altri trend enogastronomici che, per quanto eccezionali, sentivo non riflettessero totalmente il nostro stile e sentimento culinario. Sono stata tra i primi cuochi, anni fa, a introdurre una degustazione vegetariana, a chiedere ai clienti se avessero delle speciali esigenze nutrizionali di cui dovessi essere a conoscenza, essendo sempre pronta ad assecondarle. Tredici anni fa, porre questo tipo di domande veniva percepito come un'intrusione nella privacy, ma sapevo di essere sulla strada giusta. Come sapevo che ero sulla strada giusta nell'uso di prodotti fermentati nella ristorazione (una pratica davvero poco diffusa, allora; tra i miei colleghi praticamente non lo faceva nessuno) e così pure per l'affumicatura e il barbecue (metodi del tutto nuovi nella cucina italiana; per Chef Cristina Bowerman è stato invece un modo per introdurre il *mesquite* e i *cherry wood chips*). Usavo regolarmente il circolatore a immersione in cucina, una cosa che oggi è

pressoché nella normalità, quando i più avevano timore di provare e di osare
per non essere "criticati".
Ma poi, criticati da chi? Io ho sempre temuto un solo giudizio: il mio. Il più
severo di tutti, perché IO sono il banco di prova più difficile da superare
(banco su cui cucino con la mia brigata, a parte) perché non mi perdono
nulla in nome della serietà e della conoscenza. Conoscenza di ciò che la
gente si aspetta da me e desidera nel suo immaginario. Ogni volta che var-
co la porta della cucina di un ristorante con il mio grembiule addosso
mi chiedo: "Oggi, cosa vuole la gente veramente? Di cosa ha bisogno?"
È un *oggi*, questo, che dura oramai da oltre trent'anni.

I, Bowerman, explorer of flavors

by Cristina Bowerman
presented by: Maria Paola Poponi

It was obvious or ça va sans dire *as the French say (I love their vocabulary and lifestyle) that the chef, who moved to the US in 1992 and lived there for quite a long time, would send to my editorial office a text written and thought for you in English (which she also speaks to her staff). So I smiled when I asked my translator to do the opposite of the usual, namely, to translate that text into Italian for this book. Mine was a smile mixed with amazement, behind which lies the life path of a young woman able to change dramatically her professional career (she was meant to practice as a lawyer) in order to devote herself entirely to her creative urge and give in to her inclinations—a nature much stronger than codicils, legal studies, and graphic design: her ingenious creativity in the kitchen. "Dreaming of pots and pans since an early age, discovering that joy with grandma and mum, the passion for experimentation and good food, turning a gastronomic pastime into serious and successful work". These are the paths, labyrinths, and déjà vu stories of those who approach "for fun" what will* eventually become a significant achievement in the gourmet challenge: "to enter the starred Olympus of world cuisine".[1]
Yet, in the case of Cristina Bowerman, all this comes alive with a novelty that I want to stress right away. In an interview with journalist Filippo Fabbri (see footnote), Cristina speaks of "love for conviviality" and lists the jovial mood at the table—too often taken for granted—among the many driving forces that have led to a successful and unique career (she was the only "starred" woman in 2010 and only woman appointed Chef Ambassador of EXPO). Therefore, if Chef Bowerman is well aware of how important is to tell and tell about oneself at the dinner table, in spite of the deafening silence of those who stare more at their phones than at those seated in front of them, well then she has understood what, in my opinion, is the essence of being a great cook: to make people

1 F. Fabbri, *Bowerman, una stella in cucina*, in *Milano Marittima Life*, 10 n. 21, winter 2018, 50-54.

feel good! And when we feel good, we open up to the world! Yes, to the world, just like she does in her kitchen: "I like to travel, try new food and cooking techniques, dare to combine them, and appropriate recipes from far away countries. My cuisine is rooted in tradition but always tends towards experimentation, in constant search for the right balance".
Ergo: Cristina Bowerman proposes a way of reading food that is food for thought.

I invite those of you who are fanatics of the screen rather than the words, to take a seat at Glass Hostaria, *put your difficult-avoidance device back in the bag and challenge* yourself *on the dishes you are going to enjoy. I'm sure that you, like myself, partly for fun and partly for amazement, with food still in your mouth, will remember that famous line in the pasta brand advertisement. Paraphrasing it, you will think: "Silence, please! Bowerman is speaking..."*

It's really challenging to explain how my cuisine has evolved during these years because, like me, *she* (my cuisine) is always on the move. I could undoubtedly define myself as one of those people who believe that changing means, in fact, to remain oneself. The natural consequence is that I've been pursuing this lifestyle in my private life and career at all costs. I'm a scatterbrain person, at times distracted, and I feel lost without my phone calendar and a navigator, but if you need somebody you can count on, a sincere person (the so-called American naïveté which for me is a pro and not a con), here I am! Exactly like my cuisine. I'm extremely reliable.

When I was living in the States, I would stress on my Italian roots without ever forgetting that I was living in a foreign country with a food culture which goes way beyond the stereotype of "hamburger-meatloaf-Alfredo fettuccine is all that America can offer". In fact, I can guarantee that that is the farthest thing from the truth. In America, I came to know Mexican, Japanese, American, Vietnamese, Chinese, and many other culinary traditions. I discovered ingredients and techniques about which I have become very passionate, and on which I shall never give up while maintaining my "Italianness". Once back to Rome, back from my first personal and professional American experience as a chef, it would have been easier for me to repudiate what I had done so far, use an Italian last name, and cook traditional food, with the excuse that that's

what most people want. But I felt it would be a cop-out, a way of giving up on things, of saying that I have wasted years of experience. Those who know me, know very well that "that's not like Bowerman!" Indeed, the opposite happened. I wanted everyone to know the real and new Cristina from Cerignola, going back to her beloved Italy with a wealth of knowledge and practice of over fifteen years... I wanted to try to express myself through food: I wanted my cuisine to be well-grounded, sincere, surprising, intriguing, urging my "followers" to ask questions such as: "What's that ingredient?" "How was it cooked?" "How's that food plating made?" Little things that I am the only one to know, study, and experiment with, such as using wooden mango plate to plate a mango lobster. As a natural consequence of living so many years abroad, my cuisine became "exaggerated" or "too American".

With time, and over time, I devoted more and more attention to the roundness of Italian cuisine, choosing to distance myself from other eno-gastronomic trends, but without forgetting them! Albeit extraordinary, ultimately I felt that they did not reflect our culinary sentiment and style. I was among the first chefs, many years ago, to implement a vegetarian tasting, was among the first ones to ask clients of special nutritional needs we had to be aware of, being always ready to serve them. Thirteen years ago, to ask such questions was perceived as an invasion of privacy, but I knew I was on the right path. Using fermented products in a restaurant was not a common practice — in fact, almost none of my fellow chefs did so (smoking and bbq were totally new in the Italian cuisine, but prompted Chef Cristina Bowerman to introduce mesquite and cherry wood chips). I would normally use an immersion circulator, something that today seems standard practice, when most chefs were afraid to try and be daring in order not to be "criticized".

But, then, criticized by whom? I've always feared one judgment: mine. The strictest of all. If we exclude the kitchen, where I work with my "brigade", I am the hardest testing ground for myself, because I don't forgive myself when it comes to being serious and knowledgeable of what people expect from me and fancy. Every time I walk through the kitchen door of a restaurant wearing an apron, I ask myself: "What do people really want today? What do they need?"
That *today* has been lasting for over twenty years.

sconfinamenti

di Eugenio Tibaldi
introduce: Maria Paola Poponi

Tibaldi lo sa. Lo ha sempre saputo.
Ed è lui stesso, in un'intervista, a confidarlo a Sabrina Vedovotto ricordando una frase di Vettor Pisani: il salto mortale dell'artista acrobata in pista che pensa di lasciare senza parole e viene poi sorpassato dal suo stesso pubblico (ben due salti mortali sugli spalti!), ne è un esempio molto convincente. L'arte oggi non può più stupire, e non può più avere una funzione illustrativa – o almeno non solo. Parlare della società in cui si vive, stare dentro la realtà (respirarla, osservarla, documentarla) non è cosa facile, è vero, ma è cosa "da Tibaldi" - che la realtà non poteva di certo evitarla e non camminarla. Avanti e indietro, in lungo e in largo, provando percorsi inesplorati e mai citati, innamorandosi proprio del sottobosco, del "falsamente inutile"[1], dei paesaggi scontornati e delle strade sterrate che non immagini mai dove conducano veramente...

Ma questo energico, ostinato, entusiasta, faticoso amore assoluto dello "stare ben dentro" alle cose innesca per contrasto in Eugenio un'ampia collezione di immaginari e di accessi alle entrate nelle geografie inesplorate dell'esistenza che lo inebriano con le novità e le sfide che propongono.
E proprio qui ne coglie una: sconfinare in un piatto gourmet. Con annessi e connessi di rimandi e analogie, assonanze e dissonanze, ragione e/o sentimento in un gioco di "passo la palla" tra opera d'arte che diventa piatto e piatto che diventa opera d'arte, mentre loro (Bowerman e Tibaldi) ci guardano dall'alto di un ponte divertiti per il nostro stupore davanti a tanta genialità creativa.
Un ponte...: leggerete poi quanto intuitivamente e intelligentemente Eugenio sappia ciò di cui abbiamo veramente bisogno...

1 R. Gavarro, "L'imprevedibile necessità dell'inutile", in *Eugenio Tibaldi: Geografie economiche*, a cura di Sabrina Vedovotto, Maretti Editore, 2014.

Se potessi rinascere forse farei il cuoco.

Fra i lavori creativi lo chef è quello che conserva il rapporto più stretto e diretto con il fruitore.

Non lo sceglierei perché assolve ad un esigenza fisica, ovvero sfamare, decidendo liberamente se a questo primo imprescindibile aspetto aggiungerne altri, lanciare messaggi, miscelare culture, stupire tradendo occhi e palato, giocare coinvolgendo tutti i sensi e donando all'avventore un livello esperienziale. No, non per questo. Io lo invidio perché può osservare ogni volta la corrispondenza del suo fare praticamente in diretta; il tempo che passa dalla creazione alla fruizione, infatti, è di pochi minuti in un dialogo intimo e personale: una sorta di testa a testa.

Per gli artisti questo è quasi impossibile, o almeno lo è per me. Passo lunghi periodi di solitudine in studio con i miei pensieri e le mie turbe per poi risolverli in lavori che mi riallineano con il mondo. A quel punto li vorrei subito dare in pasto al pubblico, ma i tempi dell'arte sono altri. Così spesso, quando sono all'inaugurazione di una serie di lavori la mia mente è già lontana da quelle tensioni, arrovellata in altri meccanismi, creando quel vuoto di contemporaneità che, almeno nel mio caso, mi rende poco presente. Questo libro è stata allora l'occasione di "cucinare" appositamente dieci piccoli messaggi visivi (cfr. gli *MMS* nelle didascalie), riflessioni sulla contemporaneità che ci circonda su ciò che esattamente in questo momento occupa la mia mente. Li troverete mescolati ad altre opere e parti di installazioni che mi hanno in qualche misura ricordato il lavoro di Cristina, la sua ricerca di sovrapposizione. Non è stato complicato, spesso anche le mie indagini sono il risultato di una stratificazione di piccole tracce, culture e tecniche differenti. In vent'anni di lavoro d'artista, ho quasi sempre deciso di rivolgere la mia attenzione alle storie minori, a dinamiche considerate periferiche, alle storie spesso parallele e silenziose che navigano nei mari dell'informalità dell'illegalità, alla zona grigia e spuria che ritengo l'unica in grado di generare il "nuovo". A questa dimensione precaria ed instabile rivolgo ogni giorno la mia attenzione cercando di rilevare i cambiamenti nel momento stesso in cui avvengono, indagare e portare alle luce le immagini, palesare le dinamiche a cui i territori ci sottopongono e tentare di teorizzare canoni da poter riapplicare. Dare quindi identità agli "attori" di questi territori, alle loro gesta, che con un lento processo di scambio e interazione permettono l'emersione di meticce culture promotrici, che guidano pragmaticamente a sempre più complesse e insistenti condizioni di adattamento.

Il desiderio che mi guida è quello di dimensionare la mia contemporaneità attraverso questi spazi marginali, documentarli e studiarli in quanto, proprio perché defilati e poco amati, prescelti per i cambi culturali, liberi dal peso della storicizzazione e liberi dal senso civico e di conservazione. La mia passione per il margine sembra quasi in antitesi con la ricercatezza del piatto di alta cucina, mentre per assurdo, come tutti gli estremi, tende invece ad avvicinarsi e migrare in un nuovo territorio.

Così questo libro diventa un modo per infrangere un confine, vi chiede di fruire di opere senza sapere quasi nulla su di esse, di assaporarle nella loro pura essenza visiva facendovi guidare dall'istinto. Una sorta di gioco per trovare un possibile ponte fra due mondi apparentemente lontani.

Ecco allora che ringrazio Cristina e la Casa Editrice per avermelo permesso, in quanto sono convinto che in questo momento storico è di ponti che abbiamo bisogno più che di confini.

trespassing

by Eugenio Tibaldi
presented by: Maria Paola Poponi

Tibaldi knows. He always knew.
He confided it himself in an interview with Sabrina Vedovotto, quoting Vettor Pisani: the acrobat performing a somersault on stage wanting to leave the audience speechless and being beaten by their double backflips in the rows is a very eloquent example. Today, art can no longer surprise, neither serve as an illustration — or, at least, not only that. To be sure, to speak about the society where we live, to be within reality (breathing, observing, and documenting it) is no easy task, but it is a "Tibaldi thing", who certainly could not avoid reality and not walk through it. Back and forth, far and wide, trying out unbeaten and unspoken paths, falling in love with the undergrowth, with what is "falsely useless"[1], with jagged landscapes, and dirt roads leading who knows where... By contrast, such an assertive, stubborn, enthusiastic, tiring unconditional love for "being well into" things triggers Eugenio's vast imagination and grants him access into the uncharted existential geographies that intoxicate him with their novelties and challenges. Here he plucks one: trespassing onto a gourmet dish. Doing this with all the references and analogies, assonances and dissonances, sense and/or sensibility attached to it, in an interplay between artworks becoming dishes and dishes becoming artworks, while the two of them (Bowerman and Tibaldi) look at us from the top of a bridge amused to our amazement before so much creative genius. A bridge...: further in the text, you will read how intuitively and intelligently Eugenio knows what we really need...

1 R. Gavarro,"L'imprevedibile necessità dell'inutile", in *Eugenio Tibaldi: Geografie economiche*, edited by Sabrina Vedovotto, Maretti Editore, 2014.

If I could be reborn, maybe I'd be a cook.
Of all the creative jobs, being a chef entertains the closest and most direct relationship with the client. I'd not choose to be a chef just because it's a job that satisfies a physical need, namely feeding. Or because it allows me to freely add to that first essential aspect other facets, whether it is communicating, blending cultures, surprising the eye and the taste, or playing with all senses, creating an experience for your patrons. Definitely, not for that. I'm jealous of chefs because they can observe live how their actions match their thinking. As a matter of fact, the time interval between creation and fruition is of just a few minutes, in an intimate and personal dialog: a sort of head-to-head confrontation.

It's impossible, or at least it's as such for me, to apply the same reasoning to artists. I spend a lot of time in my studio alone preoccupied with my thoughts and worries, but then I find that the solution is to devote myself to work, as it realigns me with the world. Once I'm done, I'd like to feed right away to the public what I've just created, but art requires different timing. So that at my exhibition openings my mind is already far from those tensions, tangled up in other mechanisms, in a void of contemporaneity that, as far as I'm concerned, makes me not very present to myself. This book is then an opportunity to "cook" ten small visual messages (see the MMS in the captions), reflections on our present time, and on what currently occupies my mind. You shall find them mixed together with other artworks and installation that remind me of Cristina's own work, and her search for juxtaposition. It was not a complicated task, as my own investigations often result from the stratification of thin layers and different cultures and techniques. In twenty years of work as an artist, I have almost always focused on secondary events, allegedly peripheral dynamics, inconspicuous, sideways stories immersed in a sea of informality and unlawfulness, a gray and spurious area that, for me, is the only one capable of generating the "new". Every day, I turn my attention to this precarious and unstable dimension.

I try to detect change as it occurs; investigate and bring images to light; reveal the dynamics of our surroundings; make an attempt at formulating canons to be applied again; give an identity to the "actors" of those surroundings and to their gestures. Through a gradual process of exchange and integration, these actors make possible the emergence of active mixed-cultures, and lead to pragmatically and increasingly more complex needs for adjustment.

The desire that guides me is that of dimensioning my contemporaneity through those marginal spaces, to document and study them. Precisely because they're hidden from view and neglected, I've chosen them for cultural changes, as they are free from the burden of historicization, public spirit, and commitment to preservation. My dedication for marginality seems almost in contrast with the refinement of haute cuisine: in fact, as it happens with all extremes, they tend to come close and migrate somewhere else. Accordingly, this book becomes a way of trespassing a border, asking the reader to enjoy the artworks without knowing almost nothing about them, savor them in their pure visual essence by being guided by instinct. It's a sort of game aimed at finding a possible bridge between two seemingly distant worlds.

So, I'd like to thank Cristina and the publisher, who have allowed me to participate in that game, as I believe that in this historical moment, we need more bridges than borders.

Eugenio Tibaldi al lavoro nello studio di Ascoli Piceno (2013)

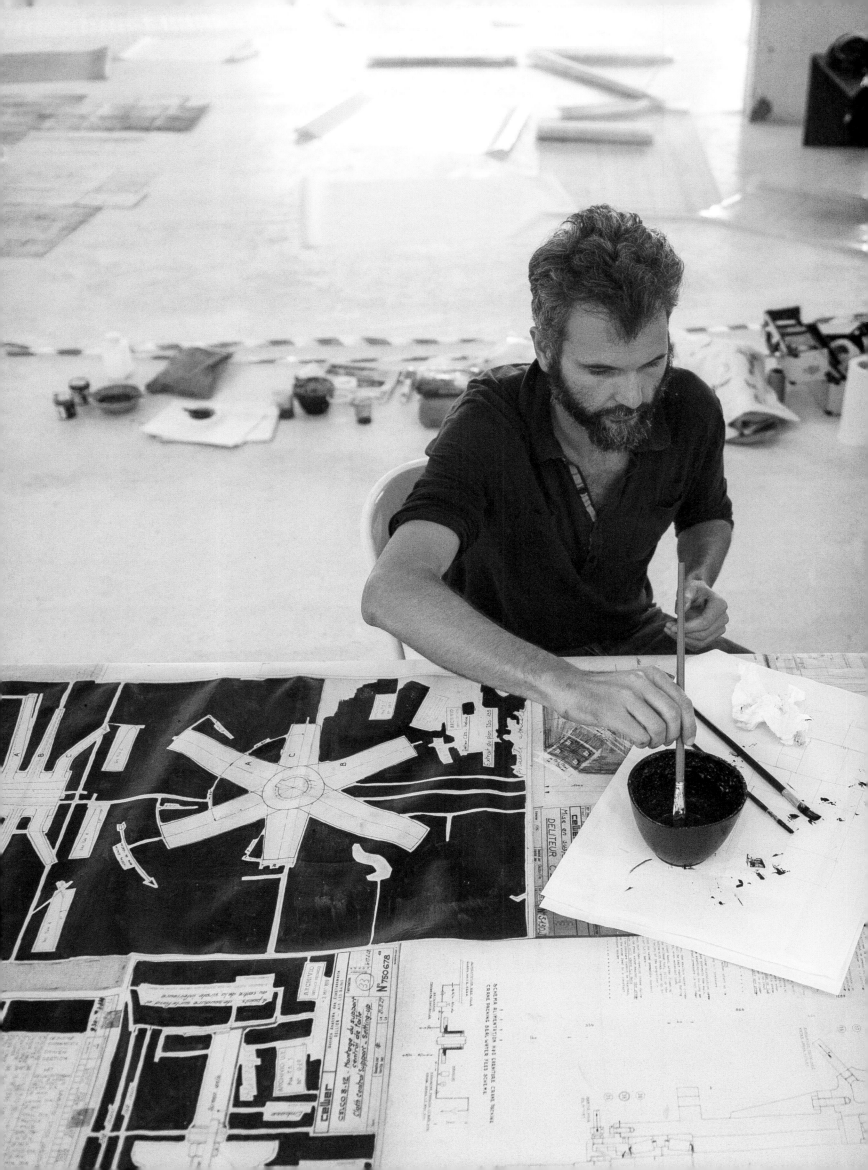

indice delle ricette
recipes

Cuoco • Chef
Cristina Bowerman

Artista • Artist
Eugenio Tibaldi

Copertina • Cover
Cristina Bowerman

Direzione di redazione
e progetto a cura di
Editor in Chief and Project by
Maria Paola Poponi

Prefazione • Preface
Massimiliano Tonelli

Testi • Texts by
Maria Paola Poponi
Cristina Bowerman
Eugenio Tibaldi

Grafica • Graphic design
Elena Panetti

Referenze fotografiche • Photo credits
Edoardo Cafasso

Nella pagina a fianco l'elenco dei crediti che fanno
eccezione e la sezione dedicata all'Artista
On the next page, the list of the photo credits not
by photographer Cafasso and the section devoted
to the Artist

Revisione editoriale • Editing
Francesco Caruso
Maria Paola Poponi

Traduzioni • Translations
Francesco Caruso

MARETTI
*ef*FUSIONI *di* GUSTO

È la collana della Maretti Editore che
unisce Arte e Cucina con l'intento di
sensibilizzare il lettore a un percorso
artistico multidisciplinare.

It is an editorial series published by
Maretti Editore that links Art to Cooking
in order to awaken readers' sensibility
towards a multidisciplinary artistic path.

Maretti Editore ©
www.marettieditore.com
© Maretti Editore 2019
© Cristina Bowerman
© Eugenio Tibaldi

ISBN 978-88-9397-019-8

Cristina Bowerman

Cover
© Brambilla-Serrani
per Identità Golose

p. 76
© Giovanna di Lisciandro

p. 80
© Edoardo Cafasso
per We Rise Studio

p. 92
© Brambilla-Serrani
per Identità Golose

p. 114
© Andrea Federici

p. 130
© Andrea Federici

p. 152
© Giovanna di Lisciandro

p. 196
© Giovanna di Lisciandro

Foto ristorante *Glass Hostaria*
© We Rise studio

Cristina Bowerman ringrazia i suoi
collaboratori di fiducia per il lavoro
svolto in tutti questi anni insieme.

In particolare: Riccardo Nocera per la
professionalità dimostrata; Edoardo
Fortunato e Chiara Velardita per la
perfetta gestione editoriale di questo
nuovo libro.

Eugenio Tibaldi

p. 35
© Amedeo Benestare

p. 211
© Beppe Giardino

p. 215
© Pierluigi Giorgi

p. 43
Foto: © Amedeo Benestante
Courtesy: l'artista e Galleria
Umberto Di Marino, Napoli

pp. 47, 59
Foto: © Pasquale Di Stasio
Courtesy: l'artista e Galleria
Umberto Di Marino, Napoli

pp. 51, 55, 63, 105, 109, 121,
133, 159, 171, 181, 195
Foto: © Beppe Giardino

pp. 67, 71, 91, 113, 163, 191
Courtesy: l'artista e Marie-Laure
Fleisch Gallery Bruxelles

pp. 79, 125, 145
Foto: © Beppe Giardino
Courtesy: l'artista e Museo
Ettore Fico, Torino

p. 155
Courtesy: l'artista e Museo
Ettore Fico, Torino

pp. 87, 95, 129, 141
Courtesy: l'artista e Galleria
Umberto Di Marino, Napoli

pp. 117, 137
Foto: © Danilo Donzelli
Courtesy: l'artista e Galleria
Umberto Di Marino, Napoli

pp. 149, 167, 177
Foto: © Michele Alberto Sereni
Courtesy: l'artista e Galleria
Studio La Città, Verona

Un ringraziamento speciale
all'Impresa sociale Magnani Pescia
S.r.l. che in collaborazione con il
Museo della Carta di Pescia ha
realizzato una tiratura speciale di
carta a mano appositamente creata
per i lavori della serie MMS presenti
su questo libro.

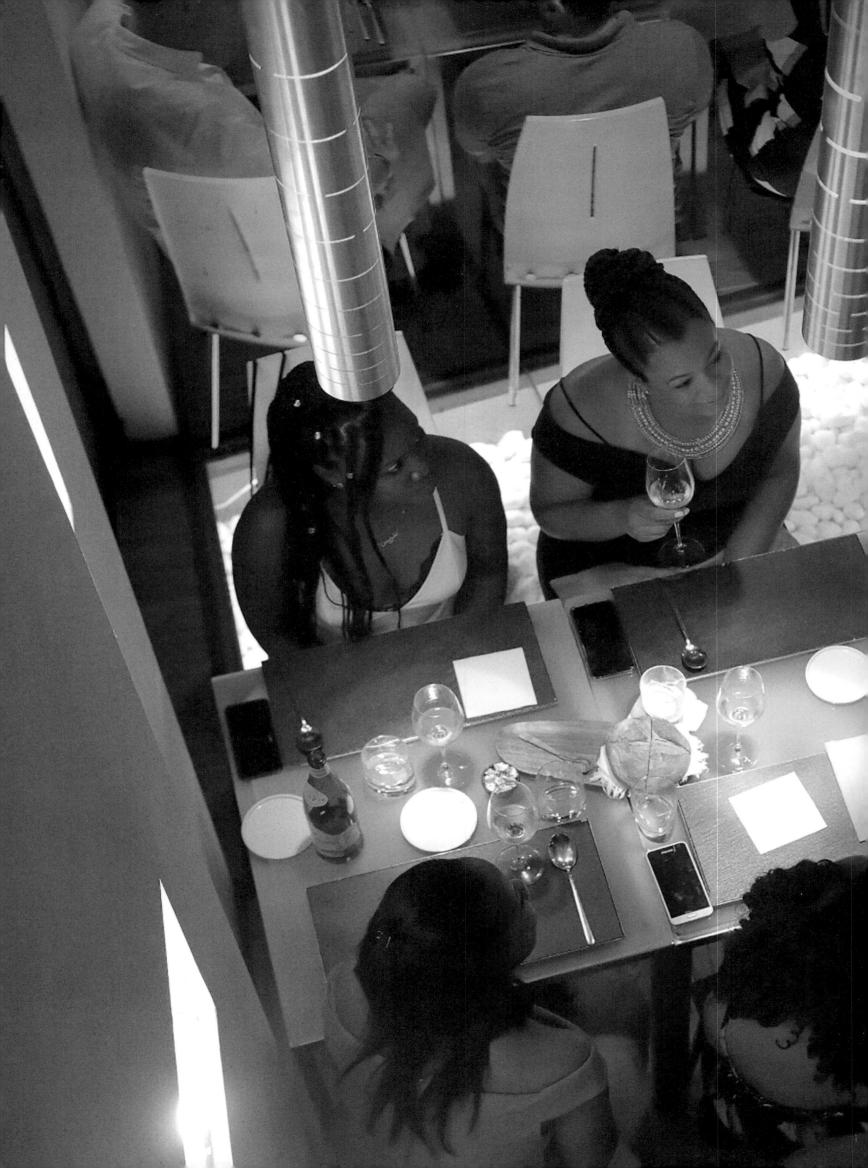

Realizzato e prodotto in Italia
Finito di stampare nel mese di ottobre 2019
Made and produced in Italy
Printing closed in October 2019

www.marettieditore.com